喵星人美術館

CATS in ART

Desmond Morris

[英] 德斯蒙德 · 莫里斯 著

LUNA SEA
月之海

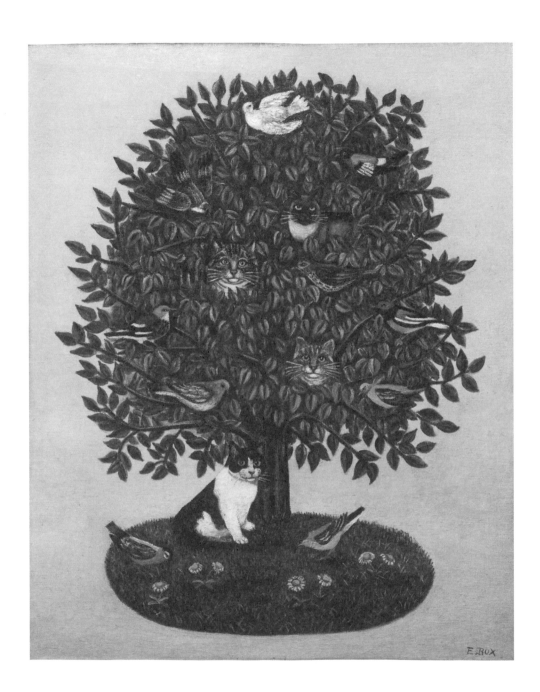

目錄 Contents

※本書正文註釋均為譯者所加

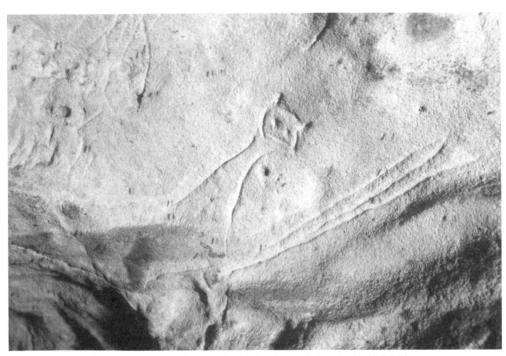

▲一隻脖子很長的貓。雕刻畫，法國中部多爾多涅河谷，加比盧洞穴。

前 言

　　被馴化前，貓對史前人類來說無足輕重。行蹤隱祕又難以捉摸，牠們與過著部落生活、以採集狩獵為生的人類祖先很少接觸。其結果是，舊石器時代的洞穴藝術中極少出現貓的形象。晚期岩石藝術中也是如此：獅子等動物的形象得以展現，但小型貓科動物幾乎從未現身。即便在被認定為表現了小型貓科動物的一些例子中，情況也有些可疑，能做出其他解釋。而這類值得斟酌的例子，世界上只有六、七個。

　　最接近我們想要尋找的舊石器時代對小型貓科動物的刻畫，出現在法國加比尤洞穴的岩壁上。著名的洞穴藝術研究先驅亨利・布勒伊認為這是一隻貓，他的說法似乎是正確的，但後來有人提出質疑。逐漸變細的長脖子、圓圓的臉以及耳朵的形狀和位置，都暗示了這是一隻小型貓科動物。如果真是這樣，那麼牠也只能是一隻野貓：當時歐洲大陸唯一的小型貓科物種。這一物種的非洲亞種，才是家貓的直接祖先。

　　這幅線條簡單的雕刻畫，幾乎是洞穴藝術中唯一表現貓的作品。在庇里牛斯山的聖米歇爾洞穴內曾出土一小塊雕刻過的骨頭，其形狀被認為是一隻貓，但同樣有人提出質疑。史前藝術中貓的形象如此稀少，我們不必對此感到驚訝。在舊石器時代，幾乎所有被刻畫在洞穴岩壁上的動物，都是對大型獵物的紀念。體形較小的動物似乎不足以促使人們為其留下恆久的記載，世界各地的洞穴藝術都是如此。儘管存在一兩個孤例，但我們也無法確定他們描繪的究竟是哪一種貓科動物。

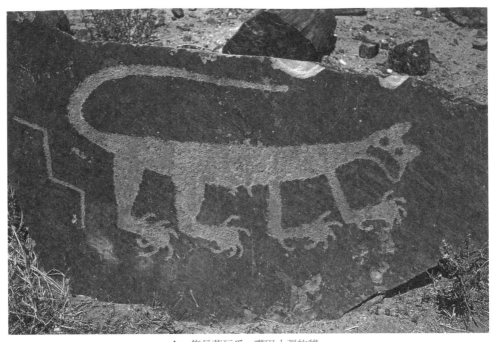

▲一隻長著巨爪、嘴巴大張的貓。
約十世紀至十四世紀,美國亞利桑那州,「彩色沙漠」。

　　2009 年,在巴西西南部的南馬托格羅索州,人們偶然發現了約西元前 8000 年的洞穴藝術。在該州塔巴科地區的洞穴中,有一處描繪貓的圖像,這應當也是一隻野貓:棲居在南美大陸的九個貓科物種之一。牠的輪廓十分粗略,我們無法對其做出準確的認定——儘管從身體和四肢比例來推測,這是一隻小型貓科動物。

　　由此往北,美國亞利桑那州的「彩色沙漠」中曾發掘令人讚嘆、兇猛的貓的形象。牠長著巨爪,神情殘暴,其創作者是早期美洲土著部落的成員。這隻貓用來捕獵的巨爪顯然給藝術家留下了深刻的印象,但我們無從判斷其

體形大小。這一形象的依據可能是一隻美洲獅大小的動物，而不是體形較小的「新大陸」的貓。

史前時代對貓最蔚為壯觀的刻畫，或許是利比亞一幅七千年前的巨大岩石雕刻畫。兩隻大貓後腿直立，彼此打鬥：這是藝術史上最早表現貓打架的作品。顯然，貓在這裡是暴力攻擊而非捕獵技能的符號。

這幾個屈指可數的例子，總結了被馴養前貓在藝術中的體現。一旦馴養開始，情況就截然不同了。從此，在世界各地，貓成為無數藝術作品的表現物件。

▲兩隻大貓後腿站立，用爪子彼此打鬥。
約西元前 5000 年，岩石雕刻畫，利比亞，瑪索多斯干谷。

如今，就數量而言，貓是這個星球上最受人喜愛的寵物。當野貓放棄自由，將自己與人類家庭聯繫起來——先被用來控制鼠害，最終作為人類的伴侶，其數量就不斷增長。現在，世界上有幾億隻貓，這使牠們成為迄今為止最成功的肉食性動物。美國的家貓數量達到八千七百萬，居全球之首。印尼有三千萬隻，巴西有一千五百萬隻。英國、加拿大、德國、法國、日本和中國的家貓數量在八百萬到一千一百萬之間。如此受人喜愛，貓在很多文化中成為重要的藝術主題就不足為奇了，如同你將在本書中看到的，從古埃及到現在，藝術中貓的形象是如此豐富多樣。

按照一種常見的說法，對野貓非洲亞種的馴化約始於四千年前的埃及。那時，野貓大量捕食禍害糧倉的老鼠，被視為控制鼠害的生力軍，值得人類與之結盟。很多野貓被接納進早期古埃及家庭中，得到保護，從而提高了捕鼠效率。事實上，我們現在瞭解到，對野貓的馴化開始得更早——在美索不達米亞等地區，也許可以追溯至一萬兩千年前。更早期的馴化被忽視的原因很簡單：與古埃及人不同，這些文明的子民沒有留下貓的豐富圖像。牠們也許已經很擅長捕鼠，但還沒成為友好的家庭一員。作為小型工作動物，牠們大多被當時的藝術家忽略。

也許只有一個例外：來自古巴比倫的一個黏土製成、形狀美麗的貓科動物頭像。但我們無法斷定這到底是家貓的頭，還是風格化的母獅。以下事實也許能為前者提供證據：古巴比倫人相信，貓將護送祭司的靈魂前往天堂。還有一些證據表示，古巴比倫人已經開始利用貓來抓捕被吸引至人類聚居地的老鼠。然而，如果要認真地講述藝術中貓的故事，我們必須直奔主題，將

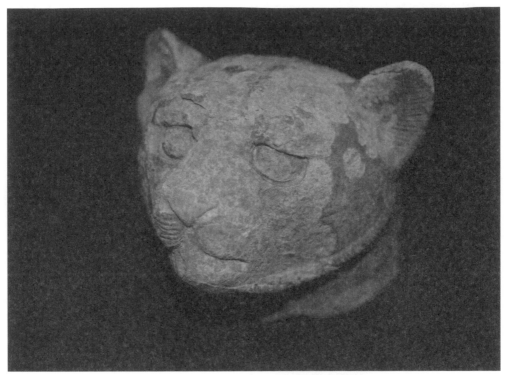

▲貓頭。約西元前 2000 年，古巴比倫。

視線轉向法老王的世界——那個非洲東北部尼羅河岸繁榮昌盛的非凡文明，
留給了我們如此豐富精彩的藝術遺產。

第一章

神聖的貓

　　直到古埃及時期，貓才成為一個獨立的藝術主題。牠或許早就被馴化，但直到古埃及文明在尼羅河兩岸建立起來，牠才成為一個重要的文化意象。要知道，對於早期的古埃及人來說，貓並非只有單一的意義，而是擔任了五種不同的角色。

　　第一種角色是深受喜愛的家庭伴侶，因此貓經常被描繪成安靜地蹲在主人的椅子下方。這種構圖持續了八百年，共九個王朝。有意思的是，貓置身其下的那把椅子總是屬於女主人。這要麼意味著貓在傳統中都是家中女主人的寵物，要麼意味著貓在某種意義上象徵了女性的性慾。有些權威人士傾向於第二種解讀，認為一再地讓貓置身於女主人的椅子下，蘊含了一種色情意味。然而，這些作品對貓本身的刻畫並不支持這種觀點：貓處於各種日常情境中，而不是擺著某種千篇一律的象徵性姿勢。例如其中一幅畫，一隻戴著沉重項圈的貓被繩子綁在椅腳上，用左前爪拉扯繩子，試圖掙脫。牠想從束縛下逃脫是有原因的：在牠剛好搆不著的地方，有一只堆滿食物的碗。貓的腦袋轉向碗的方向，從纖瘦的身體可以看出，牠很餓，並且著急地想去搆碗裡的食物。這一場景中沒有絲毫風格化的象徵意義，顯然也不帶任何色情或性的意味。相反，牠傳達了一種日常生活的氣息——一隻饑餓的傢伙想吃晚飯。

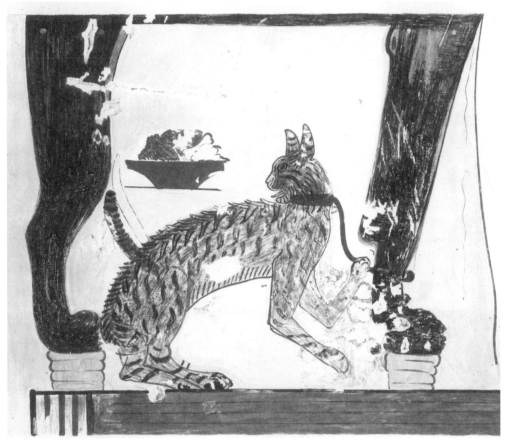

▲一隻削瘦的家貓被拴在椅腳上，垂涎地望著搆不著的食物。
約西元前 1500 年，古埃及第十八王朝。

在其他例證中，那些椅子下的貓有的弓著身體，正忙不迭地吃魚；有的乳頭腫脹，顯然是懷孕了；有的正對一隻鳥發動攻擊。還有一隻貓神情緊張地蹲在一位王后的椅子下，而王后坐在紙莎草做成的獨木舟裡，在沼澤地中浮蕩。在另一些畫裡，椅子下的那隻貓要麼在啃咬一塊像是骨頭的東西，要麼在對一隻威脅牠的鵝吐口水，或是與一隻寵物猴在一起。

這些作品中唯一貫穿的元素是，貓總在一個女人的椅子底下。不同尋常的是，此一視覺傳統延續了八百年。但另一方面，這些貓的行為又極具個性，符合牠們的天性，說明作畫者希望每個場景中呈現的貓都是獨特的個體。牠們是真實的、活生生的，而不是姿勢僵硬、象徵性的貓。這種構圖的繪畫僅存十二、三幅，但足以證明，在古埃及，除了擔負神聖的角色以外，貓也被當作普通的家庭寵物來餵養。

　　貓的第二個角色，是人類的狩獵同伴。在四個表現尼羅河沼澤地狩獵的

▲一隻貓正在吃魚。約西元前 1400 年，墓葬繪畫，底比斯城。

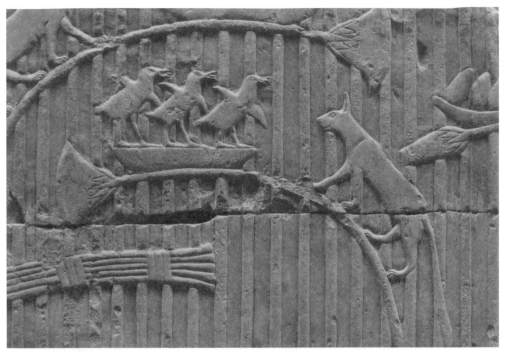

▲貓捕獵小鳥。淺浮雕,約西元前 1570 年至西元前 1293 年,古埃及第十八王朝。

場景中,貓都與主人在一起,而主人正在叉魚或驅趕野禽。在一幅創作於約西元前 1880 年第十二王朝時期的墓葬壁畫中,一位獵人蹲在紙莎草船上叉魚,而他的貓、麝香貓和貓鼬在葦蕩中捕獵小鳥。這三種動物讓我們知道,古埃及人在馴化方面是偉大的先行者。他們嘗試馴化各種各樣的新物種,看牠們是否可以成為人類的同伴。最終,麝香貓和貓鼬的馴化失敗了,但對貓的馴化獲得巨大成功。在另一個相似的場景中,獵人朝鳥群擲出一把投鏢,而貓正用爪子拉扯他的衣角,試圖引起他的注意。同上一個例子一樣,貓和牠的主人都站在紙莎草船上,這使得貓的活動受到限制;在乾燥的地面上,控制一隻貓要困難得多。

第三個狩獵場景來自第十八王朝時期：一隻貓在紙莎草葦蕩中躡手躡腳地尋找鳥兒，看上去牠的主人想讓牠將獵物驅趕出來，以便投鏢捕殺。只有古埃及人用貓來完成這項任務，其他文化中，都由狗來驅趕獵物。

　　最著名、也最精湛的一幅表現狩獵場景的繪畫同樣來自第十八王朝，現藏於大英博物館。不同的是，它描繪了一次家庭出遊，而非嚴肅的狩獵之行：

▲獵人和家人坐著小船在沼澤中捕獵，幫手是一隻貓。
約西元前 1350 年，古埃及第十八王朝。

獵人的妻子和女兒，甚至一隻被馴化了的鵝都和他一起坐在船上。他正擲出一支投鏢，嘈雜的鳥群被驚起，飛到空中。他的貓混跡其間，兩隻前爪鉗住一隻鳥，兩條後腿鉗住另一隻，嘴裡咬著第三隻。

　　古埃及貓的第三種角色現身於輕鬆的社會諷刺畫——類似今天的連環畫。貓的形象在這種藝術形式中極為少見，僅出現在十幅作品中。這些諷刺畫的常見方法是角色調換，讓老鼠占了貓的上風。畫面中，貓向一隻皇家老鼠贈送禮物，或是伺候一隻登上王位的老鼠，甚至是許多隻貓一起為老鼠王后梳洗打扮。在其餘的諷刺畫中，貓正辛勞地為禽類趕車，車上的不是一群鵝，就是一群鴨子。

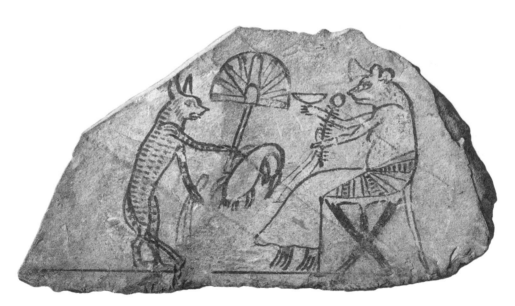

▲一隻瘦骨嶙峋的貓在服侍一隻肥碩的老鼠。
約西元前 1295 年至西元前 1075 年，古埃及新王國時期。

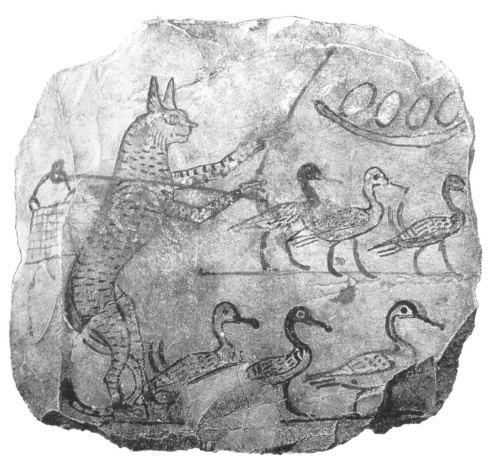

▲貓為鵝趕車。石灰岩陶片，
西元前 1150 年，古埃及第十九王朝至第二十王朝之間。

貓的第四種角色是屠蛇者。這並不像聽起來那樣匪夷所思，即使在今天，北非的圖阿雷格人仍然用貓來殺死毒蛇。貓的這種用途在古代眾所周知，西元前‧世紀的‧位古羅馬作家評述道：「對付致命的毒蛇和其他叮咬人的爬行動物，貓非常有用。」

▲貓斬下阿波菲斯的首級。墓葬壁畫，
約西元前 1186 年至西元前 1070 年，古埃及第二十王朝。

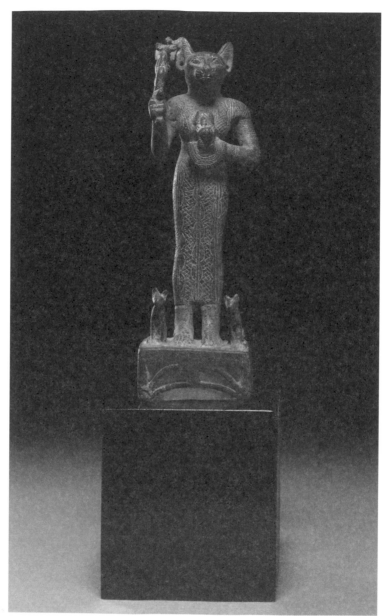

▲被表現為貓頭女人的芭絲特。
西元前七世紀至西元前四世紀，古埃及後期。

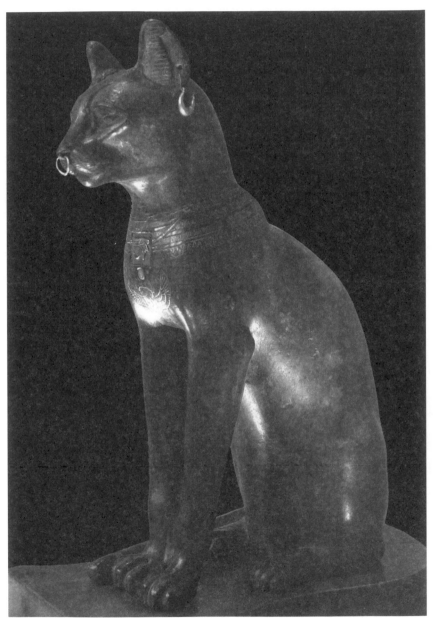

▲被表現為蹲坐的貓的芭絲特，飾以金耳環和金鼻環。
約西元前 664 年至西元前 332 年，古埃及後期。

由於貓與蛇的這種戲劇性爭鬥，牠們被塑造為日與夜之間永恆決鬥的傳奇對手。貓被認定為太陽神「拉」，蛇則被認為是主司黑暗的混沌之神阿波菲斯。在表現兩者爭鬥的作品中，貓正用一把鋒利的刀斬下蛇的首級。這也成了一種固定樣式，延續長達五百年。貓總是有著長腿和長耳朵，牠蹲著，用一把尖端鋒利、逐漸變窄的刀斬下一條波狀捲曲的蛇的首級，而背景中總有一棵樹。對這隻貓來說，很不幸的是這條被斬首的蛇會不斷復活，險惡的黑夜也會在白日的歡愉消逝後再次降臨。

　　最後，是貓在古埃及文明中擔當的第五種角色——女神。這是牠最重要的角色，最古老的一位相關神祇是兇暴且長著獅子頭的戰爭女神賽赫美特。幾個世紀過去，她逐漸在友好的、長著貓頭的女神芭絲特面前黯然失色。兩位女神都代表太陽，但賽赫美特是毀滅性的太陽，散發出殘忍無情的燒灼熱力，而芭絲特則是孕育生命的、溫暖的太陽。芭絲特的地位最終確立，似乎有兩個原因：給早期古埃及人帶來禍害的野生獅子逐漸被消滅，而隨著文明的壯大，在巨大的穀倉裡，小體形的家貓控制鼠害的作用正日益突出。

　　位於埃及北部尼羅河三角洲地帶的布巴斯提斯，是芭絲特信仰的宗教中心。芭絲特成為當地人崇拜的對象、占支配地位的主神，紀念她的宗教節日也吸引了巨大的人潮。在古希臘歷史學家希羅多德的記載中，這些節慶活動喧鬧嘈雜，粗俗下流。滿載的駁船將人群帶往節慶地點，船上音樂喧騰，人們又唱又跳。駁船經停河邊的城鎮時，那裡的女人會叫喊、唱歌、跳舞，「把她們的衣服掀起來」。等這些喧鬧的亂民到達布巴斯提斯，盛大的宴會就此展開序幕，「在這個節日上喝掉的葡萄酒，比全年其他時候消耗掉的加起來還多」。

這種縱酒行為有一個適用的藉口：賽赫美特的古老傳說所包含的宗教意義。傳說中，太陽神拉在戰場上潑灑染成紅色的啤酒，誘騙令人恐懼的戰爭女神賽赫美特，而後者將酒誤認為鮮血，貪婪地舔光了。她爛醉如泥，昏睡過去，人類由此躲過她的野蠻荼毒。因此，在布巴斯提斯的節日上喝醉，就成了重現賽赫美特的戰敗，並慶祝友好的芭絲特上升為主神的一種方式。

芭絲特崇拜變得深入人心，並延續長達一千年。然而可悲的是，在布巴斯提斯，祭獻給她的宏偉神廟和宴樂廳後來淪為廢墟，直到今天依然如此。長久以來，挖掘者在廢墟間找到了幾千尊這位女神的青銅像，其形象是一隻蹲坐著的貓。許多較大的、真人大小的青銅像形制美麗，被視為偉大的藝術品。其中最優秀的一尊，貓頭以黃金裝飾，包括金耳環。有時，這位女神也被表現為一個長著貓頭、站立著的女人。

古埃及人對貓的崇拜約在西元前 30 年宣告終結。芭絲特女神與生殖、快感、音樂和舞蹈聯繫在一起，這對此後維護貓的地位沒有任何幫助——在後來的宗教活動中，娛樂被去除，取而代之的是一種嚴肅的清教徒式做法，與肉體快感相對立。

第二章

早期城市中的貓

❧ 古希臘 ❧

當古埃及文明的主導地位被古希臘取代時，貓的神聖地位沒有延續下來。在輝煌的早期希臘藝術中，貓很少出現；即便偶爾露面，其角色也徹底改變。現在，牠們成了無足輕重的下等生物。

貓在古希臘最糟糕的境遇，反映在雅典附近出土的一面約西元前 500 年的大理石浮雕上。一隻驚恐、骨瘦如柴、肋骨清晰可見的貓被置於殘酷的鬥

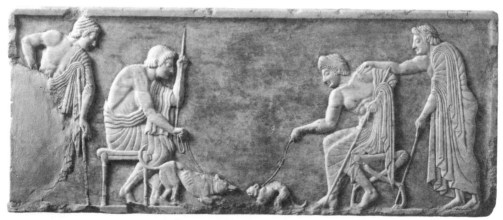

▲一隻狗與一隻瘦弱的貓之間的殘酷打鬥正要上演。
淺浮雕，約西元前 500 年，古希臘。

獸場中，即將與一隻大狗對決。兩隻動物各自的主人面對面，熱切等待著殘忍的一幕開場。顯然，左邊那位盼著他的狗把貓撕成碎片，身後是一位助陣者。右邊那位想必也希望，在被狗咬死之前，他那饑腸轆轆的貓會在情急之下挖出對手的眼睛，而他同樣與一位正注目觀看的助陣者在一起。這一場景與古埃及藝術中對貓的莊嚴描繪形成了強烈的對比。

　　同樣身處險境的貓出現在一個雙耳細頸、以紅色人物形象做裝飾的橢圓土罐上。一位裸體的年輕人正準備將一隻貓放在底座上的大水碗中。如果這一幕發生在現代，可能意味著他要給貓洗澡，去除身上的跳蚤。但是在古代，放在底座上的碗具有宗教意味，可能代表盛放聖水的器皿。也就是說，這隻貓將被聖水淨化，並在宗教儀式中被當作祭品宰殺。另一種可能是，這個人想淹死貓，因為他視牠為討厭的東西，必須儘快處理掉。還有一種可能是他出於某種目的而殺死貓，譬如用貓的皮毛遮住赤裸的身體，或吃掉牠以充饑。如果說最後這種情形看似天方夜譚，那麼值得一提的是，在古希臘劇作家阿里斯托芬的一齣喜劇中，一位鄉下小販來到雅典叫賣各種可食用的動物，其中就包括貓。

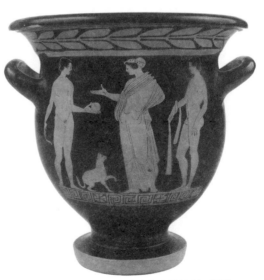

▲陶瓶上，一隻寵物貓請求主人讓牠玩一顆球。
約西元前 380 年，古希臘時期。

　　另一個畫著紅色人物形象的花瓶能追溯至約西元前 380 年，

這一次，貓的處境沒那麼危險。牠似乎是寵物，胸前戴著帶狀裝飾物，將左前爪舉起，等主人扔球過來，而一位裸體的年輕人正把這顆球遞給貓主人。這個場景說明，至少在部分家庭中，貓被當作寵物餵養。

這三個例子分別描繪一場貓狗之鬥、一個聖水盆和一隻球。除此之外，古希臘藝術品中只出現過少數幾例貓的形象，大英博物館收藏了其中三件。一個西元前四世紀的花瓶上，一位赤裸的年輕人舉起握著小鳥的手，他的寵物貓緊挨著他，想用爪子把那隻小鳥打下來。在另一個同時期的花瓶上，兩個女人面對彼此，一隻虎斑貓在她們中間。其中一個女人站立，抬起的左手裡握著一隻球。通常來說，球會吸引貓的注意，但在這個場景中，牠的視線卻集中在鳥的身上——那個坐著的女人正拿著鳥逗弄牠，將這隻鳥在牠的頭頂上方來回晃蕩。牠的反應是用後腿站立，並用兩隻前爪去摀這隻鳥。館藏中最後一件描繪貓的古希臘藝術品是一只西元前四世紀的阿普利亞[1]花瓶，畫面中，一隻貓在與一隻白鵝對峙。

要在古希臘藝術中發現更多描繪貓的例子，我們必須將注意力從飾有圖案的陶器轉向西元前五世紀的銀幣。部分銀幣的圖案為一個裸體年輕人坐在椅子上與他的貓玩耍，貓跳起來攻擊他手中握著的鳥或別的東西。而在演變的版本中，貓在椅子底下玩一隻球。

同現代一樣，在古巴比倫和古埃及，貓被用來捕食村莊和城鎮中的老鼠，

1　阿普利亞（Apulian）位於義大利南部，青銅時代晚期曾是古希臘人的居住地。

防止牠們氾濫猖獗。貓的這種功能如此顯而易見，因此我們會傾向於認為牠們一直以來都有這種用途，但令人驚訝的是，情況並非如此。在古希臘和歐洲，好幾百年中，最常用來控制鼠害的不是貓，而是一類鼬科動物——臭鼬或雪貂（後者有時被人們誤認為黃鼠狼）。

雪貂的廣泛使用讓貓在古希臘社會不被器重，還有另一個原因令貓不受歡迎。在古希臘傳說中，貓是與主司黑夜和魔法的女神赫卡忒聯繫在一起的。我們能從中看出歷史上長期對貓施行迫害的端倪——牠被認為是巫婆的密友，惡魔的化身。

對貓來說，值得慶幸的是，隨著時間流逝，神話和傳說不斷變化，並且在古希臘歷史的後期，貓與友善的、對人有益的角色聯繫在一起，使得牠們能享有較舒適的生活。在新的傳奇角色中，貓不再被視為魔鬼的化身，而被看作嬰兒耶穌忠誠的守護者——身為獵手，牠勇敢地保護耶穌免受老鼠和蛇的傷害。基督教傳到希臘之後，這也許能促使人們以一種更加友善的方式對待貓，將牠視為家庭伴侶。但可悲的是，這種狀況沒有持續多久。幾個世紀過去，人們對貓的看法又回到先前那樣，把牠視為邪惡的化身，是惡毒女巫的同伴。

古羅馬

　　在古羅馬藝術中，貓的時運比古希臘藝術要稍好一些。牠仍然不是一個常見的主題，大多出現在鑲嵌畫[2]中，但是至少，古羅馬藝術對貓的描繪更為友善。

　　古羅馬藝術中，對家貓最精確的描繪出現在西元一世紀的一塊鑲嵌畫板上，該畫板出土於龐貝，現藏於那不勒斯國家考古博物館。與古希臘藝術中的貓不同，這隻貓在細節上栩栩如生，擁有非常賞心悅目的條紋狀虎斑皮毛。牠正用左前爪將一隻活蹦亂跳的鵪鶉按住，而藝術家將這一瞬間定格了——下一秒，身為獵食者，牠會將尖牙深深刺進那隻難逃一死的鵪鶉後頸。這隻貓很健康，吃得飽飽的，被打理得很整潔。這說明與古希臘人相比，古羅馬人對貓給予了更多尊重。這幅鑲嵌畫有三個不同的版本，說明牠肯定是依照某一範本創作的。第二個版本發掘於羅馬以南的阿底提拿大道，現藏於羅馬國家博物館的馬斯莫宮。這一版本與上述那幅很相似，但細節上的技巧要略遜一籌。現藏於梵蒂岡博物館的第三個版本發掘於托馬蘭西亞——現在那裡是羅馬的郊區。在這三幅鑲嵌畫中，該版本的技巧最不高明，而且畫中的貓是在襲擊一隻小公雞，而不是鵪鶉。

　　另一幅表現一隻捕獵中的虎斑貓的鑲嵌畫也出土於龐貝，現藏於那不勒斯國家考古博物館。在這幅鑲嵌畫中，三隻小鳥——兩隻長尾巴鸚鵡和一隻

2　鑲嵌畫（mosaic），指使用各種顏色的玻璃、陶瓷、金屬、石塊、貝殼、玉石等材料，鑲嵌製作而成的工藝畫。

鴿子正在一個裝飾底座的碗邊歇息。貓蹲伏在地上，豎起牠那不同尋常的長耳朵，抬起右前爪，垂涎欲滴地盯著牠們。鳥兒顯然在危險距離之外，要是貓想撲上來，牠們很容易就能逃脫。貓無可奈何，而創作這幅鑲嵌畫的藝術家將牠的挫敗神情捕捉得十分到位。

　　古代鑲嵌畫上還出現了其他幾隻貓的形象，但幾乎都不值一提。顯然，貓沒被認為重要到值得經常在畫中加以表現。在本質上，牠被視為一種工作

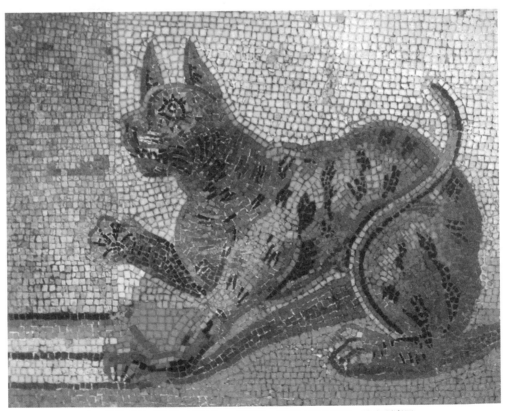

▲一隻抬起前爪的貓（局部）。鑲嵌畫，約西元前二世紀，義大利龐貝。

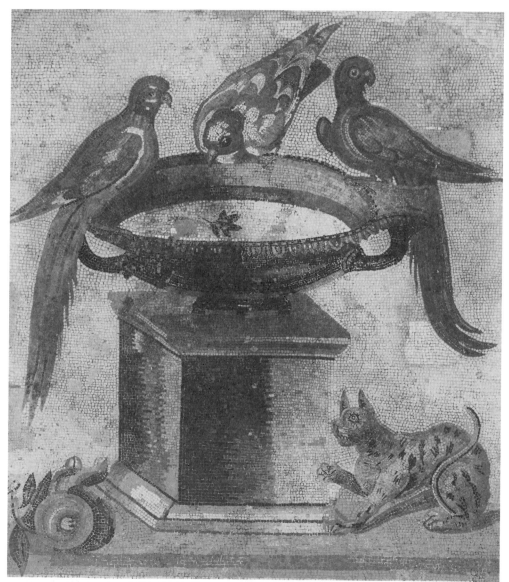

▲一隻抬起前爪的貓。鑲嵌畫，約西元前二世紀，義大利龐貝。

▲一盞古羅馬油燈上的圖案，
一位街頭藝人和他的貓在一起，貓正爬上一個梯子。

動物，用來控制鼠害。在這方面，貓顯然比雪貂更受人喜愛：西元四世紀時，作家帕拉狄烏斯[3]建議，跟雪貂比起來，貓能更有效防止地裡的洋薊被鼴鼠吃掉。這證明雖然兩者都被用來捕鼠，但貓正變得更受歡迎。老普林尼[4]對貓的捕獵技能深表佩服：「潛行接近鳥兒的時候，貓的步伐是多麼輕悄啊；等著向小老鼠撲去的時候，牠們窺覷時機是多麼神不知鬼不覺啊。」

3 Palladius，生卒年不詳，古羅馬作家，約活動於西元四～五世紀，著有《論農業》。
4 Pliny the Elder（23-79），古羅馬時期的百科全書作家，其外甥及養子小普林尼也是一位作家。

對古羅馬的貓來說，很悲哀的是，雖然作為控制鼠害的功臣，牠們的地位得以改善，卻又深受江湖醫術之害。西元一世紀時，老普林尼提到一種葡萄酒與貓肝臟的混合物，據說可以退燒，而貓得在月缺時宰殺並取出肝臟。

最後，除了鑲嵌畫，西元一世紀的一盞古羅馬油燈上也描繪了一個有趣的場景：一個街頭藝人蹲在他的寵物猴旁邊，而他那用來表演雜技的貓在攀爬一架垂直放置的梯子。貓的頭頂上方有兩個鐵環，這意味著一旦牠爬到梯子的頂端，就必須跳躍著鑽過它們，完成表演。

迄今，在所有流傳下來的對古羅馬時期的貓之記載中，我們知道只有一隻貓被取了名字。在瓦盧比利斯（摩洛哥的一座古代城市，在非斯和拉巴特之間，位於羅馬帝國的西南邊境）出土的一幅鑲嵌畫中，一隻家貓正在捕食老鼠。牠戴著紅項圈，上面掛著小鈴鐺。這隻貓被取了一個相當堂皇的名字：文森提烏斯。

第三章

中世紀的貓

　　羅馬帝國覆滅之後，約從五世紀至十世紀，藝術全面衰頹。該時期鮮少有貓的形象流傳下來，但並非完全沒有。對外大肆擴張期間，羅馬帝國軍隊的士兵經常把貓作為吉祥物帶在身邊，開拔時又將其遺棄。除了靠捕食唾手可得的鼠類而發展壯大的野貓，有些貓也被當作寵物飼養起來，尤其是在修道院裡。

　　六世紀時，甚至連教宗都有一隻寵物貓。教宗格里高利一世對他的貓寵愛有加，以至於神學家助祭約翰在西元 590 年寫道：「跟世界上任何其他事情比起來，他最喜歡的是撫摸他的貓。」對貓來說，這是一段好日子，教宗並非唯一聲名顯赫的愛貓人士。先知穆罕默德二十歲時，同樣全心全意地愛著陪伴自己的一隻貓，甚至有此一說，當要去禱告時，他寧願剪斷衣袖，也不願驚醒那隻在上面酣睡的貓。值得一提的是，《古蘭經》把貓描寫為一種純潔的動物，狗則被認為是不潔的。開羅是世界上最早為貓設立醫院的城市，還有一個給流浪貓餵食的花園。早期伊斯蘭教世界對貓的這種愛戀，或許是導致後來基督教教會仇視貓的一個潛在原因。

　　有一間修道院以愛貓聞名，位於比利時布魯塞爾以南的尼威士。七世紀

時，修道院裡老鼠肆虐，貓被請來消滅牠們。這一做法大見奇效，由此產生了許多與這間修道院相關的傳說，宣稱從它的井中汲取的水，甚至在它的烤爐中做的麵包都能使老鼠望而卻步，而修道院女院長的禱告則足以驅走老鼠。

▲來自較晚時期的繪畫，曾被認為描繪的是七世紀的聖格特魯德與貓在一起。

被認為取得祛除鼠害這項功績的人，是尼威士的聖格特魯德，她生活在621 年至 659 年，其母是修道院的創立者。母親去世後，格特魯德成了這間修道院的女院長，後被尊為「祛除鼠害的護衛者」。數百年後，她被誤傳為貓的守護聖徒，並很快被愛貓人士奉為其專有的聖人。這個錯誤之所以產生是基於以下事實：一幅創作於 1503 年的畫中，一位年輕女孩坐在她的白貓身邊，而 1981 年出版的一本書將牠用作插圖，並附有一句易使人誤解的說明——「尼威士的格特魯德是貓的守護聖徒」。人們想當然地認定畫中的那個女孩就是聖格特魯德，於是一種圍繞著她的偶像崇拜迅速發展起來，成百幅表現她抱著一隻貓的現代繪畫被創作出來。事實上，畫中的那個女孩並不是修女，她頭上方的字幅上寫著「我在這裡，不要忘記我」，畫的反面則是一個年輕男人的肖像。畫上的簽名是「AD」，暗示這幅畫是阿爾布雷特・杜勒的作品，但實際上不是。它由一位與杜勒同時代、謊稱是他本人的無名之輩所畫。

八世紀時，一位飽學的愛爾蘭修士寫了一首著名的詩歌，單獨獻給他的一隻被稱為「小可愛盤古兒」的寵物貓。這表示在該時期——在貓與女巫這種不幸的關聯發展起來之前，教會與貓之間可以存在一種令人愉快的關係。詩的開頭寫道：「我和我的貓咪小可愛盤古兒，我們有著相似的任務；捕捉老鼠牠欣喜若狂，搜尋詞語我終夜踟躕。」這首詩是這樣結尾的：「每天練習，盤古兒的技藝日臻完善；日日夜夜我智慧漸長，將黑暗變成光亮。」這位本篤會的修士滿懷愛意地描寫他的貓咪，甚至在某處稱牠為「小英雄盤古兒」。令人費解的是，我們今天得知了貓的名字，他自己的名字卻永遠無人知曉。

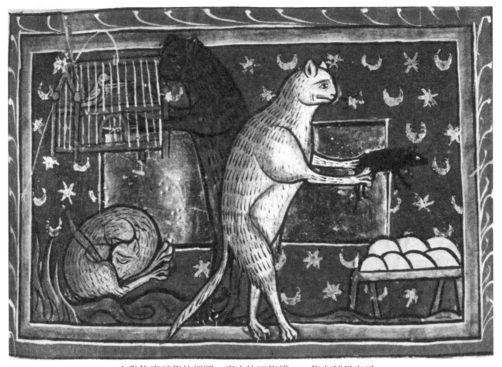

▲動物寓言集的插圖：家中的三隻貓，一隻在舔舐自己，
另一隻從籠子裡捉鳥，第三隻抓著一隻老鼠。十三世紀。

　　幾百年後，到了十二和十三世紀，動物寓言集在英國和法國大行其
道──這是一種簡單介紹動物的冊子，附帶美麗的插圖，通常會將動物與某
種道德訓誡聯繫起來。動物寓言集對貓沒有多少善言，從本質上將牠們看作
捕鼠的動物，而忽視其陪伴人類的作用。一本十二世紀、從拉丁文翻譯而來
的動物寓言集中這樣記載：「貓被稱為老鼠剋星，因為牠捕殺老鼠……牠盯
視獵物時目光如炬，在黑暗中也會閃閃放光。」書中的插圖則表現了三隻貓
挺直身體坐著，其中一隻的爪子裡抓著老鼠。在另一幅動物寓言集的插圖中，
我們看到三隻貓身處於居家環境中。第一隻在舔舐自己，第二隻把爪子伸進

▲動物寓言集的插圖：一隻貓在舔舐自己。十三世紀。

籠裡去捉一隻驚恐的小鳥，第三隻後腿直立，抓著一隻黑色老鼠。

　　在其他動物寓言集中，這種「三隻貓」的固定模式發生了一些變化。在
一幅插圖中，左邊的貓在舔自己的皮毛，中間的貓抓著老鼠，望向右邊的貓，
而右邊的那隻正試圖俘獲一隻向高處逃竄的老鼠。在另一幅插圖中，一隻貓
在舔舐自己，另外兩隻則抬頭盯著一隻畫面中沒有出現的老鼠。最後，在一
本十二世紀的動物寓言集中，這三隻貓蹲在一起，全都朝前看，最靠前的那
隻貓抓著一隻老鼠。

在這些動物寓言集中，有一幅插圖僅出現了一隻貓，牠在舔弄自己的皮毛。這個主題的重複出現與當時盛行的一種迷信有關，即如果一隻貓開始舔自己，那就說明要下雨了。令人吃驚的是，這種迷信有一定的科學根據。暴風雨會擾亂貓的電磁感應能力，使牠變得緊張，並透過舔自己來減輕焦慮。在牠的人類同伴意識到暴雨將至之前，貓就會表現出這樣的行為，因此，貓確實能預告下雨。

十三世紀時，博學的方濟各會修士巴托洛梅烏斯‧安格列戈斯寫了一部名為《萬物特性》的綱要——綱要是一種較早形式的百科全書。其中，他對貓做了細緻的描述：

年輕時好色淫蕩，身手敏捷柔韌，性情歡快，跳躍不止，隨意歇在任何東西上面；會被一根稻草吸引，拿它玩耍……靜候著老鼠上門……等抓到了一隻老鼠，貓會玩弄牠，再把牠吃掉。發情時會爭風吃醋，用牙齒和爪子將對方抓咬得體無完膚。宣戰時，牠會發出一種可怕的叫聲。

儘管對貓並無敵意，這段早期文本卻表明貓已經被描寫成捕獵者，牠們求偶活動頻繁，甚至很暴力。這裡寫的不是溫順的寵物，而是一種形態完善的肉食動物，完全保留了其野性的行為方式——雖然牠們現在與人類生活在一起。

同樣是在十三世紀，德國哲學家艾爾伯圖斯‧麥格努斯寫了一部關於動物的論著。在書中，他提到貓「非常喜歡人輕輕地給牠梳毛，非常愛玩，尤

其是在小時候」。此一描述暗示了一種與貓更為友善的關係，但接著他就煞風景地寫道：「牠尤其喜歡暖和的地方。如果把牠的耳朵剪掉，就能更容易地讓牠待在家裡，因為牠不能容忍夜間的露水滴到耳朵裡……貓的嘴巴周圍有鬍鬚，如果將其剪掉，牠就不會那麼膽大妄為了。」

▲手稿插圖：修女的貓在玩紡錘。十四世紀。

在十三世紀，修女們經常因為在修道院裡養了太多寵物而陷入麻煩，這些寵物包括狗、兔子，甚至猴子。一本 1300 年問世的修女守則書中寫道：「我親愛的姐妹，你不應該擁有任何動物——除了一隻貓。」該時期的一部手稿中有幅插圖，圖中一名修女在紡線，身邊有隻貓在玩一個紡錘。允許養貓的條文附帶嚴正的警告：

如果有誰需要養一隻貓，那麼請她注意，不要讓這隻貓打擾到任何人，或對任何人造成傷害。她也不能夠心心念念只想著貓。一個發誓侍奉上帝的修女應該心無旁騖，不該擁有任何會打擾她靈修的東西。

中世紀盛行的帶插圖的時禱書中，有一本被稱為《馬斯特里赫特時禱書》，十四世紀早期在荷蘭出版。書中有一幅小插圖，一隻貓生活在一個螺

旋狀的蝸牛殼裡。畫下這幅奇怪插圖的修士為什麼要這樣對待一隻貓？人們對此有很多爭議。這到底代表友善還是敵意？有一種說法認為，這一圖案代表這隻貓被接納為修女的同伴，因為蝸牛殼象徵著她們必備的謙卑美德。另一種解讀認為，這位藝術家為貓的遭遇感到難過，因此貼心地為牠提供了一個堅硬的蝸牛殼，

▲《馬斯特里赫特時禱書》的插圖：
一隻貓在蝸牛殼裡。約 1320 年。

這樣一來，牠就能躲到一個安全的地方。還有一種似乎更有道理的說法，即繪製這幅插圖只是為了好玩，牠被一個備感無聊的修士插入書頁的空白處，以緩解連續抄寫長篇手稿的枯燥。

到中世紀末，人們對貓的態度開始發生改變。以前，牠們是敬畏上帝的虔誠修女的陪伴者，友善且有用；現在，牠們被貼上另一種標籤，被視為魔鬼崇拜者的邪惡助手。這種看法會廣為傳播，並在接下來的幾個世紀得以鞏固。一個迫害貓的恐怖時期就要到來了。

第四章
與魔鬼結盟的貓

　　從十二世紀開始，人們對貓有兩種截然不同的態度。對很多人來說，貓這一物種作為控制鼠害的中堅力量繼續發揮作用，加上，有些貓不單是捕鼠工具，還成為家裡受歡迎的寵物。捕鼠貓和家養寵物貓一直以來都深受喜愛，但到此時，友善之外也出現了一種負面的態度。對有些人來說，貓成為一種與魔鬼聯手的邪惡動物。他們認為，要擊敗撒旦及其追隨者，就必須對貓施加迫害。

　　早在 1180 年，預警的鐘聲就響起來了。容易受騙的人被告知並且也相信，在魔鬼崇拜的儀式中，「魔鬼附在一隻黑貓身上，降臨到信徒眼前。崇拜者們熄掉所有的蠟燭，慢慢靠近魔鬼主子所在的地方，摸索他，尋找他。等找到了，就親吻他尾巴下面的部位」。

　　在接下來的那個世紀，教宗格里高利九世也發聲支持人們採取行動，消滅邪惡的貓。他的意圖是剷除德國的一個魔鬼崇拜者教派，他們的儀式中有黑貓出場。這個教派的靈感來自北歐生殖女神芙蕾雅的傳說——此傳說的記載始於 1220 年。據說，她帶領一對雄赳赳的黑貓橫跨天空，有時在黑貓駕著的戰車上，有時則騎在黑貓的背上。這些貓象徵著斯堪的納維亞女神兩個

並存的特徵——生殖力旺盛和生性殘暴。沒被激怒時，她們充滿愛意；一旦被激怒，其暴行則令人恐懼。

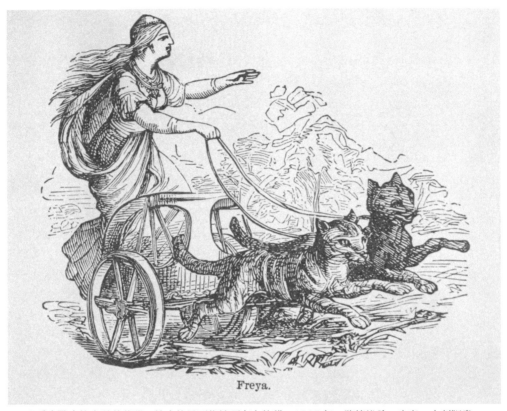

▲乘坐戰車的女神芙蕾雅，拉車的是兩隻健碩有力的貓。1865 年，路德維希‧皮奇，木刻版畫。

在夜空中遊蕩時，芙蕾雅會灑下黃金眼淚。很快，她就成了巫術邪教的守護神。這種巫術邪教涉及靈魂出竅般的迷幻狀態和縱慾狂歡的儀式，並在德國萊下根基——正是從那裡傳來的消息震驚了羅馬的教宗。他被告知，參與這種魔鬼崇拜的教派成員會聚集起來，進行一種儀式性的用餐活動。用餐

完畢後，他們站起來，一尊黑貓的雕像就會變成活的，尾巴豎直，倒退行走。教派的新成員會首先親吻這隻貓的臀部，接著首領也同樣行事，隨後是一場縱慾濫飲的狂歡。

　　這種儀式的真實性無關緊要，事實是人們顯然相信這種描述。一位異端審判官被派去剿除這一教派，並用刑來獲取供詞。顯然，在羅馬天主教廷看來，貓與惡魔為伍，因此不可避免地將與魔鬼崇拜者一起受到制裁。

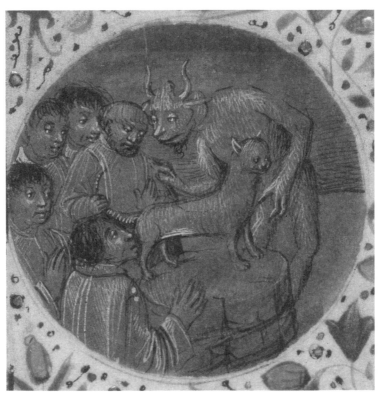

▲長著角的魔鬼正讓一個不情願的撒旦崇拜者親吻貓的臀部。
約 1470 年至 1480 年，布魯日。

這場迫害運動主要針對的是純黑的貓，其他顏色的貓則得以倖免。一隻黑貓身上哪怕只長著極小的一片白色皮毛，牠也同樣是安全的。那一小片白色皮毛被稱作「天使的標記」。有趣的是，甚至到了今天，黑貓也大多帶有這種標記。

對黑貓的迫害蔓延至整個歐洲，成千上萬隻黑貓被虔誠的基督徒處死。他們相信，黑貓臨死前的慘叫實際上是魔鬼的哭泣。對黑貓來說，一年中最慘的日子是 6 月 24 日，即聖約翰節。所有能找到的黑貓都被帶到一處，幾百隻一起被裝進麻袋或大籃子中，放在火堆上活活燒死。人們相信，在這一天，巫婆會變身為黑貓來做惡事。因此，在虔信者看來，受難被燒死的不是貓，而是巫婆。這就是為什麼旁觀者——即使是虔誠的基督徒會大笑著觀看貓在劇痛中扭動身體的慘狀，聽著被火灼燒時發出的慘叫，從中取樂。他們滿心相信，自己正目睹魔鬼被擊潰的輝煌奇觀。

為了慶祝節日，人們把貓抓來裝進麻袋，由此可以想像，接受這項任務的人不會太在意抓到的貓是什麼顏色。正如所有貓在黑暗中都是灰色的，抓進麻袋的貓也全都被當作黑貓。其結果是所有的貓都身處險境，作為一個種群，貓受到了威脅。

以宗教名義迫害無辜的貓的做法擴展到教會之外。約克郡公爵愛德華在 1406 年至 1413 年間寫了《狩獵高手》一書，這是第一部論述打獵的重要英文著作。在書中，他覺得有必要對貓的邪惡本性再發表一下意見：「我可以自信地說，如果某種動物確實擁有魔鬼的靈魂，這種動物就是貓——既包

括野貓，也包括被馴化的貓。」

　　在某些地方殘忍地對貓犯下罪行，成為一種人人都認可，且與宗教無關的社會活動，例如，在比利時的伊珀爾，將活蹦亂跳的貓從紡織會館的鐘塔頂上扔下去，是一年一度廣受歡迎的活動。在城市繁榮的年代，只有幾隻貓被扔下去；倘若在遭糕的年代，貓的數量就會增加。人們認為魔鬼從中作崇，作為一種懲罰，被視為魔鬼同伴的貓就必須遭到更強硬手段的對待。關於這種扔貓的最早描述出現在 1410 年至 1420 年間的城市紀事裡，但它可能在更早的時候就開始了。此一活動每年舉行，直到 1817 年——那年舉行了最

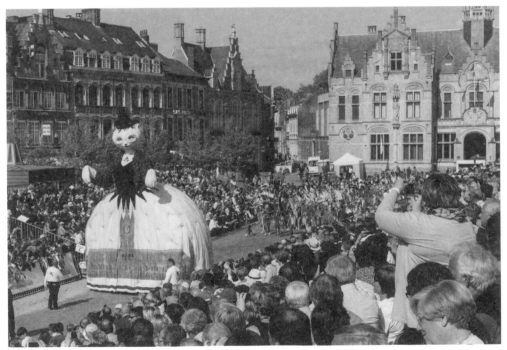

▲伊珀爾的貓節遊行。

後一次扔貓活動。據目擊者說，那隻被扔下來的貓不知怎麼沒有摔死，而是輕快地跑到了安全的地方。在這之後，此一風俗就消亡了，直到二十世紀才得以復興，變成了以貓為主題的遊行和狂歡，不涉及任何殘忍的行為。現在，被扔下去的是玩具貓，孩子們站在塔底，爭搶著去接住。到了二十一世紀，這種大遊行繼續舉行，三年一次。

十六世紀的荷蘭出現了一隻邪惡的貓，牠的主人是一位怪異的邪神——「聖」艾爾瓦爾。她是一個特意被用來展示聖母瑪利亞的反面特徵的諷刺形象，被形容為「造成一切苦難之魔鬼的守護者」。一幅 1550 年製作於荷蘭的木刻版畫中，她騎著一頭驢，頭上的喜鵲象徵不道德的天性，左胳膊下的豬代表暴飲暴食，而右手高舉起的貓則是惡魔力量的化身。這隻貓被舉在空中，像一個權力的徽章，顯然是特意要讓人知道，這個形象已與魔鬼結盟。

這種負面的態度廣泛地擴散，預告著對貓長達三百年的殘酷迫害——在此期間，歐洲各地都出現了折磨和殘殺貓的現象，其中大部分集中在巫術上。狩獵女巫的風潮在 1580 年至 1630 年間演變成一種狂熱，迅速蔓延開來，導致多達六萬名不幸的婦女被處死。這種風潮體現了一種道德恐慌，受害者被描繪成基督教教會的頭號大敵。她們被傳為魔鬼撒旦的崇拜者，從事難以形容的異教儀式。事實上，她們大多不過是古怪、獨居的老嫗，唯一的同伴是她們的貓。迷信的村民鄙棄她們，害怕被她們咒語。從社會上講，處死她們是為了擺脫當地社區中那些古怪的異己分子——她們拒絕參與村裡的正常活動。對教會而言，處死這些人能夠使人心生畏懼，有效阻止人們在嚴苛的宗教活動之外另有所為。

Elck dient sinte aelwaer met grooter begheert die van veel menschen wordt gheeert. ∴

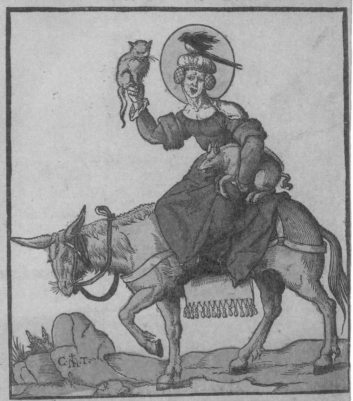

Prince.

▲與魔鬼為伍、反基督的「聖」艾爾瓦爾與她的一隻邪惡的貓。
約 1550 年，科內利斯・安托尼茲，木刻版畫。

▲作為女巫同夥的貓，十七世紀，木刻版畫。

被認為與撒旦的黑暗力量聯繫在一起的是貓，而非狗或馬等其他動物，原因有幾個。首先，在比基督教更古老的古埃及宗教中，貓被視為神聖的動物。被「異教徒」賦予這種重要性，對貓不利。其次，牠們堅持保持自身的獨立，即便被馴服和家養後也依然如此。牠們從來沒有像狗、馬和牛那樣變成人類的奴隸，這使牠們成了動物中的異端分子。異端分子挑戰正統觀點，貓則挑戰主人定下的規矩。牠們與人類相安無事，卻保持著自身的野性。

再次，像烏鴉一樣，很多貓是漆黑的，這使得人們將牠們與死亡聯繫在一起。而且，在「異教徒」的迷信中，貓，尤其是黑貓，被認為能給人帶來好運。如果某一件事對「異教徒」來說是好的，那麼牠對基督徒就肯定是不

利的——這是貓的又一過錯。此外，貓在本性上是夜行動物，因此牠們屬於黑暗時刻，邪靈正好在那時頻繁出沒。除此之外，人們能聽到牠們在夜裡嚎叫或叫春，這些可怕的噪音被認為是魔鬼附體所致，而非受到睪丸激素的影響。

▲手稿插圖：魔鬼以黑貓的形式在聖多明我面前現身，爬上他敲鐘用的繩子。
1400 年至 1410 年。

最後，人們注意到，貓在殺死獵物前會玩弄牠們。這種看似殘忍的行為被比作撒旦的行徑，「魔鬼經常玩弄罪人，就像貓玩弄老鼠那樣」，十五世紀的威廉·卡克斯頓這樣寫道。為了給貓正名，值得指出的是，牠們並沒有殘忍地玩弄老鼠。在捉住老鼠，把牠吃掉之前，牠們只是想百分之百地確定老鼠是否不能動彈。如果不這麼做，那就意味著當貓咬進老鼠的身體時，後者可能會反過來咬牠的臉。貓不能冒這個險，因此在捉住老鼠後，仍會將牠放開，看看牠還能有多活躍。貓會重複這個過程，直到完全確定老鼠不可能咬自己為止。這或許會讓人覺得是一種折磨，但實際上貓不過是防患於未然。

　　所有這些關於貓的壞話使人們斷定，貓一定與魔鬼達成了某種契約。到十五世紀末，教宗英諾森八世頒布了一項法令，宣稱貓是一種不潔的動物，對貓的仇視再次得到梵蒂岡教廷的認可。教宗下令，每當女巫被燒死時，她的寵物貓（如果有的話）就應該與她一起被燒死。比這更糟的是，有些抓捕女巫的人堅持認為，一個女人要是擁有一隻貓，那她無疑是一個巫婆。即使是對最熱忱的愛貓人士來說，這也超出了可以承受的極限。在擁有一隻貓的愉悅與被活活燒死的噩夢之間做選擇，答案只有一個，其結果是家貓的數量開始銳減。

　　當貓被這種方式大量剿滅之際，老鼠開始氾濫成災。身上寄生著跳蚤的鼠類使歐洲疫病蔓延，而這卻被一些人視作貓為其所遭受的迫害實施報復的證據。正如一位作家的觀點：如果被虐殺的貓有靈魂的話，看到人類遭受巨大苦難時，牠們將體會到報復的快樂和滿足感。

▲時禱書插圖：一隻貓在吹風笛，貓的哀號也許讓藝術家想起了風笛的聲音。約 1460 年。

　　十七世紀中葉，英國作家愛德華・托普塞爾開始編撰一本自然史百科全書《四足禽獸和蛇的歷史》。雖然這是一部嚴肅的科學著作，但它也沒能做到無視貓的壞名聲。作者警告說：「女巫的同夥確實最經常以貓的形象現身，因此，這種動物對人類的靈魂和身體都會造成危害。」他承認貓對控制鼠害

有用，卻得出了一個典型的、英國式的折衷方案，主張對貓「採取一種謹慎提防的態度，以免受到傷害，更看重牠們的用途而不是其作為貓的個性」。換言之，我們應該利用貓的捕鼠技能，但不要善待牠們。

到十八世紀，歐洲人終於恢復理智，貓不再受到迫害了。貓被視為邪惡動物的日子一去不返，被馴化的貓重新承擔起控制鼠害的重要任務。1727年，法國作家弗朗索瓦 - 奧古斯丁‧德‧帕拉迪斯‧德‧蒙克利夫寫了一本書為貓正名，這是歷史上最早一本關於貓的書籍，書名簡單地題為《貓的故事》。在早期的世紀中，寫一本專門講貓的書，是一件無法想像的事情。甚至在十八世紀早期，這本書在出版後也備受譏諷。在蒙克利夫被選為法國科學院院士的時候，這種奚落得以集中體現。在入選儀式上，他的一個批評者，也是一位學術同行將一隻貓放了出來。在蒙克利夫發表他作為院士的初次演講時，這隻貓一直在可憐地喵喵叫，而所有其他學界人士都開始模仿牠的叫聲。蒙克利夫對此非常惱火，甚至把那本《貓的故事》從市面上撤回。

蒙克利夫應該已經預料到這種狀況，因為他在書中提到了那種殘留下來的對貓的厭惡：「身處庸俗的頭腦中，黑色的皮毛的確會給貓帶來傷害。黑色增強了牠們眼睛的光亮，足以使牠們至少被看作施魔法者。」他又寫道：「人們在搖籃裡就聽說了貓生性狡猾……我們後來得知的事實可能無力反駁這些誹謗中傷的說法……沒有哪種動物能像貓這樣，承擔起更多輝煌的頭銜。」他探討的主題使自己變得興致勃勃，並宣稱：「總有一天我們會看到，貓的優點將得到普遍認可。」當然，他說得對。但正如他尷尬地認識到的那樣，他有點超前於自己的時代了。

對貓幾個世紀的殘酷迫害，使一個迷信觀點流傳下來並被廣泛接受，即如果一隻黑貓從你眼前經過，你就會倒楣。這種迷信是基於一種恐懼：如果化身為黑貓的魔鬼靠近你，你就會遭到極大的傷害。這種迷信在歐洲大陸和美國很常見，在不列顛群島卻不是這樣。那裡的人們相信，如果一隻黑貓從你眼前經過，好運將會降臨。原因很簡單：魔鬼從你眼前經過，卻對你不加理睬，沒有傷害你。由於某種原因，英國的約克郡不同於不列顛群島的其他地方，約克人也一樣認為黑貓是壞運氣的徵兆。

第五章

古典大師筆下的貓

古典大師[5]的許多作品中都出現了貓，但很少是畫中主角。牠們通常被藏在畫面角落，充當著無足輕重的角色。然而，有一位大師確實很喜歡觀察貓，並以素描的形式表現了牠們不同的情緒狀態和身體姿態。他就是李奧納多・達文西。據引述，達文西曾說：「即使最小的貓咪，也是一件傑作。」他的素描中，至少有十一幅描繪了貓。但遺憾的是，它們都沒有進一步發展成為油畫。考慮到以下事實，這也許並不令人吃驚：達文西創作了數百張素描，但流傳下來、已完成的油畫卻只有約十五幅。對於這樣一位給我們帶來世界上最偉大傑作的藝術家來說，這一數目真是小得驚人。達文西完成的油畫之所以如此稀少，是因為他是世界上最喜歡拖延的人之一。他總想著手創作某件作品，但接著就將之拋到腦後；或者他的確動手創作某件作品了，但永遠沒能完成。

素描《聖母與貓》是一個很好的例證。他打算畫一幅油畫，表現聖母懷裡抱著嬰兒耶穌，後者則摟著一隻貓。該題材取自一個傳說：在耶穌出生的同時，一隻貓也分娩了。在十五世紀七十年代，達文西畫了不下八幅素描

5　Old Masters，在藝術史中，並非指活躍於某一具體的藝術流派或時期的藝術家，而是泛指從文藝復興時期至十九世紀之前的藝術家們。

草稿，但這幅油畫卻從未被創作出來，或者至少沒能流傳下來。除了他一貫拖拉之外，或許還有另一個原因。從這些素描可以明顯看出，這幅畫的模特兒——一位女子、一個嬰兒和一隻貓，都是真實而鮮活的。同樣一目了然的

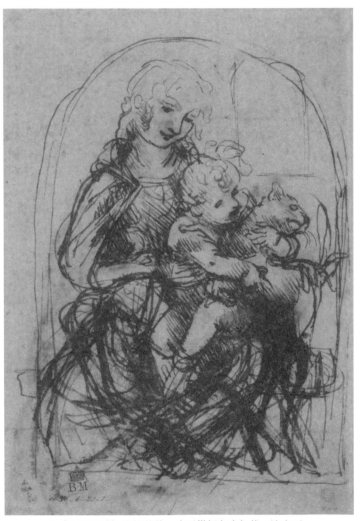

▲《聖母與貓》素描草稿，十五世紀七十年代，達文西。

是，這一組合帶來了很大的麻煩。在每一幅素描中，嬰兒顯然都在費勁地抱住貓。其中一幅裡，他看上去幾乎掐住了貓的脖子，想盡力阻止牠跳下去，再氣鼓鼓地大步逃出畫室。達文西筆下的這隻貓忠實地體現了他的觀察所得──牠使勁地扭動身體，拼命掙扎著想逃脫。

任何曾被要求抱著貓為攝影師擺姿勢的人都知道，一旦貓覺得自己受夠了擺佈，拍照將會變得多麼艱難。狗也許能幾個小時待著不動，但貓能忍耐的時間則短得多。達文西精彩地捕捉到了嬰兒與貓之間的這種扭鬥，但這些素描顯然是在倉促中迅速畫下來的。他一定是意識到，想讓一隻貓幾小時待著不動的任何嘗試都註定失敗，而創作一幅細緻的肖像畫又要求牠如此。其結果是，我們無緣得見由這位大師所創作的貓咪油畫。

有趣的是，一幅題為「聖母與貓」的油畫確實曾為世人所知，在 1938 年，它甚至被當成一件新發現的達文西真品，並在米蘭的達文西作品展上展出。據說，這幅畫來自一位義大利貴族的私人收藏，他的家族已擁有它很多年。展出結束後，這幅畫就消失了，半個世紀都杳無音信。直到 1990 年，在以九十歲的高齡去世之前，義大利藝術家切薩雷‧圖比諾承認是自己創作了這幅畫，同時坦承，過去的五十年間，他一直把它掛在臥室的牆上。他畫這幅畫顯然不是為了賺錢，而是因為墨索里尼不允許他展出自己的作品──這是他對墨索里尼的報復。仔細觀察這幅畫，我們會很驚訝居然有人認為它是達文西的真跡──只看此畫對貓的拙劣描繪就夠了。這隻貓沒有表現出任何身體動態，看上去更像一個仿製品或填充玩具，而不是一隻活生生的貓。牠那被畫成圓形的臀部看上去尤其古怪。

▲假冒為達文西作品的《聖母與貓》，二十世紀中期，切薩雷・圖比諾，木板油畫。

因此，我們必須滿足於擁有達文西畫貓的素描。雖然只是比較次要的作品，但它們的確體現了他非凡的觀察力。這些貓不是漂亮乖巧的寵物貓，幾乎能確定牠們是用來捕鼠的家貓。達文西捕捉到了牠們作為貓的典型行為：

清理自己、打滾、打架、休息、蹲伏，或是由於害怕而毛髮倒豎。他筆下的貓有一個怪異的特點：儘管表現出極其典型的身體姿態，牠們的臉卻不同尋常，是尖削的，與現代寵物貓相比顯得太長。這是否是一種風格化處理？或者他的貓確實長著較長的下頷？我們永遠無法知道答案，但這個特徵的確有些削減了牠們作為貓的魅力——至少在現代人看來如此。

李奧納多·達文西不僅是一位卓越的藝術家，也是一個出類拔萃的人，在許多方面都超前於他所處的時代。在筆記本中，他寫道：「如果你真像自己所描述的那樣，是動物之王——把你自己稱作野獸之王會更好，因為你是牠們中最偉大的！——那麼，為什麼你不幫助牠們？」在十五世紀，以這種方式將人類稱為動物——即便是偉大的動物，也令人瞠目結舌。即使在1967年，我這麼說的時候，也會很快遭到人們的攻擊[6]。不出所料，接下來的一句話表現了達文西的謹慎，因為他不滿地抱怨道：「如果我被允許說出全部真相，我會說更多。」1519年，即去世前幾年，他的確冒險向前邁了一步：他給自己留下了一條備忘錄，提醒自己要「撰寫一部單獨的論著來描述四足動物的運動，包括人類——人類在嬰兒期也是用四肢爬行的」。

因為對其他物種持有這種卓越的開明態度，達文西不厭其煩地捕捉當時低賤的家貓的情緒和動作、姿態和行為。毫無疑問，在他那個時代，這幾乎是絕無僅有的。似乎沒有其他哪位古典大師曾經像達文西那樣，興致盎然地直接觀察過貓的行為。

6　1976年，德斯蒙德·莫里斯出版了《裸猿》。該書認為，人類只是193種猿猴中的一種，即「裸猿」。出版後，該書遭到各方抨擊，並一度被禁。

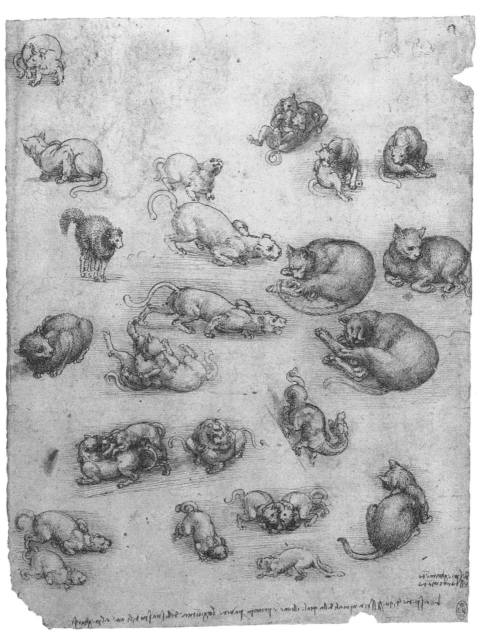

▲貓在自然狀態下的身體姿態。約 1513 年至 1518 年，達文西，鋼筆素描。

從達文西的義大利往北，在荷蘭，同時代人耶羅尼米斯・波希也在從事創作。兩人都生於十五世紀中期，也都在十六世紀初去世。他們都沒有留下太多油畫作品——達文西十五幅，波希二十五幅——但流傳下來的都是傑作。兩者也有極大的差異：達文西將現實呈現給我們，波希呈現的則是幻想。說到他們對貓的描摹，達文西筆下的貓都處於自然行為的某個瞬間，而波希筆下的貓則是在另一個世界中參與某種神祕的儀式。

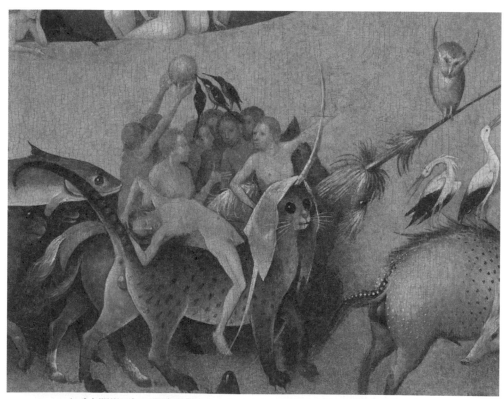

▲《人間樂園》三聯畫（局部），約 1490 年至 1510 年，耶羅尼米斯・波希，
　木板油畫。一位裸體男騎在貓背上，而貓正與一大群奇怪的動物一起行進。

波希所畫的貓中，有一隻正被一位裸體男人騎著。牠有一匹馬那麼大——一旦你進入波希的夢幻世界，所有天然的比例都會消失無蹤。這是一隻長著黑色斑點的灰貓，爪子也是黑色的，尖尾巴，還有一根細長的尖刺從前額冒出來。牠還長著很顯眼的生殖器和大大的黑眼睛，一塊奇怪的布蓋在腦袋上。走在牠身後的是一隻純棕色的貓，背上也騎著一個裸體男人。男人拿著一條大魚，將牠朝前平舉著，好像在放槍。

　　波希所畫的另一隻貓正從亞當和夏娃的身邊走開，嘴裡還咬著一隻肥肥的蜥蜴。這隻貓也長著一條逐漸變細的長尾巴，尾巴頭同樣是尖尖的。牠的皮毛呈棕色，上面也有黑色斑點，與上一隻貓不同的是，牠的肚皮和胸口上

▲《人間樂園》三聯畫（局部），約 1490 年至 1510 年，耶羅尼米斯‧波希，
　木板油畫。一隻貓咬著一隻蜥蜴，正從亞當和夏娃身邊走開。

有一塊白色斑點狀的皮毛。這似乎是藝術家隨意發明的，好讓牠看起來顯得怪異——現實中的貓身上並沒有這種毛色分布。除此之外，這隻貓的背部有明顯的弓形凹陷。在馬身上，這種背部的凹陷被稱作「鞍狀峰」，用術語說就是「脊柱前彎症」。

波希畫的第四隻貓正把一隻爪子從紅色帷幔底下伸出來，去抓一條很大的死魚。一個裸體女人在旁邊看著，貓將頭轉向她，嘴巴張開以示威脅。牠長而尖的耳朵稍呈弧形，看上去像兩隻角。這是一隻魔鬼貓。

波希畫的這些貓不被人所愛，但也沒有招來憎恨。牠們只是一個詭異的、布滿三聯畫主要畫面的動物群體的一部分。不同種類的鳥禽、哺乳動物和爬行動物與人類形象交流互動，貓只是被描繪的物種之一。

在達文西和波希的時代之後的十六世紀，一些藝術家也在他們創作的肖像畫中加入了貓——幾乎都是女士肖像。想來是因為，一位偉大的男士腿上有一隻貓，這在當時會被認為略帶女人味。這類藝術家中，有一位是佛羅倫斯的弗朗切斯科・德・厄本提諾・威爾第，他更為人所知的稱呼是巴契亞卡，是科西莫・德・梅迪奇公爵宮廷中的一位畫家。他創作了幾幅名為「女人與貓」的肖像，最著名的一幅中，一個女人穿著耀眼的金黃色裙裝，兩手輕輕環抱著一隻貓。這隻貓警覺地扭過頭，看著遠方的什麼東西。女人將頭靠向貓，好像要把臉貼在牠的後腦勺上。這是一隻有著條紋狀皮毛的鯖魚虎斑貓——一種在當時特別昂貴且稀有的品種。換句話說，這幅畫描繪的是一位高貴的女士與一隻高貴的貓。在西方，這種虎斑貓曾被認為是一種敘利亞貓，

▲《女人和貓》，1525 年，巴契亞卡，木板油畫。

▲《女人與小貓》，十六世紀早期，阿布羅修斯‧本森，布面油畫。

義大利語中稱為「索利安諾」。

　　巴契亞卡創作了另一幅同類的肖像畫，但沒有上一幅那麼成功。畫中的女人穿一身暗淡的黑衣服，面無表情地盯著前方。她用左手扶著自己的貓，心不在焉地用右手的食指和中指撫摸著。這隻淺棕色、帶黑色斑點的貓看上去正心神不寧。這種帶斑點的虎斑貓是鯖魚虎斑貓的變種，皮毛上的斑點使牠們看上去像異國情調的小野貓，因此受到一些人的喜愛。事實上，牠們的斑點是「打斷的條紋」——條紋斷斷續續，像一排一排的斑點。在十六世紀，對於寵物主人來說，這種貓同樣是一個高貴的品種。與普通捕鼠的貓相比，這隻貓肯定會被區別對待。

　　另一位抱著寵物貓、神色陰沉的女士，是十六世紀上半葉，阿布羅修斯・本森在布魯日畫的。她嚴肅地望著遠處，右膝上有一隻小貓。她把右手輕輕放在貓背上，將牠的右前爪握在左手的食指和中指之間——這麼做有點奇怪。這隻小貓也是一隻從敘利亞引進的高貴虎斑貓。本森在義大利出生，約二十歲時搬到布魯日，並在那裡度過餘生。在他標誌性的肖像畫中，女士們手裡都拿著某樣東西——通常是一本書，但在這一特例中，是一隻貓。

　　從各方面來講，漢斯・阿斯佩爾在 1538 年創作的《克萊奧菲・霍爾扎布》都要更為大膽。畫中，這位女士同時抱著她的寵物狗和寵物貓。狗看起來被馴服了，顯得很乖順，而被她用手按住的貓則被惹惱了，正伸出爪子去撓那隻狗脆弱的鼻子。我們不禁擔心，這一愉快場面就要變得有點麻煩了。這同樣是一隻鯖魚虎斑貓，身形卻大得異乎尋常，長著霸道雄貓才有的寬頭，

▲《克萊奧菲・霍爾扎布》，1538年，漢斯・阿斯佩爾，木板油畫。
這位女士的貓想用爪子去撓寵物狗嬌嫩的鼻子。

但皮毛是偏灰色的。阿斯佩爾是一位在蘇黎世工作的瑞士藝術家，一生都在那裡度過。人們相信，他是為康拉德・格斯納的偉大著作《動物史》創作插圖的畫家之一。正是在阿斯佩爾創作活躍的時期，這部著作於蘇黎世寫成。

　　十六世紀末，義大利巴洛克畫家安尼巴萊・卡拉契率先創作出一幅不那麼正式的作品，畫中兩個孩子正在折磨一隻貓。他們把一隻活螯蝦放到貓的眼前——他們知道，如果貓攻擊這隻甲殼綱動物，就會被後者的鋒利鉗子夾住。這隻貓看起來十分不情願，男孩便把另一隻螯蝦放到牠的右耳上，確保

▲《兩個孩子逗弄一隻貓》，1590 年，安尼巴萊・卡拉契，布面油畫。

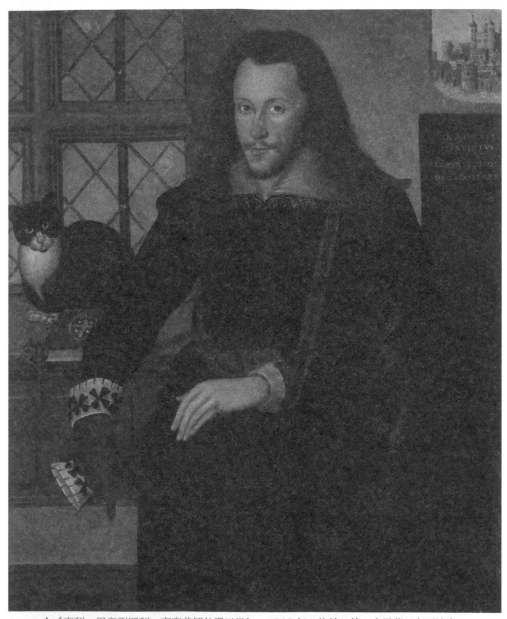

▲《亨利‧里奧謝斯利，南安普頓伯爵三世》，1603 年，約翰‧德‧克里茨，布面油畫。
伯爵與他忠誠的貓特里克茜在一起，在被關押期間，這隻貓一直陪伴著他。

牠一定得受罪。螯蝦將貓的耳朵緊緊鉗住，雖然貓試圖扭頭擺脫螯蝦，但男孩把牠按住，延長了這場折磨。今天，我們會覺得兩個孩子臉上譏諷的笑容令人十分不舒服，但是，當1590年，這幅《兩個孩子逗弄一隻貓》問世之際，貓仍然是常見的宗教迫害對象，這兩個孩子只不過會被認為是頑皮而已。

貓只能跟女人或孩子畫在一起，是一條潛在的社會規則。十七世紀開始，這條規則宣告失效，一幅描繪偉人與他的貓在一起的肖像畫終於問世。即便如此，這隻貓也不是被描繪為待在他的腿上，而是坐在其身後的窗臺上。這幅肖像背後的故事非比尋常。

這幅肖像中，南安普頓伯爵三世亨利‧里奧謝斯利與他的黑白貓特里克茜在一起。1601年，伯爵被女王伊莉莎白一世關押在倫敦塔。傳說他的貓穿過整個倫敦，爬下通往伯爵牢房的煙囪，在整個關押期間都忠實地陪伴著他。這顯然是一種誇張，因為儘管貓找路回家的本領很強，但牠不會把一個未知的地方當作家，並回到那兒去。一個更可能的解釋是，伯爵的妻子把這隻貓帶到倫敦塔，要麼假裝是貓尾隨她到了那裡，要麼直接把牠交給丈夫，而伯爵後來自己潤色了這個故事。

看起來所言不虛，這隻貓的確陪伴主人度過了兩年的牢獄生涯。里奧謝斯利伯爵感激牠的陪伴，所以在牢獄生活即將結束時，他委託約翰‧德‧克里茨為自己畫了一幅肖像，並將這隻貓也放入畫中，坐在他身邊。必須指出的是，如果這幅肖像筆觸精準的話，那麼顯然這隻貓當時正在鬧情緒：牠怒視著那位正作畫的藝術家，好像恨不得掐死他。

在不同人的描述中，伯爵要麼「溫和瀟灑」，要麼喜歡爭吵，是一個天生的鬥士。他在宮廷中參與騎士比武、決鬥，甚至鬥毆，乃至被女王永久逐出宮廷。最終，因為參與了一場試圖推翻女王的叛亂，他被判處死刑。但女王後來被人說服，將判決改為終身監禁。1603 年，女王去世，其繼任者釋放了伯爵和他的貓。

據說，這幅肖像是伯爵在被關押的最後幾天委託約翰・德・克里茨匆忙畫成的，以便被儘快送達新登基的國王詹姆斯一世手中，希望它能有助於伯爵獲得這位新主子的青睞。詹姆斯一世和伯爵都被人認為是雙性戀，而這幅肖像是要讓這位囚犯在新國王眼中看起來很性感。它刻意凸顯了伯爵修長優雅的手指，展現了他那如瀑布般散落在肩上、天然無修飾的秀髮。如果事實真是如此，那麼就有助於解釋為什麼伯爵願意他的肖像畫中有貓在場——如同我們已經看到的，有貓在場是正式女性肖像的一個典型特徵，而非男性肖像。

十七世紀時，貓繼續在許多肖像畫中作為附屬物出現，但自身還未成為大尺寸肖像畫的主角。集中表現貓而不是其主人的畫作只有少數幾幅，其中之一是由法蘭德斯畫家雅各布・喬登斯創作的，但這幅早期的貓肖像只有明信片那麼大（16 公分 × 11 公分）。儘管毫不起眼，它卻代表了貓在地位上的一個重要轉變：其創作之時，正值對貓的迫害趨於結束，人們開始接納貓為友善寵物的階段。儘管如此，喬登斯的《一隻貓的素描》描繪的卻不是一隻身心怡然的貓，而是一隻神情哀傷而怨憤的貓。牠忍受著絕望又艱辛的生活，遭受了很多磨難。

▲《逗貓的年輕人》，約 1620 年至 1625 年，亞伯拉罕・布魯默特，布面油畫。

另一位同時期的佛蘭德畫家亞伯拉罕・布魯默特也選擇在《逗貓的年輕人》中表現一隻不幸的貓。這隻哀叫著的貓被一個年輕男孩抱住，同時另一個男孩在拽牠的尾巴。與把貓活活燒死相比，這種虐待或許是輕微的，但這隻貓所處的環境仍看不出友善和關愛。我們只能希望牠沒有為這幅畫長時間擺姿勢。

　　在十七世紀，還有一位荷蘭畫家揚・凡・彼吉勒特也將貓描繪成一種與人為伴，卻沒被給予關愛的動物。在他所畫的一名高級妓女的肖像中，這位半裸的女人微笑著，左手緊握一隻貓的兩條前腿，右手則掐捏著牠的耳朵。按照這位畫家的設計，這隻貓的反應是擺出一副憤怒的嘴臉，嘴巴大張，尖利的牙齒閃閃發亮。我們無從判斷牠到底是在發出威脅的嘶嘶聲，還是在低聲咕嚕，或是在喵喵叫，但畫家顯然是要特意表現一隻氣鼓鼓的貓。

　　有一點毫無疑問：凡・彼吉勒特在這隻貓的表情刻畫上欺騙了我們。他精確地畫了兩隻前爪，因此我們能看到貓的爪子是收攏的。如果與牠的表情一致，真的在生氣的話，那麼牠的爪子會張開，那個女人將不得不把牠的前腿抓得更緊。換句話說，女子並沒有像貓的臉所暗示的那樣狠勁折磨牠。她與這隻貓一起在畫室中擺姿勢，可能只是輕輕地捏著牠的耳朵。凡・彼吉勒特決定運用一點藝術家的自由發揮，把牠的不適感誇張成勃然大怒。這說明他並非忠實地呈現一隻因被迫待在畫室而發怒的貓，而是把憤怒作為一種戲劇化處理的主題，加入畫中。他的動機或者是個人的，或者與文化有關，但無論動機為何，都要與那個時代描繪主人與貓在一起的其他肖像畫保持一致。

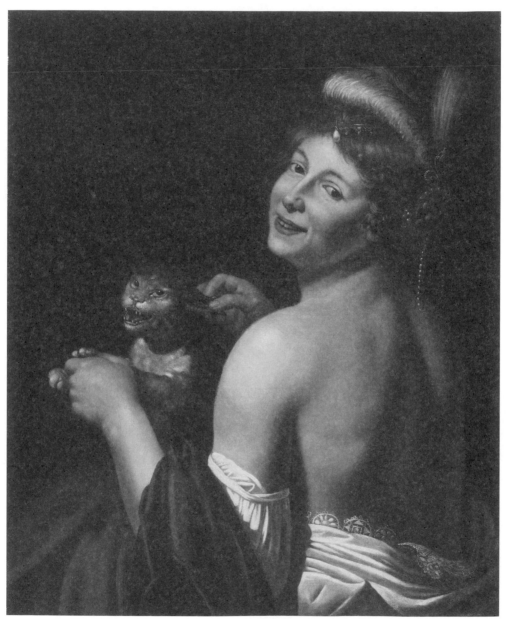

▲《高級妓女》，又稱《與貓玩耍的年輕女人》，約 1630 年至 1635 年，
揚‧凡‧彼吉勒特，布面油畫。畫中，一個半裸的妓女在拉扯一隻可憐的貓的耳朵。

很難判斷這位畫家是否只是不喜歡貓——也許仍然受到那種假定觀念的影響，認為貓與魔鬼有關聯。同樣難以判斷的是，他是否在針對這位高級妓女表達某種象徵性的觀點。那時荷蘭有一種流行的說法，「在黑暗中捏一隻貓」，意思是偷偷摸摸地幹一件事。換句話說，如果你在黑暗中捏一個女孩，沒人會知道你做了什麼。（在與性有關的語境中，「貓」指代女孩。）這句話的色情意味在當時的一首詩中得到集中體現，詩中包括這樣幾句：「但是巴沃在黑暗中捏一隻小貓，他在夜裡捏一隻小貓……他捏牠，但捏得很輕柔。」

從這個角度看，這幅畫被賦予了一種特殊的意味。我們看到一個半裸的女孩在夜裡捏一隻貓。她轉過頭，沖著我們微笑，好像在說：「你可以在夜裡捏我，就像我掐這隻貓。沒人會知道。」無論這種解讀是否站得住腳，事實是這幅肖像描繪了一隻處於不幸際遇的貓，而在後來的時代，這是不能容忍的。

在一個稍微快樂一點的場景中，一隻幼貓被一個孩子抱著，這出自荷蘭畫家裴蒂絲·萊斯特的《兩個孩子和一隻貓》。那個孩子和他的同伴滿臉微笑，顯然樂在其中，但那隻可憐的貓看起來非常不自在。牠沒有對人類同伴顯示出任何興趣，也沒有對他們表現出絲毫的愛意，只是以一種厭倦的、聽之任之的神態盯著遠處，但至少沒有誰在傷害牠或拽牠的尾巴。這幅畫沒有暗示兩個孩子不喜歡這隻貓，只是沒對牠的需求給予關注。對他們來說，貓更像一個用來玩耍的玩具，而不是一個被深愛著的夥伴。

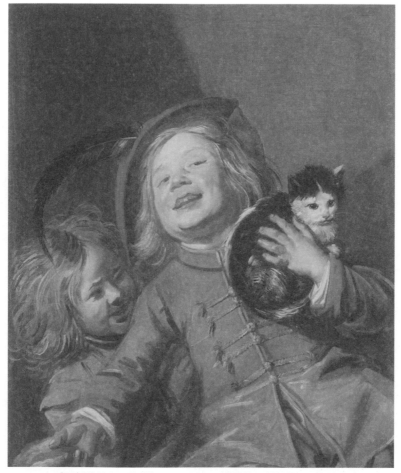

▲《兩個孩子和一隻貓》，1629 年，裘蒂絲・萊斯特，布面油畫。
兩個孩子很快活，但那隻貓看起來很無聊。

　　到十八世紀，人與家貓的關係有了些許改善。在創作於十八世紀四十年代的《老人與貓》中，義大利畫家賈科莫・切魯蒂向我們展現了一位顯然很關心貓咪的老人，畫中他正愛撫著貓的頭。這隻貓看上去或許不勝其煩，但老人對牠十分溫存，充滿愛意地抱著牠。

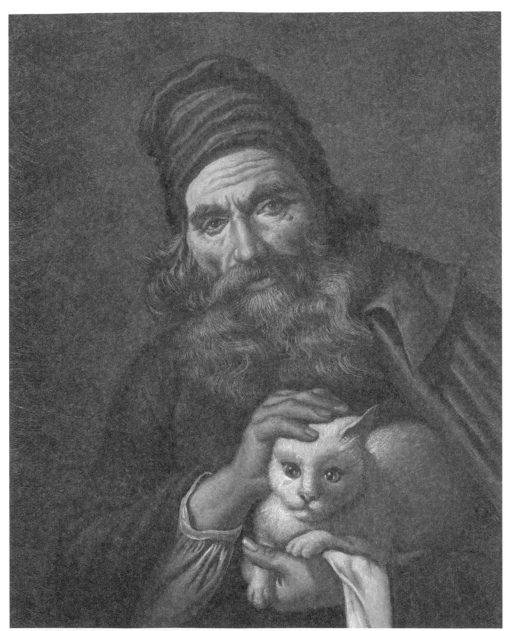

▲《老人與貓》，約 1740 年，賈科莫・切魯蒂，布面油畫。

▲《危險的觸摸》，1730 年，弗朗索瓦・布歇，布面油畫。
這位優雅的女士似乎沒有注意到她的貓正變得煩躁不安。

法國畫家弗朗索瓦‧布歇是描繪浪漫場景的大師。在十八世紀中期的巴黎，他廣受讚譽，龐巴度夫人成為其贊助人。他曾說大自然「綠得太難看，光線也不好」——這讓他變得眾人皆知。在 1730 年創作的《危險的觸摸》中，一隻看起來骨瘦如柴的貓待在一位優雅女士的大腿上，她正用手指輕輕撫摩牠的背，或許有點心不在焉。這隻貓的表情暗示牠已經受夠了，馬上要用爪子撓她或者跳下去。同上述那幅畫一樣，這隻貓被人善待，但感覺並不自在。隨著對貓施行迫害的黑暗年代消逝，十八世紀下半葉出現的一些跡象顯示貓被給予了更多的尊重。

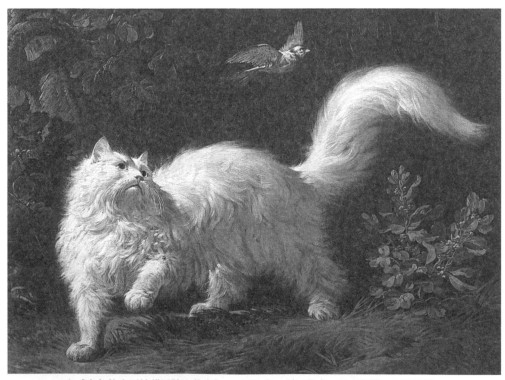

▲《白色的安哥拉貓尾隨一隻鳥》，1761 年，讓 - 雅克‧巴舍利耶，布面油畫。

1761 年，法國畫家讓 - 雅克・巴舍利耶創作出《白色的安哥拉貓尾隨一隻鳥》，這是最早的貓全身像之一。同年，這幅畫在巴黎的沙龍展出。這顯然不是一隻生活艱辛、以捕鼠為生的貓，而是備受嬌寵、珍貴的純種貓，有令人驚豔的白色長毛，與短毛的魔鬼黑貓有天壤之別。

具有異域風情的安哥拉貓是最早被引入西方的長毛貓品種。十六世紀，奧斯曼帝國的蘇丹把幾隻安哥拉貓作為禮物送給英國和法國的王室貴族。到了十七世紀，著名的愛貓人士尼古拉斯 - 克勞德・法夫里・德・佩雷斯克[7]又從土耳其引進更多的安哥拉貓到法國。他是一位廣為人知的科學研究贊助人，在自己充滿異國情調的小動物園裡養著一對安哥拉貓。經人提醒，他注意到黎凡特地區[8]有一些不同尋常的貓——據說牠們長著「像水獵犬那樣的長卷毛，尾巴豎起來會形成世界上最漂亮的羽狀物」。對科學的好奇心讓他覺得，自己必須擁有幾隻這樣的貓。巴舍利耶畫中那隻華貴的貓，也許就是德・佩雷斯克引進的安哥拉貓的後代。

在接下來約兩百年間，安哥拉貓一直被看作一種新奇動物，直到十九世紀被波斯貓取代——後者的毛髮比安哥拉貓還要長。最終，安哥拉貓在西方完全消失了，直到二十世紀六十年代才在熱心人士的推動下得以復甦。一些安哥拉貓被發現生活在土耳其的安卡拉（其舊稱為安哥拉）附近——這一品種的原生地。牠們被城市動物園收養，為了重新確立這一品種，一個繁育計畫就此啟動。到七十年代，一些安哥拉貓被送到美國和歐洲，開始在貓展上露面，但即使在今天，這一品種也絕不常見。

7　Nicolas-Claude Fabri de Peiresc（1580-1637），法國天文學家、古物學家和博物學家。
8　指地中海東部地區及周邊島嶼。

十八世紀八十年代還有另一幅描繪這個高雅白貓品種的肖像。瑪格麗特‧傑拉德與她的老師（也是她的姐夫）、著名的讓-奧諾雷‧弗拉戈納爾共同創作了一幅肖像，模特兒為一個女人和她那備受寵愛的安哥拉貓。當女人拿著被貓深惡痛絕的梳毛刷走近時，年幼的貓咪用兩隻前爪向她發動攻擊。從女人臉上的表情可以看出，這不是她第一次遭遇這種敵意的反應。

　　我們在這裡看到的，是一位富有的主人與一隻地位頗高的貓在一起，這隻貓被迫屈從於一種講究規矩的生活方式——無論牠喜歡與否。牠可能是一隻錦衣玉食的貓，但在十八世紀末，牠還不能什麼都由自己說了算。就先前幾百年因貓的低賤地位而形成的一般規則而言，安哥拉貓——這種作為愛寵的長毛稀有品種是一個例外。牠們如此嬌貴，只有名流權貴才養得起，因此備受嬌寵。但是，牠們還不能像現代深受喜愛的家貓那樣主宰整個家居環境。必須等到一個新的、更極端的階段，這種情況才會發生。想看到普通家貓被深深的愛意環繞，被允許自行其是，我們必須等到十九世紀。那時，維多利亞時代的多情善感成了人們的主導情緒，幾乎所有描繪人與貓在一起的肖像畫都表現了一種浪漫而美好的關係。

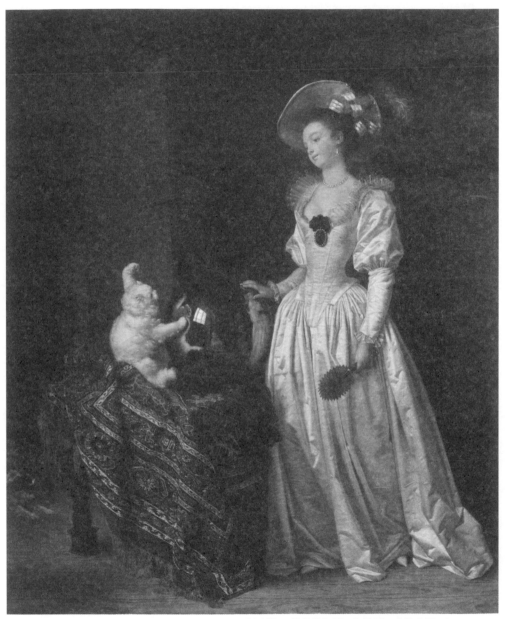

▲《安哥拉貓》，1783 年至 1785 年，瑪格麗特·傑拉德與讓-奧諾雷·弗拉戈納爾，
布面油畫。一隻憤怒的貓在反抗主人給牠梳毛。

第六章
十九世紀的貓

　　在瑪格麗特‧傑拉德十九世紀初創作的《貓的午餐》中，貓成為畫面中的主導形象，牠的人類同伴則蹲下來，扮演一個心甘情願的僕人角色。與以往的繪畫相比，這是一種完全的角色調換，似乎貓又再次變為神聖的了——不是在宗教意義上，而是作為一種令人愛慕的寵物。在牠面前，我們會跪下去，儀式般地奉上一杯牛奶來表達自己的愛意。畫中那隻貓帶著挑剔的神色舔著捧到牠面前的牛奶，就連這家人養的狗都抬起眼睛，嫉妒地盯著牠。

　　女孩所穿的衣服讓我們確定，作品的時代背景是法國大革命結束後的那幾年。傑拉德在羅浮宮生活了三十年，並沒有受到法國政治權力更迭的影響——除了一點：在十九世紀的作品中，她更集中地描繪家庭生活的場景，因為在十八世紀時曾贊助她的那些有錢人大多上了斷頭臺。《貓的午餐》預告了隨著新世紀的到來，西方人對貓的態度，以及描繪貓的藝術所傳達的情緒都將發生變化。雖然按創作時間來講，這幅畫屬於前維多利亞時代的作品，但就其表達的情感而言，徹頭徹尾地屬於維多利亞時代。貓的好日子就要來了，傑拉德預告了這種轉變。

　　1837 年，維多利亞女王登基後，貓終於得到了主人更多的善待與理解。

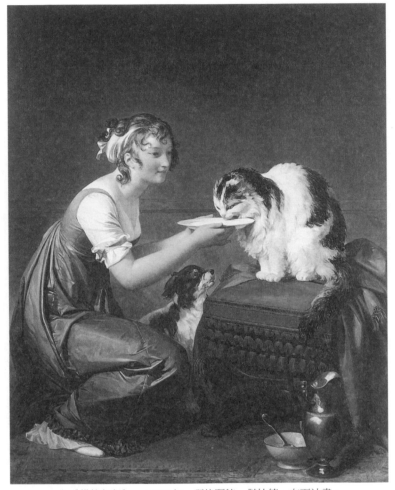

▲《貓的午餐》，1800 年，瑪格麗特·傑拉德，布面油畫。

現在，貓的家庭生活被人們認為十分重要，足以成為構圖的核心，無須人類
出場。一個很好的例證是荷蘭 - 比利時畫家亨麗埃特·隆納 - 尼普——作為
一位專門畫貓的畫家，她聞名遐邇。她筆下的貓通常是一個其樂融融的小家
庭，一隻母貓帶著護衛的神色照看著小貓嬉戲玩耍。

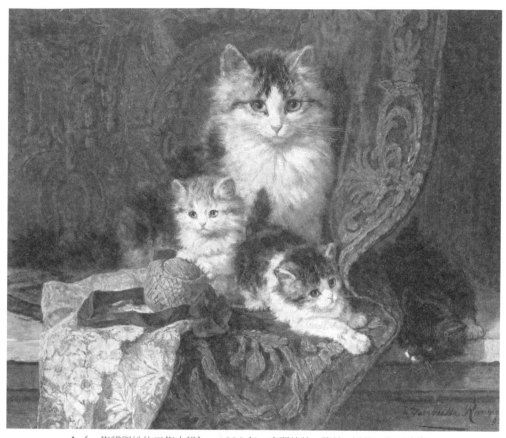

▲《一隻貓與她的三隻小貓》，1893 年，亨麗埃特‧隆納-尼普，布面油畫。

　　這些十九世紀的畫作中的貓都放鬆自在，生活優裕。這個時期，動物福利方面的重大改革相繼發生，尤其是在英國。1824 年，世界上第一個動物保護協會在倫敦成立。維多利亞女王登基後，這個協會獲得她的支持，於1840 年更名為皇家動物保護協會。該協會最早的兩項重要成就是在法律上禁止了用動物作誘餌的做法，以及對用動物做科學實驗進行管控。正是在這種日益關注動物福利的氛圍下，尤其是針對與人類為伴的動物——維多利亞

時代的畫家創作出他們的作品。其中最優秀的反映了人們對動物生命的尊重，最糟糕的則令人尷尬地充溢著感傷情緒，故作謙遜地對動物進行擬人化處理。

從技巧上講，霍雷肖・亨利・庫德利是英國這一時期最優秀的貓畫家之一，其描繪動物皮毛質感的技法極其出色。1875 年，在評論他的一幅作品時，評論家約翰・羅斯金[9]寫道：「在刻畫精微細節方面，它真稱得上是這次展覽中技法最高超的一件作品，頗具杜勒之風——你得用上放大鏡才能正確地欣賞它。在對小貓天性的共鳴及對小貓出神和行動時最微妙變化的敏銳感知上，它都無與倫比。」

庫德利在皇家藝術研究院接受美術訓練，住在倫敦。他那麼喜歡畫貓，於是得到了「小貓庫德利」的綽號。他才華橫溢，其作品在維多利亞時代備受歡迎，到二十世紀，在風雲動盪的藝術界，他那溫暖親密、詼諧有趣的動物繪卻不再受人喜愛了。1918 年去世時，他全部財產的估值只有二百五十英鎊。到二十一世紀，他的作品被重新評估。在一場 2008 年的拍賣中，他的一幅動物繪畫賣出了比二百五十英鎊的百倍還多的價錢。

在美國，與庫德利對應的藝術家是約翰・亨利・多爾夫——從年輕時接受的訓練來看，他本應成為一位人像畫家。十九世紀六十年代，他搬到紐約，開始展出自己的作品。幾年後，為尋求更為廣泛的藝術訓練，他在安特衛普生活了三年，接著是巴黎的兩年。接下來，他開始集中描繪動物，尤其是狗

9　John Ruskin（1819-1900），英國維多利亞時代的藝術評論家、畫家、思想家，著有《現代畫家》等。

▲《玩珠寶》，年代未知，霍雷肖·亨利·庫德利，布面油畫。

和馬。1882 年，四十七歲的他回到紐約，並在那裡建立了自己的藝術流派。《紐約論壇報》讚揚他「描繪了一種最為賞心悅目的家庭場景——一堆顏色各異的毛球球躺在一張沙發上，讓觀者滿心疑惑，不確定那些個腦袋、尾巴和爪子到底分別屬於哪個身體」。

在維多利亞時代，另一個著名的貓畫家是查理斯·伯頓·巴伯。他的作品通常都是表現一個小女孩與她的寵物貓玩耍，有時是把牠抱在懷裡。他並

▲《母貓與小貓》，年代未知，約翰・亨利・多爾夫，布面油畫。

非對小女孩有特別的興趣，而是因為她們的有錢父母會為了孩子的肖像畫大方出手，而他需要這些錢。如果能依照自己的喜好來創作，又不減少經濟收入，他寧願只單獨描繪動物，將牠們置於其所屬的自然環境中。但首先，他必須謀生，所以不得不把動物降級為次要的角色，而把人物作為創作的重點。

　　儘管動物不是畫中的主角，但巴伯仍然對牠們的身體結構、行為舉動、姿態表情做了極細緻的描繪。在肖像畫《誘哄更比逗弄好》中，一隻貓正用

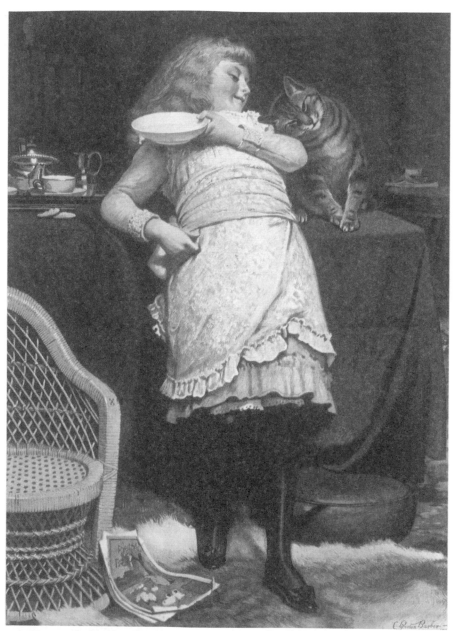

▲《誘哄更比逗弄好》，1883 年，查理斯‧伯頓‧巴伯。

一側臉頰蹭著小女孩的胳膊，將自己的味道蹭到人類小夥伴身上，這一瞬間被畫家完美地捕捉了。在貓臉頰的兩側，各有一片毛髮比其他部位稍短一些，含有散發獨特氣味的腺體。貓會用這塊毛髮去蹭任何牠們想在上面做氣味標記的人或物體，留下獨屬自己的氣味——人類幾乎察覺不到。以這種方式，貓會在自己與主人之間建立起一種依戀的關係，別的貓也能察覺。

巴伯是最受維多利亞女王青睞的一位畫家，他畫中的小女孩經常是女王的孫女們。他出生於諾福克，在皇家藝術研究院完成訓練，是一位創作速度很慢的藝術家，四十九歲早逝前完成的作品並不多，其中一些成為英國皇室收藏。

到了十九世紀末，一場革命開始在歐洲藝術界蔓延。最初名為「閃光藝術」（photogenic art）的攝影術的發明，意味著對世界的精確寫照只需按一下快門便能完成，而無須花上幾周時間在畫布上辛勤勞作以複製一個場景的精確細節。隨著攝影術的不斷完善，它開始逐漸取代自然主義繪畫。不再需要以自然主義風格來複製現實，許多畫家開始實驗新的技巧和風格：現代藝術時期即將到來。

第七章

現代藝術中的貓

攝影術的誕生使畫家得以擺脫長期以來主導藝術界的風格和技巧。他們的作品變得較為隨意，不再過分注重細節，也不像以往那樣講求精確。筆觸變得更大膽，意象變得更簡略。這是一個印象派、野獸派和後印象派的時代，這些運動中的一些領軍人物被貓迷住了。不時地，貓的形象出現在重要畫家的作品中，雖然相當模糊。

這場現代主義革命反對傳統主義注重細節的創作方法，愛德華·馬奈為第一個重要人物，其作品率先喚起了一種新鮮感和即時感。在為妻子蘇珊妮畫的一幅肖像中，他鍾愛的黑白花貓「滋滋」依偎在她的大腿上。他非常喜愛這幅畫，將它掛在巴黎的公寓裡。雖然這幅畫現在不會讓我們震驚，但在最初出現時，它清晰可見的大膽筆觸和有意模糊的邊緣都令其頗具爭議性。它的出色之處在於，儘管這隻貓沒被精確描繪，只有一個模糊的形象隱約表明牠在那兒，卻依然是一隻得到完美呈現的貓——正在馬奈妻子的腿上打盹。

馬奈非常愛貓，滋滋出現在他的許多作品中。有幸收到他來信的朋友會發現，信紙的裝飾是表現貓的水彩素描。在他最為聲名狼藉的一幅作品中，他畫上了一隻象徵性的、邪惡的黑貓——這幅作品被稱為「奧林匹亞」，是

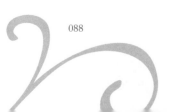

088

一位妓女的裸體肖像。但這隻黑貓難以被察覺，因為馬奈將牠置於近乎黑色的背景中，靜悄悄地站在妓女的腳邊。一個評論家這樣寫道：「如果說《奧林匹亞》沒被觀眾毀掉，那只是因為管理人員採取了防範措施。」

▲《女人與貓：馬奈夫人的肖像》，1882 至 1883 年，愛德華·馬奈，布面油畫。

儘管在今天被認為是一位重要的藝術家，但馬奈在十九世紀卻根本不受歡迎。有人譴責他刻意地取得煽動效果，對「難以置信的粗俗東西」情有獨鍾。在攝影術的新時代，改變藝術的面貌不可能一蹴而就，但馬奈的創作為後來更具革命精神的畫家指引了道路。

　　在十九世紀六十年代，一群被稱為「印象派藝術家」的年輕人的作品被傳統沙龍拒之門外，因此不得不舉辦自己的群展。第一次群展在 1874 年舉辦，遭到了評論家的猛烈抨擊。一位評論者創造出「印象主義」一詞來侮辱他們，聲稱他們的繪畫僅僅傳達出對風景的一種模糊印象，並補充說，與他們的畫比起來，「草圖階段的牆紙都要更加精緻」。畫家們便採用了「印象主義」一詞來形容自己的繪畫風格。隨著時間的推移，他們發展了一大批熱切的追隨者——如同他們一樣，這些人也厭倦了傳統沙龍對創作自由的約束。

　　1874 年至 1886 年，他們一共舉辦了八次群展。隨後，這個群體發生分裂，富於反叛精神的藝術家們走上各自的獨立道路。在這約三十位印象派畫家中，只有一位的作品在八次群展上都得以展出。他是這個群體中的純粹主義者，名叫卡米耶‧畢沙羅。如同其他印象派畫家，他喜歡在戶外快速作畫，捕捉風景轉眼即逝的瞬間和不斷變化的光線，筆觸大膽，一揮而就，對細節點到為止，不做精確描繪。

　　印象派畫家的油畫大多描繪風景，但有時也集中表現某一單獨的形象。例如，畢沙羅的一幅作品中，一個年輕女人在做針線活，而她的黑白花貓在身旁的窗臺上心滿意足地打瞌睡。與馬奈畫的貓一樣，這隻貓也只是點到為

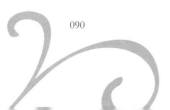

止，其細節得靠觀者用想像力填補。

▲一隻黑白花貓在睡覺，女主人在做針線活。1881 年，卡米耶・畢沙羅，布面水粉。

▲《一隻睡覺的貓》，1896 年，克勞德・莫內。

　　克勞德・莫內畫的一隻貓也同樣如此——這位藝術家以畫睡蓮和他在法國北部修建的一座日本花園而聞名。莫內畫的也是一隻睡夢中的黑白花貓，舒服地蜷著身子，睡在一張柔軟的床上。

　　皮耶 - 奧古斯特・雷諾瓦是印象派藝術家群體中最愛貓的一位，他的一些肖像畫表現了主人公與他們的貓咪伴侶在一起。最著名的例子是他在 1887 年創作的一幅肖像：一個名叫朱莉・馬奈的女孩在懷中輕輕摟著一隻帶白毛的虎斑貓。朱莉並非著名畫家愛德華・馬奈的女兒，而是他哥哥尤金的女兒——尤金是雷諾瓦的朋友。在更早的 1862 年，雷諾瓦創作了一幅畫，專門描繪另一隻睡覺的虎斑貓。好笑的是，幾乎所有印象派畫家筆下的貓都睡得死死的。這樣，畫家們才能完成作品，而不用擔心貓會動彈，毀掉構圖。

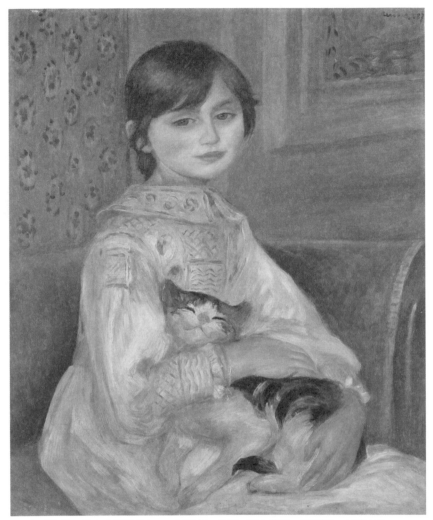

▲《朱莉・馬奈小姐與貓》，1887 年，皮耶 - 奧古斯特・雷諾瓦，布面油畫。

　　貓也出現在富於革新精神的保羅・高更筆下——他的作品曾在 1886 年的最後一次印象派群展上展出。此後，他將繪畫革命向前推進了重要的一步，比其他印象派畫家走得更遠。他放棄自然色彩體系，轉而引進鮮明生動的色

調來表達情感，完全無視眼前自然景象的寫實要求。他的創作不可避免地遭到了傳統主義者的批評，但他勇敢地予以回擊：「對我來說，野蠻是一種重獲生機的過程。」他也為自己反叛的繪畫風格辯護：「藝術要麼是抄襲，要麼是革命。」

高更對貓的興趣似乎不如雷諾瓦，他只在一幅畫中讓貓當了主角。這是一幅肖像畫，一個名叫「咪咪」的嬰兒正與一隻黃白相間的貓玩耍。她把兩隻手都伸出去，想抓住這隻貓，但貓並沒有對嬰兒的靠近顯出擔心。牠的眼睛懶洋洋地閉著，似乎已經習慣這個學步嬰兒對牠的關注——嬰兒可能把牠當作一件有趣的玩具了。

《咪咪和她的貓》尺寸很小，只有約 18 公分長，用水粉顏料畫在一張硬卡紙上。與一位朋友一道訪問布列塔尼期間，高更創作了這幅畫。這位朋友即荷蘭畫家梅耶爾・德哈恩。高更那時剛從阿爾勒回來，結束了對文森・梵谷高災難性的拜訪。在拜訪期間，他們發生了一場激烈的爭執，碰巧是擊劍高手的高更用劍砍傷了梵谷的一隻耳朵——雖然他們都假裝這是梵谷自殘所致。因此，從阿爾勒回來後，高更需要一段時間來放鬆。

他與幾位朋友一起在勒普爾迪一個偏遠村莊的海濱客棧裡休養，客棧的主人是一個名叫瑪麗・亨利的單身母親。德哈恩瘋狂地愛上了瑪麗，後者為他生了一個孩子。瑪麗當時已有一個女兒，名叫瑪麗・莉亞，小名咪咪。德哈恩和高更都為這個剛學步的嬰兒畫過肖像，但只在高更的版本中，她在與家裡的那隻貓玩耍。咪咪在 1889 年 2 月出生，因此，即便這幅 1890 年的

作品創作於那年年末，這個孩子也肯定未滿兩周歲。在這麼小的年紀，她與貓玩耍時肯定手忙腳亂，不會考慮對方的感受，高更在畫中很好地表現了這一點。

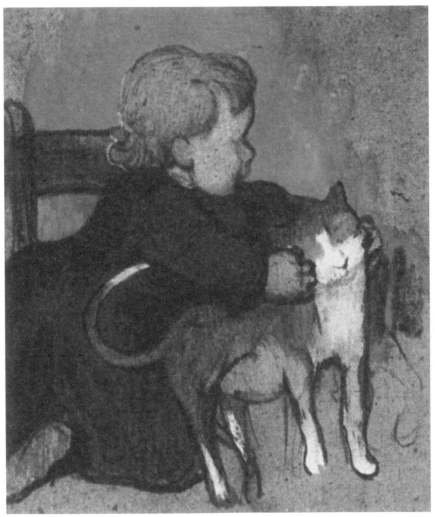

▲《咪咪和她的貓》，1890 年，保羅・高更，紙上水粉。

後來，當高更旅行到南太平洋地區時，貓的形象也出現在他表現熱帶風情的作品中，但只擔當次要角色。在作品《無心工作》（1896）中，一對大溪地夫婦在他們的小棚屋裡休息，一隻白貓在他們身邊睡著了。這隻打瞌睡的貓完美地象徵了一天中烈日當空、靜靜休息的那個時刻。在他的傑作《我們從哪裡來？我們是誰？我們往哪裡去？》（1897）中，有兩隻白貓：一隻在睡覺，另一隻在舒展身體。一般認為，這兩隻貓具有某種特殊的意義，但究竟是什麼卻不清楚。

再說回巴黎。大約在同一時期，在一幅題為「小貓米內特」的作品中，小個子的法國畫家亨利·德·圖盧茲-羅特列克描繪了一隻長毛虎斑貓，從身體姿態看，牠十分警覺，目不轉睛地盯著前方。儘管被喚作「小貓」，但牠看上去發育得非常好，幾乎是一隻完全長大的貓。

在接下來的 1895 年，圖盧茲-羅特列克為受人喜愛的愛爾蘭歌手梅·貝爾福特 [10] 畫了一幅海報：她穿得像一個小女孩，胳膊緊摟著一隻黑貓。貝爾福特最喜愛的歌是《爹地不想給我買一隻汪汪》，裡面唱道：「可是我得到了一隻小貓，我好喜歡牠。」然而，這些都不是圖盧茲-羅特列克最早創作的貓。在青少年時期，他為一隻小貓畫過一幅肖像，簡單地題為「貓」。似乎在故意作對，在作品標題中，他把成貓稱作「小貓」，把小貓稱作「貓」。

亨利·馬蒂斯熱愛貓。在一組展現他晚年生活的照片中，馬蒂斯支撐著

10　May Belfort（1872-1929），愛爾蘭歌手，在英國取得事業上的成功。

▲《小貓米內特》，1894 年，亨利・德・圖盧茲 - 羅特列克。

身體坐在床上，愛貓米諾奇和柯西躺在他身邊，這顯示了他們之間的親密關係。不過，貓的形象只在他少數幾幅畫作中出現過。其中一幅畫的是他的女兒瑪格麗特與一隻黑貓，黑貓蜷著身子，躺在女孩的大腿上。在另一幅中，一隻貓正把爪子伸進一個裝著金魚的大碗。馬蒂斯也喜歡把小鳥養在籠子裡做伴，因此，他的貓肯定時常在捕獵中遭遇挫敗。

▲《瑪格麗特與一隻黑貓》，1910年，亨利‧馬蒂斯，布面油畫。

德國畫家法蘭茲・馬克非常喜歡畫動物，貓時常在他大膽的畫面構成中佔據一席之地。1880 年，馬克生於慕尼克，當高更將對抗傳統沙龍繪畫的革命推進到超越印象派的新高度時，他還是一個孩子。長大成人後，在二十世紀開始，他將成為一個比高更更進一步的反叛者。與高更一樣，馬克運用與自然幾乎毫無關聯的豔麗色彩，通常是三原色或間色——藍色的馬、黃色的狗、紫色的狐狸。同時，他開始隨意改變動物的形狀，將其轉化為半抽象的形式。

　　馬克的創作預告了二十世紀即將發生的一場重要美學革命。在這場革命中，主要的藝術家不再創作呈現現實的作品，而是致力於探索各種新的視覺可能性。假如沒有英年早逝，馬克肯定會在先鋒藝術運動中擔任重要角色。不幸的是，1916 年，在第一次世界大戰的戰場上，他被彈片擊中頭部，當場殞命，年僅三十六歲。

　　馬克給我們留下了幾幅表現非凡的貓畫作。在其中一幅中，兩隻貓躺在一起，在一塊紅布上睡著了。一隻有薑黃和白色相間的皮毛，另一隻是黑白花貓。牠們身體蜷曲，形成一種環狀構圖；在這種構圖中，牠們的輪廓幾乎消失了。在另一幅更加大膽的作品中，一隻橘黃色的貓躺在地上睡著了，被前景中一棵亮藍色的樹部分遮掩，而貓躺著的地面是黃色、綠色和紅色的。不同於他以往的所有畫作，這件創作於 1900 年的作品展現出一種戲劇化的粗獷，預告了一種新的原始主義風格。最終，它在二十世紀擴展到現代藝術的多個領域。

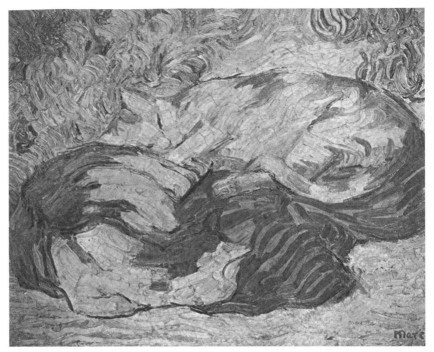

▲《紅布上的貓》，1909 至 1910 年，法蘭茲·馬爾克，布面油畫。

　　這種大膽也體現在另一幅畫作中——表現的也是兩隻貓，一隻黃色，一隻藍色。黃色的那隻在睡覺，腦袋低垂在地，藍色的那隻則忙著打理自己。這一次，地面是藍色、綠色和紅色的。正是這樣的戲劇化構圖給十九世紀藝術畫上了休止符，同時宣告了二十世紀先鋒派全新時代的到來。

　　在一幅直白地題為「三隻貓」（1913）的晚期作品中，馬爾克比以往更著力於抽象化，幾乎把三隻貓掩藏在構圖中了——牠們分別為紅色、黃黑相間和黑白相間。到這個時期，風格支配了現實，無論是構圖還是貓的細節，都沒剩多少屬於自然的了。

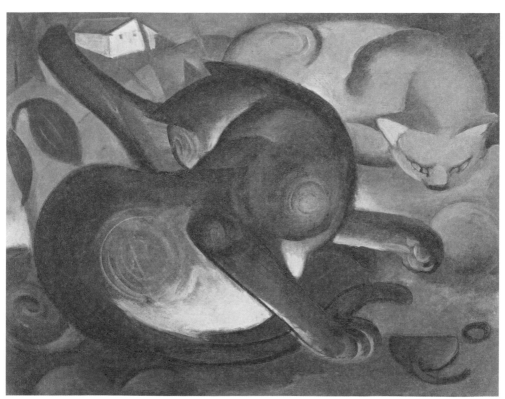

▲《黃藍兩隻貓》，1912 年，法蘭茲‧馬克，布面油畫。該作品預告了二十世紀的重要美學革命。

第八章

先鋒派藝術中的貓

　　二十世紀的先鋒派藝術家拋棄了現實主義，開始探尋視覺意象的本質，而不是牠的自然形態。在私人生活中，他們常常是愛貓人士。有些人癡迷於貓，畫室中貓咪成群，比如蕾歐娜‧費妮。安迪‧沃荷在某個時期曾經有二十五隻貓，而中國藝術家艾未未的貓不下四十隻。其他人則享受家貓偶爾的陪伴，比如巴勃羅‧畢卡索。

　　為求與眾不同，桀驁不馴的薩爾瓦多‧達利不惜一切代價。他堅持要養一隻哥倫比亞豹貓，而不是普通家貓。這隻名叫「八寶」的動物陪伴他旅行，前往巴黎和紐約。在那裡，達利會帶牠去飯店，吃飯時把牠拴在桌腿上。一位驚恐的顧客抱怨這是一隻危險的野生動物，達利告訴他，這只是普通的寵物貓，不過被他畫得像野貓。

　　在先鋒派畫家的畫布上，貓在不少例子中都是變形的——被簡化、被誇張，或是成了象徵性的意象。有時，可能只有一對尖耳朵或一簇鬍鬚來表示牠的存在。在另外一些例子中，貓則被呈現為一種更為繁複但失真的形式。

　　除了費妮和畢卡索，很多先鋒派畫家也都在自己的作品中描繪過貓，包

括保羅・克利、馬克・夏卡爾、胡安・米羅、法蘭西斯・畢卡比亞、維克多・布羅納、巴爾蒂斯、阿爾貝托・賈科梅蒂、尚・考克多、芙烈達・卡蘿、安迪・沃荷、盧西安・弗洛伊德和大衛・霍克尼。

❧ 保羅・克利 ❧

瑞士畫家保羅・克利全身心地愛著他的寵物貓，但他的繪畫風格不適合用來描繪牠們。在他一生創作的九千多幅繪畫和素描中，只有約二十幅是關於貓的，其中最著名的是完成於 1928 年的《貓與鳥》。從畫中那隻貓的表情看出，牠全神貫注，正在捕獵。牠正盯著的那隻鳥兒被印在牠的前額上，彷彿告訴我們，這隻貓的腦子裡有一隻小鳥——按畫面來理解就是這樣。

《神聖之貓的山峰》（1923）是一幅更加異想天開的作品，克利把貓抬升到了神祇般的地位。一隻巨貓傲然盤踞在屬於牠的一座聖山上，凌駕於山下渺小的人類之上。在這幅作品中，克利把貓畫得盛氣凌人，而人類退居到次要地位。這反映了許多寵物貓在與人類相處中，較為疏離冷淡時的狀態。

克利在一生中幾乎總有貓的陪伴，他很早就喜歡上了貓——他是在一幢到處是貓的房子裡長大的。成年後，他最早擁有的是一隻黑色長毛貓，名叫「密斯」——那是在 1902 年。1905 年，在畫室中陪伴這位年輕藝術家的是另一隻長毛貓「弩機」。後來他在包豪斯學院教書時，弩機的位置被「壞

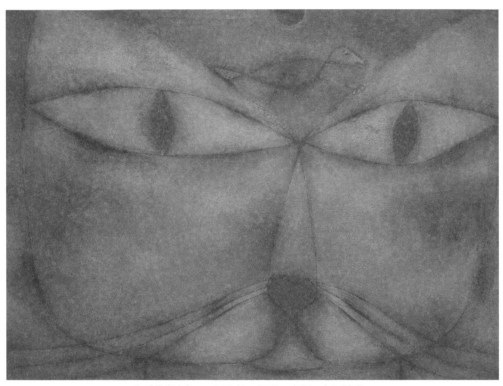

▲《貓與鳥》，1928年，保羅·克利，布面油畫。

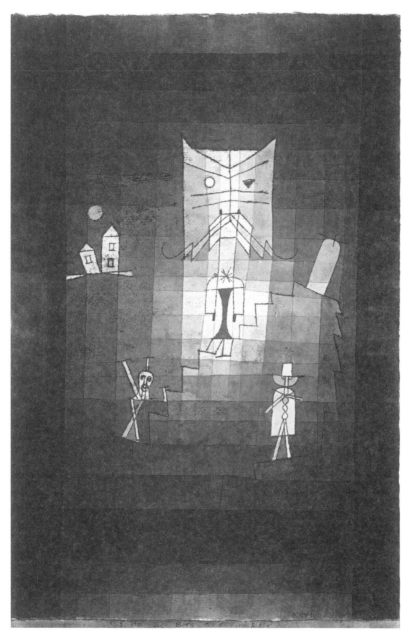

▲《神聖之貓的山峰》，1923年，保羅‧克利，混合材料。

蛋」取代了。在克利的晚年，一隻名叫「浪女」的長毛大白貓總和他一起待在畫室裡。據說浪女與他如影隨形，陪伴其度過了生命中最後的九年，即1931 年至 1940 年。在克利的不少照片中，這隻毛色純白的貓都趴在他的肩上。從照片判斷，浪女是一隻漂亮的純種貓，似乎是安哥拉貓。在某個時期，克利還養過一隻名叫「弗里茲」的鯖魚虎斑貓。藝術史學家瑪麗娜·阿爾伯奇尼把這些悉數記錄在了她的著作《保羅·克利無所不在的貓》（1993）中。

畫家瓦西里·康丁斯基是克利的朋友兼鄰居，他的妻子清楚地記得浪女：「保羅·克利熱愛貓。在德紹，他的那隻貓總是從畫室的窗戶往外望，我能從自己的房間看見牠。克利告訴我，浪女一刻不放鬆地緊盯著我：你無法擁有任何祕密，貓會把它們都告訴我。」

❦ 巴勃羅·畢卡索 ❦

畢卡索一生中享受過好幾隻寵物貓的陪伴。他最早養的貓中，有一隻曾在巴黎街頭流浪。那時他二十多歲，是一個正在苦鬥的年輕藝術家。他在這隻饑餓的暹羅貓身上看到了一個同命相憐的夥伴——同在大都市里掙扎求生。畢加索將牠視為朋友，把牠帶回家，取名為「米諾」。很久以後的1954 年，七十多歲的畢卡索被拍到溫柔地摟著一隻虎斑貓。攝影師提到，當畢卡索坐著的時候，這隻貓一刻不離地待在他的大腿上。

儘管彼此間關係溫存，當畢卡索用顏料描繪貓的時候，他所表現的情緒卻截然不同。在他幾乎所有以貓為主要形象的畫作中，這種動物都被畫成兇殘的掠食者，正在折磨某個獵物。在一幅畫中，受害者是一隻鳥，也許是鴿子——牠被一隻貓死死咬住，可憐地撲騰著翅膀。觀者能看到貓的下頜已經咬斷了牠的一隻翅膀。在這幅油畫的一張素描草圖中，貓在撕裂鳥兒身體時發出了兇惡的嚎叫聲。在另一幅畫中，他筆下的貓正從一隻掙扎的鳥兒身上撕下肉來。在第三幅作品中，身為掠食者的貓正狼吞虎嚥著什麼東西——像是某種小型哺乳動物。

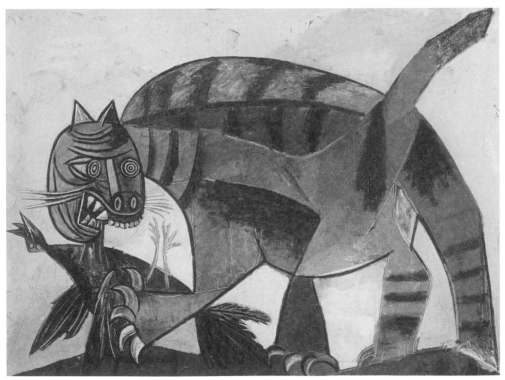

▲《嚎叫的貓》，1939 年，巴勃羅．畢卡索，布面油畫。

每次重拾家貓這個主題，畢卡索似乎都覺得必須表現某個暴力時刻。他讓貓殺死一隻小公雞，咬一隻大蜘蛛，攻擊一隻龍蝦，叼著一條新捕獲或偷來的魚。只在極少的幾幅畫中，貓處於非暴力狀態，這時牠通常是一隻在與主人玩耍的幼貓。

　　在他寫下的文字中，畢卡索這樣解釋自己對貓作為繪畫主題所持的態度：「我想讓牠們看起來像我在路上碰見的那些真正的貓，與家庭寵物沒有任何共同點。牠們毛髮直豎，跑起來像魔鬼一樣，來無影去無蹤。如果牠們盯著你看，你會覺得牠們是想跳到你臉上，把你的眼珠子摳出來。」儘管這些說法是負面的，我們仍能感覺到畢卡索私下裡所喜歡的正是這種貓。他自己的風流豔遇多得出名，而他似乎也很欣賞貓在交配方面的難以饜足。他補充道：「你們注意到了嗎？沒被家養的母貓總是懷著孕。顯然，牠們除了做愛就沒想別的。」

　　到老年，畢卡索對寵物貓的態度似乎稍微溫和了一些。在八十三歲那年，即 1964 年，他終於畫了一隻被主人摟抱著的貓，但即使在這幅畫中，貓臉上的表情也讓人覺得牠挺不樂意被人抱著，而是寧願去灌木叢裡，給巢中的小鳥造成災難。

　　1964 年，畢卡索的妻子賈桂琳養了一隻黑色的寵物貓，牠出現在畢卡索該階段至少八幅油畫裡。其中幾幅，賈桂琳與這隻貓坐在一起；在另外幾幅中，裸體的賈桂琳正與這隻貓玩耍。但是現在，這些貓都只是畫面中的小小附屬物，主要形象是他的妻子。這些油畫中，沒有一幅是以貓為中心，而

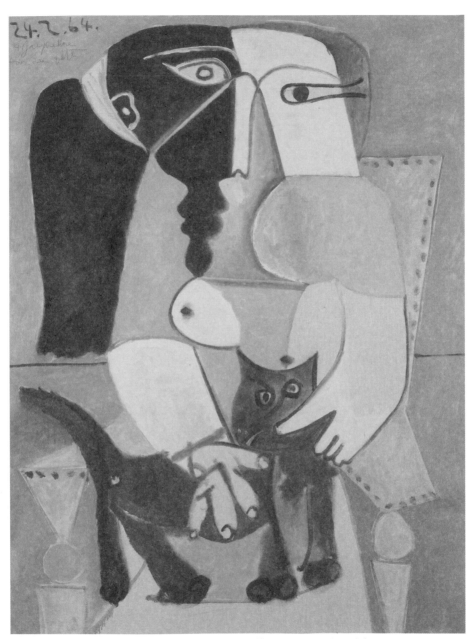

▲《賈桂琳與貓》，1964 年，巴勃羅‧畢卡索，布面油畫。

在他 1939 年創作的較早期作品中，貓是畫布上的主角——那時，距離第二次世界大戰的爆發僅有幾個月。

❧ 巴爾蒂斯 ❧

如果說對畢卡索而言，貓象徵了無情的殘殺，那麼對波蘭畫家巴爾蒂斯來說，貓則更多地與女性的性心理聯繫在一起。他最著名的那些作品，其主角都是情竇初開的少女，她們在簾幕重重的房間裡，與世隔絕，看似純潔的身體伸展著，擺出無心卻極具情色意味的姿態。少女的身旁通常有一隻友善的貓，這隻貓彷彿以某種方式暗示著她們無從發洩的性慾——這種慾望甚至沒被她們自身所理解。

在他最著名的畫作之一《做夢的特蕾莎》（1938）中，一名迷失在白日夢中的少女露出大腿，一隻薑黃色的大貓在她腳邊，忙著從碟子裡舔食牛奶。在《與貓在一起的裸女》（1949）中，一位少女全身赤裸，身體朝後靠，懶洋洋地伸出手去撫摸一隻在椅子背後的櫃櫥上睡覺的貓。在幾年後創作的《起床》（1955）中，另一個裸體少女在早晨醒來，正無所事事地玩弄一隻機械玩具鳥。她的貓從睡覺的箱子裡被放出來，全神貫注地盯著那隻玩具鳥，帶著掠食者的眼神。與巴爾蒂斯的很多畫作一樣，這一場面充滿了曖昧、性的象徵意味。

在一幅非常不具代表性的畫中，巴爾蒂斯畫了一隻穿著男人衣服的貓，牠坐在咖啡桌前，準備盡情享用一頓海鮮大餐。桌子被放置在一道防波堤的盡頭，附近的海上有一隻小獨木舟，上面坐著一名少女——毫無疑問，她的臉正是巴爾蒂斯自己的。古怪的是，一道彩虹正從海中拉出魚來，甩到空中，好讓牠們落入貓的餐盤裡。儘管在微笑，這隻貓卻絕非友善，帶著令人不快的兇狠氣派。

　　我們發現以下事實後，這幅奇怪畫作的謎團得以部分揭曉：它是巴黎著名的海鮮餐廳「地中海」在 1949 年委託巴爾蒂斯創作的，就掛在入口處的門道裡。它想特意表現這家飯店裡的魚有多麼新鮮——從海裡釣上來後就直接送到你的盤子裡。但是，這還不足以解釋為何那位吃魚的貓人如此兇惡，以及為什麼小船上那位穿迷你裙的少女會長著畫家的臉。這幅題為「地中海的貓」的畫作現屬於私人收藏，不再懸掛於那家重新裝潢過的餐廳裡——飯店的生意依然紅火。

　　巴爾蒂斯和貓在一起的照片顯示了他對自家寵物貓的深深愛戀。其實，從藝術家與貓的合照中，人們總能輕易看出他們到底是在相機面前裝裝樣子，還是真的很愛貓。就巴爾蒂斯而言，他對貓的愛是毋庸置疑的。在一幅自畫像中，巴爾蒂斯的貓正積極回應他的深切愛意。一隻很大的雄性虎斑貓用頭蹭著他的腿——如我們已瞭解的，牠是在把自己特有的氣味蹭到他的褲子上。令人費解的是，畫中還有一小幅油畫豎在巴爾蒂斯的身旁，上面寫著：「貓王 H. M. 的肖像，由貓王自己所作。」這暗指一個古老的民間傳說。一位旅行者目睹了一場貓王的葬禮，到家後，他講述了自己的見聞，沒想到家中的

貓大叫：「我就是貓王！」接著飛奔出門，再也沒人看見。

<p style="text-align:center">✧ 蕾歐娜・費妮 ✧</p>

來自阿根廷的蕾歐娜・費妮是巴黎超現實主義畫家中最具異國風情的一位，說她對貓愛得過分都是輕描淡寫。有段時間，她位於巴黎的公寓裡有不

▲《賽姬》，1975 年，蕾歐娜・費妮，布面油畫。

下二十三隻貓，牠們全都可以支配她的生活。她讓貓咪們在公寓裡自由行動，跳上床和餐桌。當她請人來家裡吃晚餐的時候，客人們驚訝地看到這些貓被允許在餐桌上逛來逛去，品嘗任何牠們在那一刻感興趣的食物。如果哪個客人敢對此抱怨，那他就會有大麻煩。

費妮對她的貓是如此熱愛，只要牠們中有誰生病了，她都會陷入深深的抑鬱。她曾經說：「在所有方面，貓都是地球上最完美的一種生物——除了一點，牠們的壽命太短了。」形成這種強烈的情感依戀，部分原因在於她厭惡生養孩子，一旦懷孕，胎兒開始在她的子宮內發育，她就會迅速去墮胎。顯然，貓對她而言是孩子的替代品。不出所料，在她的許多作品中，貓都得到了鮮明的描繪。她最喜歡的長毛波斯貓出現得最多，但她也養阿比西尼亞貓、蘇格蘭折耳貓、喜馬拉雅貓和美國短毛貓，以及雜交的流浪貓。

據說，她一生中共養過五十多隻貓，同時她與碧姬‧芭鐸一起，在一個保護流浪貓的協會裡積極活動。夏季，在離開巴黎去盧瓦爾河谷避暑的幾週時間裡，那些備受嬌寵的貓會乘坐另外一輛車與她一同旅行，每一隻都單獨放在柳條籃子裡，五個放在前座，十五個或是更多放在後座。在這兩個小時的旅程中，牠們全都不停地喵喵叫著表示抱怨。

當費妮創作時，她的貓通常都在場。牠們環繞在她身邊，坐在畫架甚至調色板上。一位收藏費妮畫作的人說過，你總能夠透過黏在畫上的貓毛來確保它是費妮的真品。另一位收藏者提到，當走進她的畫室時，你會在空氣中掀起「一股貓毛的巨浪」。她對貓的感情如此深厚，乃至在拍照時她也時常

▲《納瓦爾·托索尼公主》，1952 年，蕾歐娜·費妮，布面油畫。

▲《星期日下午》，1980年，蕾歐娜·費妮，布面油畫。
這是費妮最著名的一幅關於貓的作品，五個小女孩與六隻大貓擠在一個櫥櫃裡。

戴著一副貓面具。她為羅蘭・培堤[11]的芭蕾舞劇《睡美人》設計服裝時，甚至要求所有演員都戴上精緻的貓面具。主演瑪歌・芳婷[12]拒絕戴面具，說這實在是怪異又可笑，一場激烈的爭吵由此引發。費妮毫不妥協，並威脅芳婷，如果她不戴著面具演出，就要焚毀劇院。佩蒂最終設法解決了爭端，說服了兩位，讓她們使用小一些的面具。

在費妮的作品中，許多女性都變成了半是女人半是貓的神祕形象。她畫的一些女孩的素描中，她們都長著貓頭。在為《觸鬚的歷史》所繪的插圖中，她將自己的一些名人朋友畫成貓，導致了一場風波。她可能認為這是恭維朋友的一種方式，但據說有些人認為被畫成貓是一種羞辱。在一幅題為「中亞野貓」的畫作中，費妮再現了這個中亞稀有品種獨特的扁平臉型。這種貓有時被稱作兔猻，身披長長的美麗毛髮，看上去就像她所鍾愛的波斯貓的異域風情版本。

在費妮筆下，很多貓都被放大了，有時甚至比牠們的人類同伴還大。將某種重要的東西表現為比實際尺寸更大，這種手法在古埃及藝術中很常見——法老被描繪成比他的一位妻子大好幾倍。採取這種古埃及藝術中風行的手法，費妮刻意提高了貓的地位，將牠們放大成強有力的形象。她設法賦予貓一種性的意味，似乎以動物的形態，表達了牠們人類同伴的性慾。

費妮最著名的表現貓的畫作也許是《星期日下午》，畫中的六隻大貓擠

11　Roland Petit（1924-2011），法國芭蕾舞劇導演、編舞。
12　Margot Fonteyn（1919-1991），英國芭蕾舞女演員。

在空間異常狹窄的三層櫥櫃上，與牠們一起的是五個小女孩，穿著看起來半透明的睡衣。這是藝術家最喜愛的一幅畫，她將牠保存在畫室裡，直到去世。

說到對貓的癡迷，費妮寫道：「貓是我們與大自然之間的最佳仲介，也是最容易找到的一個。在牠的優雅、純真、溫柔與信賴面前，人類及其境遇所導致的懷疑和不確定感都煙消雲散了。對我們來說，貓是對失去的天堂的溫暖回憶——毛蓬蓬的、長著小鬍子，發出愜意的呼嚕聲。」

❧ 胡安・米羅 ❧

在個人生活中，西班牙超現實主義畫家胡安・米羅與貓的關係並不怎麼親密，但牠們又確實出現在他的幾幅作品中。在《農夫之妻》（1922-1923）中，女人站在一隻皮毛紋路很奇怪的黑白花貓旁邊，貓則對視觀者。在《滑稽丑角的狂歡節》（1924-1925）中，畫面底部一隻頑皮的貓正與另一隻小動物嬉戲，這隻貓長著條紋狀皮毛。

▲《貓鬍子》，又稱《白貓》，
1927年，胡安・米羅，布面油畫。

《貓鬍子》（1927）是一幅十分早期的、近乎抽象化的作品，米羅把一隻貓簡化成一對小眼睛、一張大白臉和八根捲曲的鬍鬚組成的形象。在一件較晚期，於 1951 年創作的風格成熟的平版印畫中，米羅只用兩條黑線、一個倒置的 U 字形和一個三角形就畫出一隻小貓。三角形構成了頭部，三角形上方的兩個尖角則是牠的耳朵。只有從這兩隻遠遠分開的尖耳朵，我們才得以辨認出這是一隻貓。

▲《小貓》，又稱《月光中的小貓》，1951 年，胡安・米羅，平版印畫。

❧ 維克多・布羅納 ❧

　　羅馬尼亞畫家維克多・布羅納是一個徹頭徹尾的超現實主義者，他畫中的非理性形象常有動物元素。他在學童時期就迷上了動物學，對動物形象的癡迷似乎也貫穿了其整個藝術生涯。他的繪畫中有很多動物形象，比如變色龍、青蛙、魚、鷹、蝙蝠、蛇、駱駝、鱷魚、鳥兒、馬、狗、奶牛，以及各種怪獸。貓出現在他的幾幅畫中，通常與其他形象結合在一起，組成刻意挑戰常識的離奇怪獸。

　　《拱形貓》（1948）就是這樣一件作品，描繪了一個由藍色大頭和兩條紅色細腿構成的人類，扁平的頭顱處冒出來一隻拱形貓。在另一幅題為《貓魚》的畫中，一條長著人臉的大魚飄浮在一隻受驚的貓頭頂上。貓帶著痛苦的神情抬頭盯著這條魚，魚的嘴巴則緊咬著貓的尾巴尖。

　　在第二次世界大戰戰火最熾之際，布羅納創作了一幅題為《貓女》（1940）的畫作，呈現給觀者的是一個裸體女人——右半側是人，左半側是貓。在他 1941 年畫的一幅素描中，一隻貓站立在一個躺臥的裸體女孩腿上，貓尾巴尖處伸出一隻手，抓著女孩的頭髮；在另一幅題為《月之貓》（1946）的作品中，一個仰臥的女人在腳上平衡放著一隻藍色的貓，貓尾巴繞著她的頭部捲曲起來，變成她的頭髮。

　　在另一幅題為《彩虹》（1943）的作品中，一個女人的黑頭髮變成了一隻貓的身體。最奇特的也許是《米茨》（1939），一個裸體女孩站立著，兩

▲《植物與動物》，1928 年，維克多‧布羅納，布面油畫。

隻腳是貓的形狀。布羅納總是隨意地將人類與動物的形象不合邏輯地組合起來，以創造一個私人神話。這個神話無法被加以分析，必須因其迷人的怪異而被純粹地欣賞。

❖ 安迪‧沃荷 ❖

對於米羅、畢卡索、布羅納，以及許多其他二十世紀的實驗藝術家而言，貓是一個可以隨意改變的形象——風格化、誇張、歪曲變形、複雜化等，是一個視覺探索和幻想飛躍的起點。他們完全不在意貓的精確尺寸、身體姿態和外形質感，只是單純地欣賞牠的一些關鍵特徵，尖耳朵、長鬍鬚、條紋狀的皮毛、尖利的爪子等，並把其中一些保留下來，作為激發其富有想像力的創新線索。

然而，對於安迪‧沃荷，這位現代藝術中最極端的藝術家來說，貓卻平復了他的叛逆精神，以天然的形態出現在作品中。或許那些康寶濃湯罐頭和以俗豔色彩作畫的名人面部肖像，都以其離經叛道震驚了藝術界，但當沃荷回到位於紐約曼哈頓上東區的家中，將叛逆行為暫置一旁，取下他那驚世駭俗的金銀兩色假髮，在維多利亞風格的客廳裡放鬆休息，享受二十五隻寵物貓的陪伴時，他發現自己無法做到濫用貓的形象。相反，他以自然主義的風格創作了一系列深情款款且刻畫貓的素描。這些素描完全不同於其他任何作品，顯示了生活中的他是如何受制於那些貓的影響。

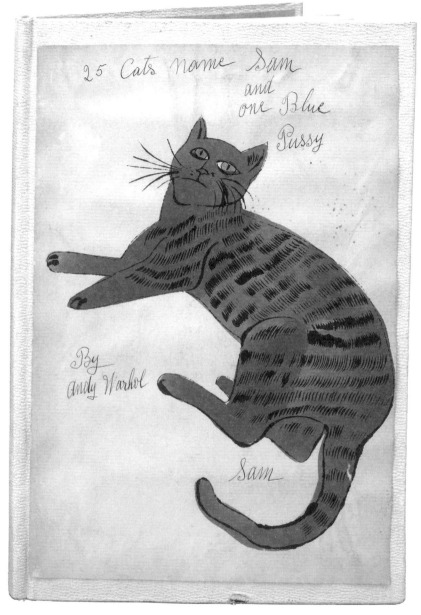

▲《二十五隻名叫山姆的貓，以及一隻藍色的貓》封面，1954 年，安迪·沃荷。

在沃荷最早擁有的貓中，有一隻公貓名叫山姆，牠得到了一隻名叫赫絲特的小暹羅貓做配偶——赫絲特是女演員葛洛麗亞·史萬森[13]送給沃荷的。赫絲特和山姆生了幾窩小貓，古怪的是，每一隻小貓都被叫作山姆。1954年，沃荷把他有關貓的畫作出版成一本小書，《二十五隻名叫山姆的貓，以及一隻藍色的貓》。然而，他又確保了這些以貓為主角的作品不會被廣泛傳播，他以自己精心構建的公眾形象來施加干預，使這本書只私下印製了一百九十本限量版。它們不對公眾發售，只作為禮物送給親近的朋友。直到1988年，即他去世一年後，這本書的非限量版才得以出版，在書店出售。

❧ 法蘭西斯·畢卡比亞 ❧

在風起雲湧的二十世紀藝術界，另一位桀驁不馴的叛逆者是有西班牙血統的法國畫家法蘭西斯·畢卡比亞。作為巴黎先鋒派的一員，他在一點上別具一格：他極為富有。在鼎盛時期，他擁有不下一百二十七輛交通工具，大多是昂貴的豪華轎車，也包括一些奢華的遊艇。他著迷於機械裝置，在一些異乎尋常的畫作中，他展示的不是人物肖像，而是機械部件的肖像，從而震驚藝術界。

他的作品集展現了多樣化的風格，從點畫法到超現實主義，其中卻不見

13　Gloria Swanson（1899-1983），美國女演員，1950年以《日落大道》提名奧斯卡最佳女主角。

▲《貓》，1929 年，法蘭西斯・畢卡比亞，布面油畫。

貓的形象。和沃荷一樣，他描繪貓的作品都祕不示人。同樣與沃荷一樣，他發現自己無法做到濫用貓的形象——以抽象化或超現實主義的手法來呈現牠們。相反，牠們毫無疑問就是寵物貓，被他充滿愛意地畫了下來。顯然，畢卡比亞深愛著貓，不希望以任何方式歪曲或誇張牠們的形象。

當代傳統繪畫中的貓

　　雖然二十世紀的藝術界發生了一場重要革命，但傳統的具象藝術並沒有消失。當先鋒派藝術家佔據所有媒體報導頭條的時候，傳統的具象藝術只是變得不起眼了而已。想要繼續創作自然界精確摹本的藝術家選擇了忽略以下事實，即使只需按下快門鍵，彩色攝影就能更精準地再現自然。儘管在某種意義上，這些藝術家的創作是多餘的，但他們卓越的技巧仍然值得欽佩。

　　波蘭裔美國人查理斯・維索基就是這樣一位藝術家，他碰巧很喜歡貓。他的職業生涯從商業插圖師開始，後來經營過一家廣告公司。在妻子的影響下，他迷上了美國的鄉村生活和民間藝術。最終，他轉向繪畫，創作多為仿素樸藝術[14]風格，集中描繪田園風景和鄉村生活。他最優秀的作品表現的都是與貓相關的、高度寫實的場景，體現了相當純熟的繪畫技巧。

　　在一幅畫作中，一隻貓正躺在書架上呼呼大睡，牠設法在書本間找到足夠的空間，將身體擠了進去。這是一隻名叫弗雷德里克的鯖魚虎斑貓，維索基將這幅畫題為《有學問的弗雷德里克》。在另一幅畫中，一隻黑貓臥在一

14　素樸藝術，指沒有受過專業訓練的人創作的視覺藝術作品，其特點是孩子氣的簡單質樸和坦率直接。受過職業訓練的藝術家模仿素樸藝術風格的作品稱為仿素樸藝術，有時也稱原始主義。

▲《有學問的弗雷德里克》，1992 年，查理斯‧維索基，布面油畫。

堆蔬菜中間，胸前有一片被稱為「天使的標記」的白色皮毛。這些蔬菜顯然是要上餐桌的，畫面外的一個人正朝貓走來，可能想用噓聲把牠從休息處趕走。維索基完美地捕捉到了這隻貓對將要到來的打擾表現出的惱火情緒。

維索基某些畫作中的場景不太可能發生——儘管是以極其精細的現實主義手法創作而成。比如，九隻貓聚集在一排郵箱上的場景就不太現實，但這依然是可愛的畫面。對攝影師來說，把貓像這樣集合起來是很困難的，因此我們可以說，維索基加入了創造性的元素，使得這件作品不單是對自然亦步亦趨的模仿。

另一位專注畫貓的美國當代藝術家是住在俄亥俄州的黛安·霍艾普特納。二十世紀八十年代，她搬到洛杉磯，並在那裡獲得藝術學位，接著做了一段時間動畫設計師。2004 年，她搬回俄亥俄州。她創作的貓肖像完美地捕捉到了這些動物多變的情緒，在精確度上可以與任何彩色照片相媲美。她說過：「我在貓身上看到了輕靈飄逸的美……在開始畫自己家的貓時，我發現了這種美——甜美與尖酸的完美化身。牠們是謎一樣的小獸，從不微笑的那一種。為貓畫肖像不是把牠們簡化成氾濫的情感和刻板印象，這對我來說很重要。」

英國雙胞胎畫家珍妮特和佩茜·斯旺伯勒在肯特郡的梅德斯通出生，於1978 年搬到西西里島，那裡的色彩、光線和寧靜吸引了姐妹倆。她們開始創作一個以「窗臺上的貓」為主題的系列畫作，因為她倆覺得，一旦掛在同一個房間裡的牆上，這一系列畫作會給人一種印象，好像觀者正朝外望向遠

處的迷人景致。斯旺伯勒姐妹有一個不尋常的出眾之處：她們於同一年在倫敦的皇家藝術研究院展出作品，是唯一一對獲得此項殊榮的在世雙胞胎。

▲《飛走了》，2000 年，黛安・霍艾普特納，木板油畫。

娜塔莉‧瑪斯卡爾因其筆下的野生動物曾獲得一些獎項，偶爾，她也將注意力轉向家貓。在典型例子《藍藍》中，她以出色的技巧表現了這隻貓的皮毛質感和身體構架。她是目前以自然主義風格從事創作的眾多愛貓藝術家中的一位，在二十一世紀，仍然固執地忽略藝術界一切偏離正軌的實驗性嘗試。

▲《藍藍》，2014 年，娜塔莉‧瑪斯卡爾，彩色蠟筆畫。

上述幾位代表了當下比較活躍的傳統主義畫家，對於他們來說，繪畫技巧以及一種致力於按照自然界的本來面目來對其加以精確描繪的執著精神，是全部的關鍵所在，他們的作品不涉及深層次的象徵意義，也沒有複雜的審美哲學，只是單純而充滿喜樂地歌頌貓咪世界的美好。

第十章
素樸現實主義繪畫中的貓

　　近幾年來，自學成才的非職業畫家被賦予了各種稱號。有些被稱為「民間畫家」或「原始主義畫家」，有些則被稱為「周日畫家」或「素樸畫家」，還有一些則被歸類為「素樸現實主義畫家」或「素樸原始主義畫家」。法國畫家讓‧杜布菲建立了以這些畫家的作品為主的收藏，稱之為「原生藝術」（L'Art Brut）。1972 年，藝術評論家羅傑‧卡迪納爾造出「局外人藝術」一詞來涵括這種繪畫體裁。自 1993 年起，紐約每年舉辦一次「局外人藝術展」。

　　因為厭倦了職業藝術界的極端做法，以及日益乏味的裝置藝術和各種活動，現代收藏家開始更加嚴肅地看待局外人藝術，同時，一種新型的藝術家出現了，即仿素樸風格的畫家。他們受過職業訓練，卻決定以素樸風格作畫。有些人獲得了成功，其他人則帶有一種刻意為之的淺薄特色。他們缺乏真正素樸畫家所具有的反常怪異特徵和乖僻的癡迷。

　　局外人藝術家可以簡單地被分為兩個主要群體：素樸現實主義畫家和素樸原始主義畫家。前一類畫家的特點是力求以異常精確、注重細節的手法來描繪場景或肖像。他們的創作耗神費力，也非常耗時。這就好像他們在以古

典主義大師的風格作畫，但又沒有受過任何訓練，也缺乏專業方面的知識。其創作的作品幾乎總是流於僵硬，效果奇特，帶有一種不靈動的一絲不苟，這賦予了它們一種視覺上的嚴肅性。正是這種嚴肅性成為它們魅力的一部分。

❧ 十九世紀的美國民間藝術 ❧

素樸現實主義繪畫最早在十九世紀初興起於美國東北部，本質上，這是一種鄉村現象——打零工的畫家從一地旅行到另一地，為那些肯付錢的人畫肖像。他們當中的多數人當初都是畫看板或從事傢俱裝飾的。現在，作為手藝人，他們將自己的技藝變成一個新的收入來源。當地居民被說服，讓他們為自己的孩子畫肖像，在構圖中加上一隻寵物貓成了一種很常見的做法。

這些肖像畫有一點很特別。它們顯然都要力求取得傳統繪畫的效果，但作畫的藝術家卻身處大都市正規藝術訓練主流之外，所以筆法缺乏都市職業畫家的那種自信。他們對顏色的處理極其小心細緻，每個細節都得到了鮮明的強調，但最終作品卻奇怪地缺乏立體感，過於精確，刻板僵硬。事實上，他們的創作看上去確實像是一個看板畫家在試圖創作一幅學院風格的肖像。今天，這賦予素樸現實主義繪畫一種視覺上的怪異感和奇怪的嚴肅性。對於許多人來說，這一特徵使得他們更加令人喜愛，勝過了都市學院派職業畫家創作的常規肖像，後者在技巧上更加高超，但常常讓人覺得乏味。

令人高興的是，這些美國民間繪畫的價值得到了認可，被人們充滿愛意地收藏和保存。作為捐贈的禮物，很多作品在著名的美術館獲得一席之地，比如紐約的人都會藝術博物館。作畫者的名字經常是不得而知，但在某幾例中，作者的身分得到了確認。在所有那些令人愉悅的、描繪孩子與貓的畫作中，就包括艾米・菲力普斯在十九世紀三十年代創作的一幅作品。它表現了

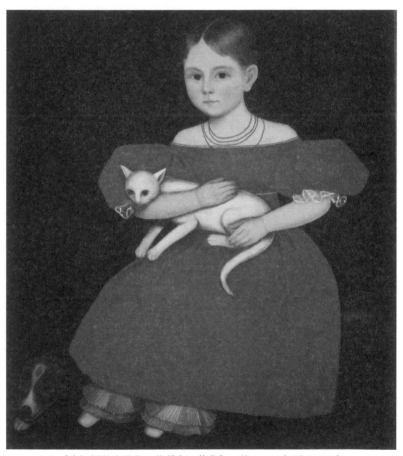

▲《穿紅裙的女孩與一隻貓和一條狗》，約 1830 年至 1835 年。
艾米・菲力普斯，布面油畫。

一個穿紅裙的小女孩用胳膊摟著她的白色寵物貓，貓咪看上去心神不寧，好像由於畫家的需要，被抱著不能動而變得焦躁不安。這幅畫的原作現藏於紐約的美國民間藝術博物館。

還有一隻貓也因為給畫家擺姿勢而看上去氣鼓鼓的。這是一隻黑白花的公貓，正對著觀者怒目而視，而在這一例中，畫家的身分不得而知。這是一幅學步嬰兒的肖像畫。嬰兒胖乎乎的，也穿著一件紅裙，正猶豫地伸出手去，好像要去摸那隻貓的後背。

在十九世紀早期，畫家約翰・布萊德利從愛爾蘭移民到了美國。1844年他為兩歲的艾瑪・霍曼所作的一幅肖像中，女孩與一隻寵物貓在一起，貓爬上一叢玫瑰盆栽，頑皮地伸出一隻爪子，要去碰她的手。

❧ 亨利・盧梭 ❧

1844年，亨利・盧梭出生於法國西北部的一個水管工家庭，日後，他為素樸藝術被確認為一門獨立的繪畫體裁提供了理由。一直以來都存在的素樸畫家，他們涉獵繪畫以自娛自樂，但直到盧梭出現之後，這一類型的繪畫才被人們認真對待。最初，他的作品遭到法國公眾和藝術評論家的嘲笑，被官方美術沙龍拒之門外。但十九世紀末，他的事業被巴黎先鋒派的年輕一代藝術家承繼下來，正是他們堅持著盧梭作品的重要性。1908年，年輕的畢

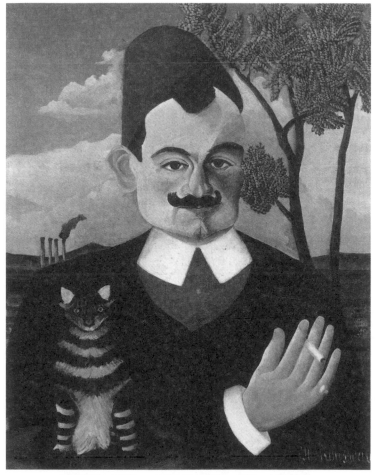

▲《皮耶‧羅逖》，1891 年，亨利‧盧梭，布面油畫。
小說家與一隻被他救下的流浪貓在一起，牠是許多寵物貓中的一隻。

卡索甚至專門為盧梭組織了一場晚宴，以表達對他的敬意。

　　以一份巴黎郊區的收稅員工作謀生的盧梭，最著名的是他筆下富於異國
風情的叢林景觀，很多作品中，一隻大貓潛伏於灌木叢中，或是野蠻地攻擊

一隻獵物。他創作的肖像畫不那麼有名，但在一幅創作於 1891 年的肖像中，主人公站在一隻條紋粗獷的鯖魚虎斑貓身後，而貓蹲坐在一個像是紅色坐墊的東西上面。這幅題為「皮耶・羅逖[15]」的畫作表現了這位身處自家花園的著名法國小說家，他頭戴一頂土耳其無邊圓塔帽。

貓的形象在這幅肖像中如此突出，並不令人吃驚，因為羅逖熱愛貓，養了一大群，很多都是從海外旅行中帶回來的。他甚至寫了一本有關牠們的書，並且承認，比起人類同伴，他更加關切這些貓的命運，因為牠們「不會講話，無法脫離牠們幽暗不明的生存狀態，尤其是因為牠們比人類更卑賤，更受人鄙視」。他救過很多流浪貓，盧梭所作的肖像畫中的那隻，就是他收養的一隻街頭貓。1908 年，羅逖成為法國保護貓咪協會的榮譽主席。在寫作中，羅逖力求表達自己對自家貓咪深厚的愛戀之情。在談到牠們中的一隻時，他說：「我的眼睛必須為了她的眼睛而存在——那眼睛是她小小靈魂的鏡子，殷切地望著，想要捕捉我自己靈魂的映射。」

❧ 莫里斯・赫什菲爾德 ❧

所有美國素樸藝術家中，最讓人驚嘆的無疑是波蘭裔猶太畫家莫里斯・赫什菲爾德。他在十八歲時搬到紐約，進入制衣業並以此為生，直到 1935

15　Pierre Loti（1850-1923），法國小說家，也是一位海軍軍官。

年由於健康原因被迫退休，那時他六十三歲。有了時間，他就開始畫畫，第一幅畫的主角是一隻貓。他用了兩年時間才完成，因為他的手拒絕履行頭腦下達的命令：「我腦子裡很清楚我想畫什麼，但我的手卻無法畫出我腦子裡想要的。」甚至當技法精進之後，他也從來不是一個創作速度很快的畫家，因為他堅持自己描繪的所有形象都要有精微的細節。其結果是，他一生的作品加起來只有七十七幅，在九年多時間裡創作完成。

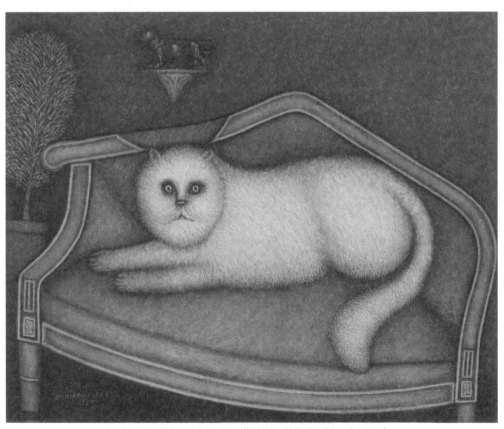

▲《安哥拉貓》，1937 年，莫里斯‧赫什菲爾德，布面油畫。
一隻白貓躺在沙發上，盯視前方。這是畫家創作的第一幅作品。

多年來，赫什菲爾德與紡織品打交道，從事織物設計，此一經歷極大地影響了他的繪畫特徵，使他對質地的細節十分敏感，從而令他的作品在素樸繪畫領域獨樹一幟。然而，儘管他獨具特色的構圖非常精彩，作品卻沒有被公眾和評論家看好。1941 年，紐約現代藝術博物館收購了他的兩幅作品，並在兩年後為他舉辦了一場個人展覽——對於一個那時只完成三十三幅作品、無師自通的畫家而言，這是一項殊榮。博物館策展人指望公眾會對他們的新發現做出欣喜的反應，但展覽遭到的無情批評使他們大為震驚。

　　事實上，這次展覽遭到的抨擊是如此猛烈，竟導致博物館館長被解職。同時，赫什菲爾德被嘲笑為「長著兩隻左腳的大師」。可喜的是，此次打擊沒有使這位藝術家止步不前。在生命的最後三年裡，他盡可能多地創作出許多筆法極其細緻的油畫。今天，在經過重新設計的現代藝術博物館裡，人們可以欣喜地看到，那兩幅赫什菲爾德的作品依然驕傲地展示著，沒有被放進地下儲藏室。

　　赫什菲爾德將 1937 年完成的第一幅偉大作品簡單地題為「安哥拉貓」，一隻古怪又可愛的白貓挑釁地伸展著身體，躺在一張雅致的沙發上。在所有以素樸風格創作的貓肖像中，這是最引人注目的作品之一。考慮到這是他的第一幅作品，實在是一項不可小覷的成就。他隨後創作了其他描繪貓的畫作，但沒有一件趕得上這幅，它具有讓人如癡如醉的極端獨特性。

❧ 弗萊德 · 阿里斯 ❧

1934 年，弗萊德 · 阿里斯生於倫敦東南部的達維奇，是一個性格怪異、害羞內斂，極其看重個人隱私的藝術家。他在母親的咖啡店裡當廚師，並在她死後繼承了這門生意，一直經營到他自己去世的 2012 年。他和姐姐一起住在店裡，欣賞古典音樂好像是他唯一的樂趣。

阿里斯在三十多歲時開始繪畫。1969 年，當聽說倫敦西區邦德街附近的門戶畫廊主推局外人藝術家時，他就帶上幾幅畫前去拜訪。最早賣出的幾幅中，有一幅是一隻黑色大公貓坐在一堵磚牆前面。在接下來的四十年間，他一直定期給這家畫廊送去自己的畫作，其中有幾百幅賣給了英國、荷蘭、法國、德國和美國的收藏家。

阿里斯的到訪成了一個儀式化事件。每三個月一次，他會腋下夾著兩幅畫出現在畫廊裡，先是簡單地談談它們，再取走先前送來的畫賣出後的支票，然後離開。這是這家畫廊與他的唯一接觸。如果他們想在其他時間與他聯繫，那就不得不寫信，因為他沒在家裡裝電話。

阿里斯的作品變得越來越受歡迎，因此這家畫廊請求為他舉辦一場個人展覽。他拒絕了，因為他說這種公開宣傳會讓自己壓力太大。其結果是，他一場個人展覽也沒舉辦過，也從未接受過一次採訪。他堅決不讓自己站到鎂光燈下，而是讓作品來證明自身。這對他的事業發展沒有好處，但反映了以下事實：對他而言，唯有藝術作品本身才是最重要的。對於那些在門戶畫廊

工作的人來說，這令人喪氣，但他們一直都特別喜歡他，發現他為人溫暖友善、毫不裝腔作勢。畫廊的一位工作人員在談到他時說：「弗萊德・阿里斯是一位優秀的畫家，一個想像力豐富的技巧大師，謙虛低調，與他打交道非常美好。我很確定他一點都沒意識到自己出色的才華。」

在外表方面，阿里斯被形容成一個「衣著齊整光鮮的人」，向來都整潔俐落到無可挑剔，就像他的繪畫一樣。作為一個完全無師自通的藝術家，他沉溺於描繪精準的形狀和輪廓，以及流暢、無瑕疵的色調變化。沒受過正規訓練意味著他對精心描繪的細節特別在意，到了一種誇張的程度。運用職業畫家那種鬆散隨意筆法的主意會讓他充滿恐懼。他對其他藝術家的創作毫無興趣，也沒有受過任何人的影響，所以他是局外人藝術家的典範——只在意自己小心細緻創作而成的作品，對職業藝術界的所有方面都予以排斥。

阿里斯幾乎從來沒有接受過讓他創作特定主題畫作的委託，可有一次，他的確答應為一位電影製片人的薑黃色大公貓畫一幅肖像，但沒有遵循動物肖像畫的常規。在完成的畫作中，這隻貓坐在海上的一艘小船上，陪伴牠的是一隻貓頭鷹——阿里斯決定在自己的繪畫中向愛德華・利爾[16]的著名詩篇致敬。

貓是阿里斯最喜歡的一個主題。他最早的作品中，有一幅創作於 1969 年：一隻充滿個性魅力、漆黑如墨的公貓，一個強有力的城市領地擁有者，

16　Edward Lear（1812-1888），英國插圖畫家，也是一位作家和詩人，其詩歌《貓頭鷹與貓》講述了一隻貓頭鷹與一隻貓的愛情故事。

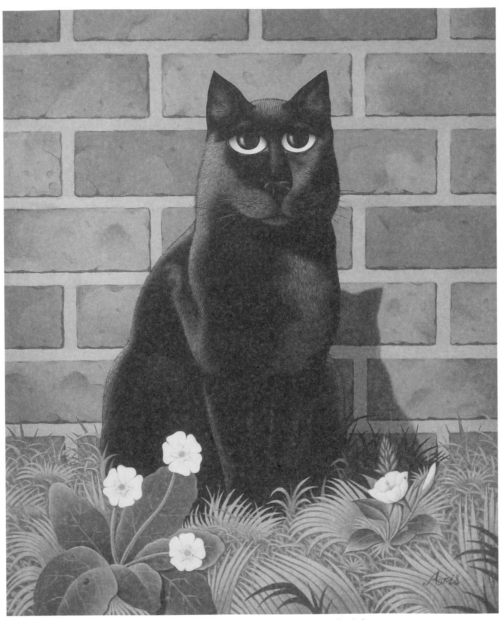

▲《黑貓》，1969 年，弗萊德・阿里斯，木板油畫。
一幅極其獨特的肖像畫，一隻黑色公貓蹲坐在磚牆前，守衛著牠的城市領地。

牠對自己在領地的地位是如此自信，像一尊雕像般坐在專屬牠的一堵磚牆前面，神態警覺，但又很放鬆。顯然，沒有哪個對手膽敢闖入牠小心看守的家園，但牠必須保持警惕，以防萬一。儘管阿里斯仔細描繪了這隻貓絲綢般的黑色皮毛的現實主義細節，卻反常地給牠畫上了一對人類的大眼睛——用來瞪人效果更佳。這是一幅令人驚嘆的貓咪肖像。

❧ 貝瑞爾·庫克 ❧

由於其局外人藝術家的身分太過成功，1926 年生於英國南部的貝瑞爾·庫克曾經短暫地被視為圈內人士。2010 年，即她去世兩年後，她的作品出現在倫敦泰特美術館的一場展覽中，展覽題為「粗獷的不列顛：英國幽默藝術」。儘管官方藝術界做出這一主動示好的舉動，她卻自始至終都是一個真正的局外人——一位住在海濱的女房東，直到四十多歲時才開始繪畫。她的生活故事雜亂無序，直到藝術創作走上正軌，並發現自己的作品被很多人喜愛。

庫克最早在一家保險機構工作，後進入戲劇界，在巡演的輕歌劇《吉普賽公主》中擔當一個角色。接下來，她為一個服裝生產商做展示模特，那之後，又協助經營母親的茶園——茶園俯瞰著泰晤士河，她在那兒舉辦了婚禮。婚禮的慶祝方式毫不拘泥，乃至她和新婚丈夫在婚宴上雙雙掉進河裡。有段時間，他們在埃塞克斯經營一家酒吧，但接著就搬到了非洲，在那裡，她為

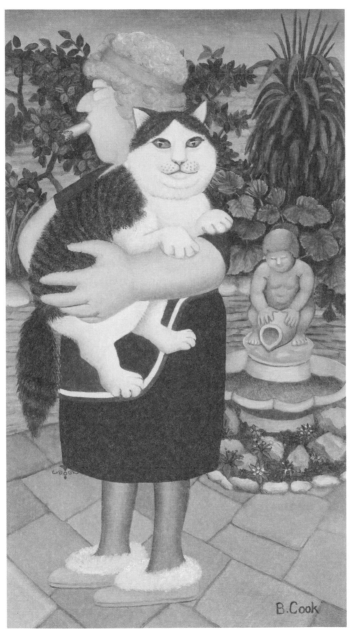

▲《可愛的女郎與一個小頑皮》，二十世紀七十年代，貝瑞爾‧庫克，木版油畫。

一個政府機構工作。正是在此期間,她借用年幼兒子的顏料盒,開始了最早的繪畫嘗試,並沒抱很高的期望。

幾年後,他們搬回英國,在康沃爾定居下來。在那裡,身為一個海濱女房東,她用油畫顏料在小塊的木板或硬紙板上作畫,以此打發時間。她拒絕出售自己的畫,並把它們掛在自家牆上,謊稱是她年輕的兒子畫的。直到四十九歲那年,她才同意將幾幅畫出售。它們很快被搶購一空,這讓她驚喜交加,於是開始全職從事繪畫。

接下來,庫克聲譽日隆,作品在各處展覽,廣為收藏——到了這時,她和家人以及她的貓塞德里克和羅遜一起住在普利茅斯。然而,與所有真正的局外人藝術家一樣,她一直很羞澀,不願參與伴隨成功而來的宣傳活動。她從未在自己展覽的預展上露過面。甚至在被授予官佐勳章時,她也沒有在白金漢宮露面。她的崇拜者非常之多,節目主持人克雷蒙・佛洛德在談到她時說:「在羅瑞[17]沒有理解的地方,培根對其加以變形……霍克尼使其變得一片和諧……貝瑞爾・庫克為我們提供了不含雜質的純粹愉悅。」

庫克對貓的愛戀在她的畫作中顯而易見。她通常將牠們與一個或多個人類的漫畫形象結合在一起,比如一個穿粉紅色拖鞋的婦人在自家花園裡,嘴裡銜著一支香菸,一隻體形碩大的貓被她漫不經心地抱著,一副很不情願又無動於衷的神態。或是一位戴著冕狀頭飾的貴婦,她那隻備受嬌寵的黑貓神

17　L.S.Lowry(1887-1976),英國畫家,以描繪英格蘭北部工業城鎮的景象而知名。

色高傲地對冰箱裡的烤雞不理不睬。或是一位在折疊躺椅上休息的老園丁，他發現自己在一隻具有領地意識的大黑白花貓的身子底下，渺小得幾近於無。又或是一位典型的養貓單身女士，正在為九隻耗時間的貓分裝一碗碗的食物。在所有這些作品中，貝瑞爾・庫克都以漫畫般誇張的手法向我們展示了與貓為伴的喜樂或麻煩。

❖ 沃爾特・貝爾 - 柯利 ❖

英國畫家沃爾特・貝爾 - 柯利不是很有名，但他所作的貓咪肖像卻屬所

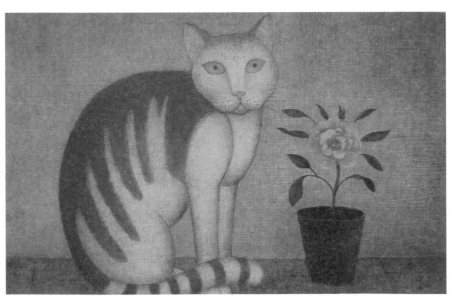

▲《薑黃色的貓與一朵花》，二十世紀，沃爾特・貝爾 - 柯利，木板丙烯。

有同題材素樸風格的作品中最討人喜歡和體貼入微的。1913年，貝爾-柯利出生於蘭開夏郡的伯恩利，在職業生涯中，他是一位商業畫家，為曼徹斯特、利物浦和倫敦的百貨商店設計宣傳廣告。在畫了四十年廣告後，他被裁員，因為手繪廣告開始顯得過時，廣告商堅持要將它們替換為彩色照片。

　　貝爾-柯利與妻子一起退居到牛津郡的鄉村地區——在那裡，他開始描繪駝峰般隆起的山嶽風景，享受創作非商業繪畫帶來的自由感。或許是對從事數十年的商業繪畫的一種反叛，他的風格變得越來越稚拙，直到他的繪畫具有了一個真正原始主義畫家作品的外觀。毫無疑問，他完全有能力畫出精確的現實主義場景，如果他想這麼做的話，但他更喜歡創作風格化的精彩圖像。在關於貓的畫作中，他在細節上筆法精微，對色彩的運用很節制。他的圖像不具備有些素樸畫家那種有時過分誇張的大膽和強烈的對比效果。他以溫柔細緻的手法創作貓的肖像，賦予它們微妙的視覺魅力，私人收藏家對它們趨之若鶩。

❧ 路易士・韋恩 ❧

　　路易士・韋恩是一個矛盾體。他技法嫻熟，只要願意，就能創作出一幅嚴肅的貓肖像，但是不得不說，他最具代表性的作品都是惡俗趣味的典型。儘管幽默的擬人化手法遭到權威藝術界的批評，但他的繪畫卻極受歡迎，原作頗具收藏價值。如今，他的水彩畫賣出了不尋常的高價。

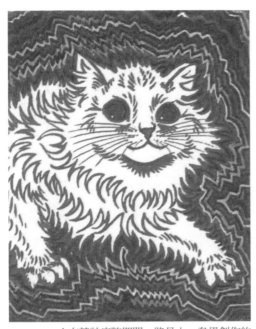

▲在精神病院期間，路易士·韋恩創作的一系列近乎抽象的、萬花筒式的貓的形象。

韋恩的個人生活很不幸。1860 年出生的他天生唇裂，直到十歲才被允許上學，但他經常蹺課，成天在街上遊蕩。後來，他上了藝術學校，成為一名藝術老師。他的一個妹妹被診斷為精神失常，被安置在一家精神病院裡。他與這個妹妹的家庭女教師結了婚，但妻子在幾年後死於癌症。

十九世紀八十年代，在妻子去世後，他放棄了早期的自然主義風格，開始將貓的形象擬人化。維多利亞時期多愁善感的人們非常喜愛他的新作。在接下來的三十年間，他繼續以這種手法作畫。儘管在事業上很成功，他卻總是經濟拮据，因為他輕易被插圖出版商盤剝，還投資了賠錢的買賣。

六十歲出頭的時候，韋恩開始精神失常。當其行為舉止變得過於古怪甚至狂暴時，他被關進一家精神病院的窮人病區。發現他身處困境後，其擁護者團結起來，給予了他支持。韋恩被轉入一家更舒適的精神病院，在那裡，他得以用生命最後的十五年來創作自己深愛的貓的形象。

這些晚期作品中，有一些幾乎是完全抽象的，包括充滿精微細節的爆發型圖案。有人說這些萬花筒式的貓的形象說明韋恩的精神病在日漸惡化，但它們的筆觸是如此精細，不可能是精神分裂導致的結果。相反，它們反映了一種對貓形象的癡迷演化而成的視覺極端。韋恩註定要在精神病院中與世隔絕，在創作中，他變得越來越狂熱地執迷於細節，其結果可以說是他最具獨創性的作品。

✢ 馬丁‧勒曼 ✢

1934 年生於倫敦的英國藝術家馬丁‧勒曼是一個畫貓專家，幾乎每一幅作品的主題都與貓相關。代理他作品的那家畫廊曾將他描述為「英國素樸藝術家中趣味最精緻的一位，但與許多所謂的素樸或原始主義畫家不同，他接受過全面的藝術訓練」。這當然是一種矛盾，因為任何受過正規訓練的藝術家都不能被稱為真正的素樸藝術家。以一種素樸風格作畫能夠使他的作品更加吸引人，但不能使他成為一個真正的素樸畫家。他最多只能被稱為一個假裝成局外人藝術家的職業藝術家。

勒曼先後在沃辛藝術學院和倫敦的中央藝術與設計學院接受訓練，接著在幾所藝術學院任教，其中包括著名的聖馬丁藝術學院。這使他成為一個拿全薪的職業藝術界人士。但是後來，在四十五歲的時候，他與安吉拉·卡特一起出版了《諧趣和古怪的貓》一書，並發現人們所熱愛的是那些圓得誇張、

▲《船長的貓》，馬丁·勒曼，木板油畫。

特別喜歡被抱著愛撫、幽默漫畫似的貓。他意識到這是一個成功之道,從此一往直前。在接下來的那些年,他出版了多達二十八本書,裡面全是他描繪貓的作品。他還舉辦了二十五場個人展覽,成為世界上最成功的、以仿素樸風格畫貓的藝術家之一。

與真正的素樸畫家所畫的貓不同,勒曼筆下的貓完全沒有僵硬刻板的感覺,牠們的輪廓在畫布上流動成優雅的曲線。這些作品傳達了一種手到擒來的風味,沒有讓人覺得是刻苦細緻的結果。對於有些收藏家來說,這一特徵使得勒曼的作品勝過真正的素樸畫家創作的那種不太靈動、更加笨拙的形象。對於其他人來說,這帶來了一種攝人的特質,流暢而富有韻律感,讓人感到些微的震撼。

✿ 沃倫・金布林 ✿

另一位仿素樸風格的畫家是 1935 年生於美國的沃倫・金布林,他創作的是高度風格化的貓的形象。同馬丁・勒曼一樣,他畫中的貓外表奇特,看上去像是一位真正無師自通的素樸畫家的作品,但事實上,也同勒曼一樣,金布林具有高度職業化的背景。身為一個住在佛蒙特州的藝術家,金布林收藏了很多帶有迷人的民間特色、與美國文化相關的物品,並以此聞名。他畢業於雪城大學,獲得了美術專業的學位,後來成為佛蒙特州卡斯爾頓州立學院的一位教授。

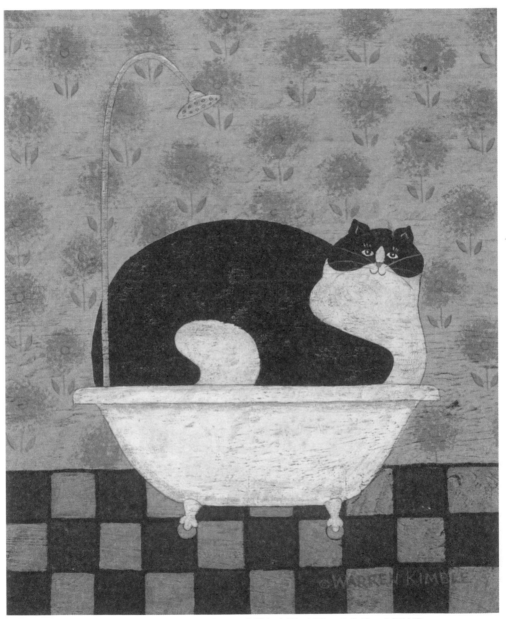

▲《熱呼呼的錫質浴缸裡的貓》，二十世紀晚期，沃倫・金布林，木板油畫。
典型的金布林作品，木紋質地賦予畫作一種仿舊的特色。

仿素樸風格以外，金布林的作品也被說成是「仿舊的」，因為他賦予了它們一種類似古董的表面質感，使它們看上去像是剛從閣樓角落裡發現的藝術品，已經躺在那裡多年無人問津，滿是灰塵。為造成這種印象，他經常在精挑細選的舊木料上作畫。據說，他曾在十八世紀的桌面和從舊櫃櫥上拆下的門板上作畫，為的是給自己的作品增添一種屬於特定歷史時期的紋理質感。這一技巧使他的繪畫具有更強烈的反現代效果，從而吸引了很多對怪異的當代藝術實驗感到厭倦的人。儘管知道金布林的作品是新近才完成的，但依然讓他們回味起以往的美好日子——那時生活沒這麼複雜，節奏沒這麼快，更加愜意、寧靜。

　　在一次採訪中，金布林被問到，作為一位著名的局外人藝術家，他的身分是否站得住腳：「藝術界似乎存在一種偏見，即認為民間藝術必須來自很久以前，比如說一百年前，要麼是由一個被稱為局外人藝術家的人創作完成的，這樣才算得上是真正的民間藝術。您覺得是這樣嗎？」他回答道：「反正這沒影響到我……我發現，美國的富人和窮人都能買得起我的畫，而且都很喜歡。他們不在意我是受過正規訓練的。」他的繪畫也許帶有一種人為造作的天真質樸，但廣受人們喜愛卻是一個不爭的事實。

❧ 伊登・博克斯 ❧

　　這位二十世紀的英國畫家總是在自己的作品中簽上「E・博克斯」這個

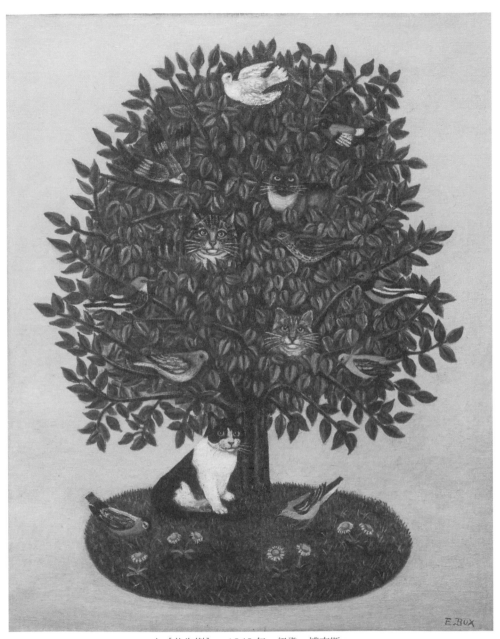

▲《共生樹》，1949 年，伊登 · 博克斯。

名字，但她的真名其實是伊登·佛萊明。她以迷人的小幅繪畫為人銘記，其中總有各式各樣的貓的形象。其個人經歷給她提供了有用的繪畫素材，她曾陪同身為礦物科技教授的丈夫前往四大洲進行研究工作。博克斯的繪畫通常會傳達某種道德訓誡。比如，在她最為人所知的作品《共生樹》中，貓和小鳥在枝葉間和樹下的草地上和平相處，共同生活。有些評論家認為，這幅畫是在以象徵的手法呼籲人類彼此之間要寬容。

第十一章

素樸原始主義繪畫中的貓

素樸藝術家的第二種類型是現代原始主義畫家。與素樸現實主義畫家不同，這類畫家並不力求畫面的精緻，也不細心周全地關注細節。相反，他們以粗糙的手法作畫，帶有一種孩子氣的誇張，對精確度毫不在意。要麼是沒有能力更好地掌握繪畫筆法，要麼根本沒興趣嘗試這麼做，他們呈現給我們的，是周遭那野性的、未被馴服的世界。在有些例子中，他們對世界的印象被人為地扭曲了，其效果或離奇有趣，或怪誕不經，都很吸引人。在這種情況下，他們的畫作贏得了人們的尊重，有一些成為嚴肅的收藏品。

❧ 梅琳達·K.霍爾 ❧

梅琳達·K.霍爾的出奇之處在於，她是一個受過正規訓練的畫家，卻堅持用一種粗糙的、孩子似的手法作畫。這使她成了一種稀有現象——一個仿素樸風格的原始主義畫家。多數仿素樸風格的畫家都樂於採用一種精心細緻的素樸現實主義風格，霍爾卻邁出了更為極端的一步，將她受過的正規訓練完全棄之不顧，投入地創作筆法粗枝大葉的圖像，儘管完全不具備精緻的特

徵，它們仍然擁有一種強大的力量。

霍爾 1950 年生於美國芝加哥，畢業於達拉斯的南衛理公會大學，獲得了工商管理學位，接著她在新墨西哥州立大學讀了兩年美術專業研究生。搬到聖塔菲後，她開始以一種抽象化的風格作畫，但後來轉向原始主義。身為

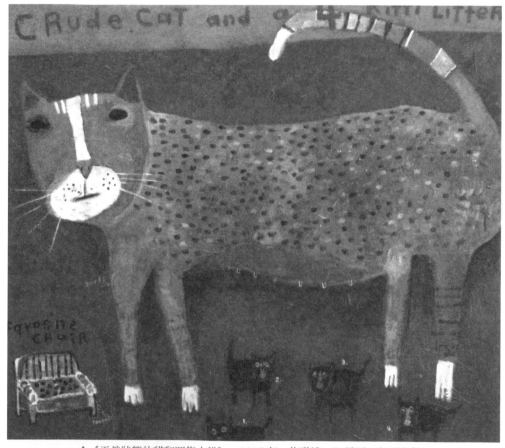

▲《天然狀態的貓和四隻小貓》，2012 年，梅琳達·K. 霍爾，布面油畫。
外表看似很粗糙，是一幅以仿原始主義風格創作的細緻畫作。

一個非常用心的寵物主人，她經常把貓作為描繪對象，也常常在畫面中加入文字。例如，在《天然狀態的貓和四隻小貓》中，她在一把黃色扶手椅的圖案上方寫上「最心愛的椅子」幾個字，強烈暗示了標題中提到的那隻「天然狀態的貓」把家裡的一把椅子據為己有。

霍爾說過：「我天生是一個有敘事傾向的畫家——用意象與文字、觀察與評論、幽默與歷史在畫布上講故事。這樣不受限制地從事繪畫對我來說很有吸引力……有人曾經問我，是誰同意讓我以這樣的方式作畫。我認為這個問題問得好，因為它暗示我的創作在某些方面違背了一個畫家必須遵循的某套規則。繪畫無關規則，相反，它是一個彰顯自由和創作自由的舞臺，不需要得到誰的許可……我喜歡將觀賞者拉進畫作的氛圍中，邀請他們停留片刻，在那裡發現作品更微妙的方面。」

❖ 斯科特・戴內爾 ❖

斯科特・戴內爾是一位來自加拿大無師自通的素樸原始主義畫家。儘管在多倫多學習過室內設計，他卻從未接受過任何正規的美術訓練，只當過幾年室內設計師就放棄了這一職業。1994 年，他開始以原始主義風格從事繪畫。與一些原始主義畫家不同，他總是將自己的貓置於一個特定的環境中。他的畫作《世界上最優秀的貓》表現了一隻貓勇敢地站在屋頂的瓦片上，而在另一幅畫中，一隻貓則坐在地上鮮豔的花朵中間。

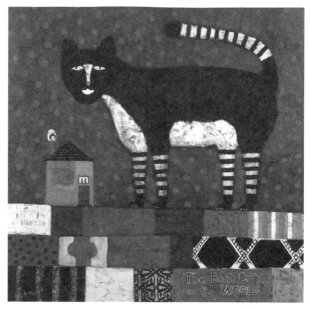

▲上《世界上最優秀的貓》,斯科特·戴內爾。一隻貓站在屋頂的瓦片上,視察牠在城市中的領地。
下 《花園貓》,斯科特·戴內爾。一隻灰白相間的鄉間貓在家附近的田野裡遊蕩。

談到這些背景環境，戴內爾說：「民間繪畫的藝術形式使我得以直接而簡單地表達自己感興趣的主題。在我的創作中，對特定地方的感知是一個占支配地位的主題，因為在很大程度上，在哪裡生活和怎樣生活，體現了我們到底是誰。由於現代社會缺乏歸屬感，以及我們所有人在新的全球經濟中所面臨的不確定性，讓人們確立一種對世界上特定地方的感知變得越來越重要。」

這些話清楚地表明，戴內爾是一個很有修養的、仿素樸風格的原始主義畫家，而不是一個真正的局外人藝術家。盡管如此，他的作品還是成功展示了這一繪畫流派粗獷而質樸的魅力。

✢ 莎莉・韋爾什曼 ✢

英國畫家莎莉・韋爾什曼在英格蘭南部的海濱城市布萊頓工作。她在回收的木料上作畫，畫上一隻貓或其他動物的特寫，筆法粗獷。原始粗糙的特徵賦予它們一種強大的視覺效應，而這正是其魅力的祕密。它們的魅力無可否認：2012 年，她的一件作品入選皇家藝術研究院的年度夏季展，開展不到幾小時就被售出。

用來繪畫的那種木頭的表面對韋爾什曼來說很重要：「我在街上撿回木料，也用布萊頓當地一個叫作『木頭店』的社區機構回收的木料：他們銷售

▲《橘黃色的貓》，2016 年，莎莉・韋爾什曼，回收木料上的丙烯畫。

各式各樣有趣的回收木料。這種木料已經很老舊了，但我把顏料磨進去，使它們看起來更加老舊。我在背景色下面塗上一層層顏料，再用砂紙打磨，好讓不同的顏色顯露出來。如果在木料上發現了洞眼或是有釘子凸出來，我就喜歡把它們變成整體設計的一部分。」

　　韋爾什曼在家裡工作，而她的挪威森林貓羅德蒙德在旁邊看著。在她養的其他貓中，有一隻名叫哈蒂，又聾又瞎，被韋爾什曼收養後活到了十五歲。這件事很能說明她的性格。她與其他人一同在布萊頓博物館的藝術小組活動，服務對象是游離在社會邊緣的藝術家，即那些有學習障礙或精神問題的人。

　　雖然韋爾什曼沒有受過成為一名畫家的專業訓練，但她擁有陶瓷工藝方面的學位。在德國的一家陶藝工作室工作的時候，她開始在從街上撿回來的木頭上繪畫。她用到了製作陶器的工具——「海綿和打磨工具，砂紙和蠟，也包括一些氧化物」。這些顯然都對作品完成後那種恰到好處的粗糙感產生了影響。她還採用了一種有趣的技巧來增強作品中的原始主義特徵：用左手繪畫，雖然她不是一個左撇子。毫無疑問，她覺得透過避免採用更加複雜的技巧，能夠創作出直截了當、引人入勝的作品：「我認為局外人藝術傳達了與創作者及其生活相關的一些趣事，在一個較為訓練有素的畫家的創作中，是難以體會到的。」

　　在作品展出中，韋爾什曼用過幾個不同的名字。最初，她給自己取了一個匪夷所思的名字，奧斯維德・弗拉姆普，聽上去就像是為了與她筆下那些

以原始主義風格畫成的貓那不可思議的體形相匹配。後來,她又改用了莎莉·沃爾夫這個名字,最後才開始用真名。

❧ 米洛珂 · 真知子 [18] ❧

最後要講的是日本一位年輕的現代原始主義畫家,她專注於珍禽異獸,偶爾也為自己的寵物貓創作一幅畫。米洛珂·真知子 1981 年生於大阪,2004 年開始從事繪畫,現居東京。她創造了一種複雜而精緻的兒童美術形式,充分運用豔麗的三原色和極度誇張的形狀。對兒童美術的興趣促使她舉辦兒童工作坊,引導孩子們大膽探索令人興奮的色彩和形狀。

真知子的繪畫刻意避免了素樸現實主義畫家那種一絲不苟的精確性,其直截了當、充滿自信的自由運筆使得她的繪畫與典型的局外人藝術判然有別。事實上,她在京都精華大學和梅田藝術學校完成了美術方面的訓練,這或許解釋了為什麼她是透過色彩的筆觸來確定輪廓的形狀,而不是透過線條。因此,她筆下原始主義風格的圖像是仿素樸風格的——一個精心考慮後做出的選擇,而非體現一個真正的局外人藝術家所無法避免的局限性。

18　原文為「Miroco Machiko」,實際上這只是她的筆名。

▲《兩隻小貓和牠們的媽媽》，米洛珂‧真知子。

❧ 兒童藝術 ❧

　　如果不提到兒童藝術就結束這一章，那會是掛一漏萬的做法。在關於貓的素樸原始主義繪畫中，兒童創作是最常見的一種表達。動手技巧的欠缺也許局限了孩子的創作，但他們對視覺探索有一種直覺的把握。正如保羅・克利曾經說過的，他們喜歡「帶著一根線條去散步」，隨意佈置形狀和色彩，畫出簡單的形象，構想出他們周遭世界井然有序的圖景。兒童藝術的奇特之處在於其獨創性，以及它在全世界都以大致相同的形式得以呈現的事實。

▲一隻等著被餵食的貓，出自一位十歲男孩之手。

第十二章

部落藝術中的貓

　　在部落藝術中，家貓沒有受到青睞。之所以如此，原因很簡單：只有當小型的人類社群發展成擁有大量食物儲備的複雜社會，用於控制鼠害的家貓之重要性才會真正顯現出來。最早的家貓從根本上說是一種城市動物，在古埃及、古希臘和古羅馬這些古代文明中廣受歡迎，因此，我們幾乎不能指望小型部落社會的藝術家會把家貓囊括進他們描繪的眾多動物形象中。

❖ 帕拉卡斯文化 ❖

　　因此，當貓的形象反覆出現在一個南美早期文化的藝術中時，的確有點令人吃驚。西元前 800 年到西元前 100 年間，在安第斯山脈的臨海一側，帕拉卡斯人的文化繁榮興盛，這個地區位於今天的秘魯南部。二十世紀二十年代，此地出土了一處帕拉卡斯人的墓葬群，每一具屍體上都裹著很多層精美的織物。這些編織而成的蓋毯上布滿了奇怪的圖案，包括很多貓。牠們顯然都不是野貓，因為在一例中，一個人類的左胳膊下摟著一隻貓，伸著一條長長的舌頭。

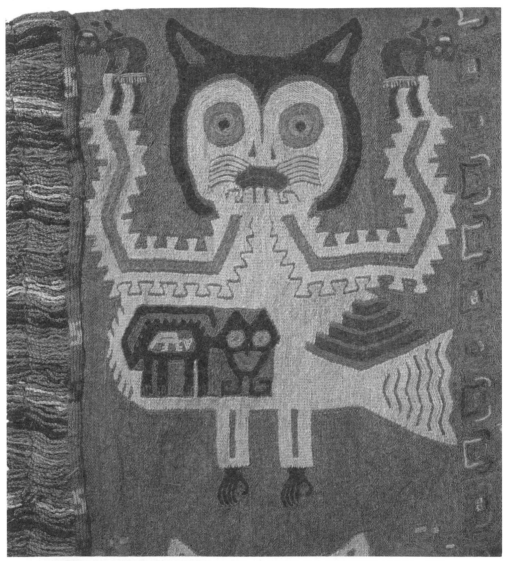

▲貓形怪物，一件帕拉卡斯織物上的細節，約西元前 300 年至西元前 100 年，秘魯。

這個人類形象舉起的右臂上有一個奇怪的生物，看上去像是某種神話中長著貓頭的蛇，蛇的尾巴消失在這個人的嘴巴里。這種長著貓頭的蛇不是帕拉卡斯人特有的。在美洲大陸更往北的地區，一個更早期的文化中就出現了這種意象——在這一文化中，這條長著貓頭的蛇代表大地、混亂和黑暗。這條神聖的大蛇一直在與鳥人對抗，後者是一個代表天空、秩序和光明的神祇。人們被告知，如果他們耕耘土地，就是在掌管大地，改善其混亂無序的狀態。作為一個敦促人們努力耕作的宗教手段，這個觀念顯然有助於統治者對社會實行控制。如果這一信仰被傳播到南美的帕拉卡斯文化，那麼它或許對解釋那個站立著，胳膊底下夾一隻貓的神祕人物形象有幫助。如果這個形象代表的是鳥人，那麼我們就可以理解，為什麼那條長著貓頭的蛇正在被他吞食下去，消失在嘴裡，而不是從他嘴裡冒出來。

▲一件用美洲駝或羊駝的毛製成的帕拉卡斯織物，約西元前 300 年至西元前 100 年，秘魯。

由此可說，這一構圖代表的是天空制伏大地，獲得了勝利。如果這是正確的解釋，那麼以下事實就有些好笑：那個代表天空的神祇居然有一隻寵物貓。這引發了一個問題：牠是哪一種寵物貓？牠不可能是歐洲探險者從埃及帶來的、被馴化了的家貓，因為還需幾百年，他們才會到達南美大陸。相反，牠肯定是棲居在地球上這一區域的那些小型貓科動物中的一種。有幾種可供選擇。我們知道，在一些前哥倫布時期[19]的部落中，美洲山貓被當作寵物餵養——這是一種體態優雅，長著棕色皮毛，身體纖長的小型貓科動物，牠是最可能的候選者。而且，這個帕拉卡斯人物形象在胳膊底下摟著的那隻貓，碰巧也是身體纖長，長著一身淺棕色的皮毛。

帕拉卡斯人編織帶圖案的蓋毯的手藝十分精湛。它們現存幾百件，是在西元前 300 年到西元前 100 年之間製作的。有一件織物上出現了一個貓形怪物，牠後腿直立地站著，前腿舉過頭頂。儘管長著一條三角形的尾巴——屬於一條魚或是一隻鳥——牠的頭卻絲毫不差的是一隻貓的樣子，有著長長的鬍鬚和短而尖的耳朵。可以看到，牠身體裡還懷著一隻黑色小貓。這隻黑色小貓的貓科特徵也很明顯：一條長尾巴朝上捲曲起來，立在身體上方，背部拱起，毛髮直豎，好像看見了什麼東西，讓牠生氣地發出威脅的嘶嘶聲。

這個貓形怪物的另一個有趣細節表現在牠的前爪上，兩隻舉起的前爪都抓著一隻極小的黑貓，而每一隻小黑貓舉起的前爪裡也抓著什麼，但是很難辨認。毫無疑問，這個複雜的形象表現的是某種部落神話或傳說。無論這神

19 廣義上指美洲本土文化在受到歐洲殖民者影響前的所有歷史時期，包括史前時期；狹義上則指
1492 年哥倫布到達美洲大陸之前的時期。

話或傳說可能是什麼，無可否認，本質上都是關於貓的。

　　這種大貓和小貓形象的結合也出現在另一件帕拉卡斯人編織的蓋毯上：
較大的那一隻貓再次被表現為白色，較小的那一隻則像上例中一樣，被表現
為黑色。兩者都弓著背，尾巴朝上捲曲，立在身體上方。還有一件蓋毯的邊
緣處有八隻與眾不同、特別怪異的貓，牠們長著黑色的大耳朵，帶藍圈的眼
睛，一大把突出的鬍鬚，滿嘴細細的小牙齒，背部弓起，尾巴粗大，身體上

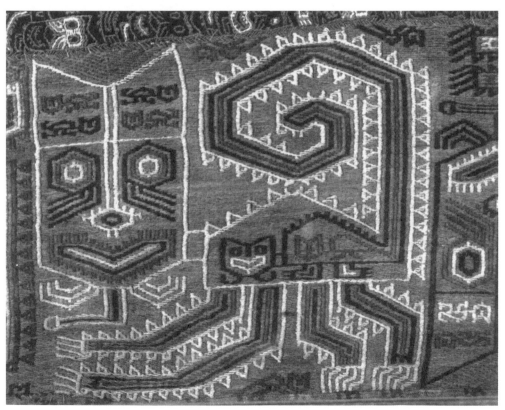

▲一件帕拉卡斯織物上的一隻白貓（局部），牠的身體裡懷著一隻小黑貓。

的皮毛呈兩種顏色，而腿上的皮毛呈帶狀，腳上的爪子長長的，且每隻腳上都有一張臉。最奇怪的是，沿著牠們的背部和尾巴，排列著五個獵取來的人頭。

❖ 納斯卡文化 ❖

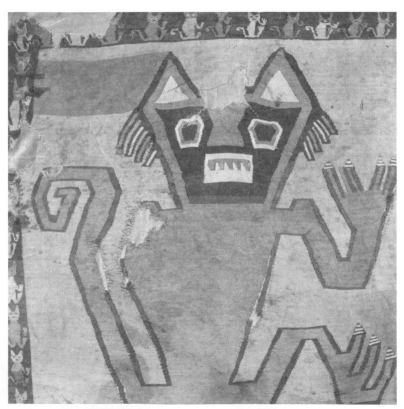

▲一件納斯卡織物上的貓形怪物，約二世紀至三世紀，秘魯。

帕拉卡斯文化最終與來自秘魯北部的托帕拉文化結合在一起，發展成納斯卡文化，其興盛期為西元前 100 年至西元 800 年。納斯卡人以「納斯卡線條」聞名於世：在廣闊的平原上鑲刻而成的巨大圖案，只有當乘坐某種飛行工具飛過它們上空時才能看見（當然，也可以說天國的神祇能看見）。但納斯卡人也承續了帕拉卡斯人的編織傳統，在他們的一件織物上，有一個極其有趣的貓形怪物。牠長著尖尖的耳朵，正用一隻前爪做出一個奇怪的手勢——這隻前爪被向上舉起，四個趾頭兩兩分開，形成一個 V 字形。這碰巧是由於「星際迷航」系列中的史巴克先生而變得廣為人知的一個手勢，他是一個長著尖耳朵的瓦肯星人。對於這個巧合，隨便你怎麼想。

❖ 奇穆文化 [20] ❖

　　在前哥倫布時代的部落藝術中，出現貓的形象是一個延續了很多個世紀的特點。奇穆人生活在通往北納斯卡地區的海岸線上，幾個世紀後在那裡繁榮興盛。同樣，他們的織物設計中也有尾巴朝上捲曲的貓的形象。例如，1470 年至 1532 年之間，他們製作了一件令人驚嘆的長及膝蓋、有羽毛裝飾的寬鬆上衣，上面的圖案有幾隻張開嘴巴的小黑貓。多達幾千片染了色的小羽毛被仔細縫到布上，完全覆蓋了衣服的表面，下面的布一丁點都沒露出來。

20　古代奇穆王國位於今天的秘魯境內，900 年左右時興起，1470 年左右被印加帝國征服。

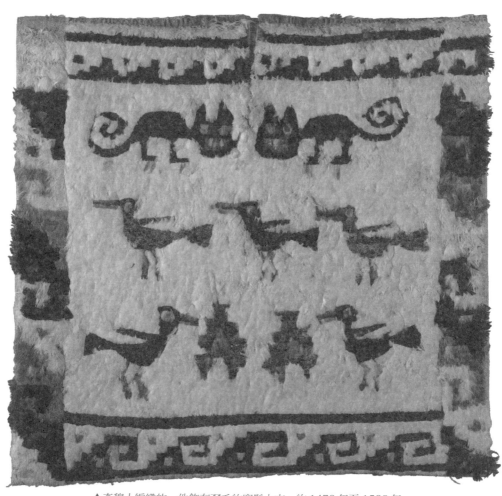

▲奇穆人編織的一件飾有羽毛的寬鬆上衣，約 1470 年至 1532 年。

使這件衣服非同凡響的是，這些羽毛已被確認來自多種珍禽鳥類，包括金剛鸚鵡、鸚鵡、唐納雀、傘鳥和犀鳥。這些鳥類生活在安第斯山脈另一側的熱帶森林裡，一定是在那裡，牠們的羽毛被收集起來，然後越過安第斯山脈險惡的高峰，被運到了位於今天秘魯的海岸地帶。

✧ 錢凱文化[21] ✧

大約在同一時期，錢凱人居住在奇穆人聚居地以南的海岸地帶。他們在織物上同樣也有尾巴緊緊捲曲起來的小貓形象。顯然，沿著今天秘魯的海岸地帶，貓的形象被廣泛運用。

這些古老的秘魯文化令人驚嘆之處在於，經歷了如此漫長的時間，它們精美的織物依然保存完好。很多織物的色彩幾乎鮮豔如初，這要歸功於他們的墓葬結構和不同尋常的氣候條件。

21　錢凱文化活躍於約 1000 年到 1470 年間，位於今天秘魯境內的中部海岸地區，後被印加帝國征服。

❧ 庫那族文化 ❧

　　巴拿馬的庫那族是目前地球上僅存的部落社會之一，他們的文化獨立性、社會風俗、超自然信仰，以及最根本的——藝術傳統都保留至今。很多世紀以來，他們抵制住了外界試圖使其生活變得現代化的各種嘗試，懷著決絕之心將自己隔絕起來。從歷史上來說，他們是加勒比人的後裔——加勒比人是加勒比海這一名稱的緣起。除了非洲的俾格米人，他們是地球上身材最矮小的人類，平均身高不足一百五公分。他們的祖先生活在今天中美洲國家巴拿馬所在的陸地上，但在十九世紀中期，他們退居到緊挨這片陸地北部海岸線的群島區域，該區域共有三百六十五座小珊瑚島。在這些小島中，他們只佔據了其中的三十六座，但他們認為整個群島區域，以及附近大陸上的海岸地帶全是他們部族的領地，他們希望在此地遵循古老的傳統生活，不受外界打擾。

　　二十世紀二十年代，巴拿馬政府決定「歸化」庫那人，派遣員警前往這些島嶼，向他們推行一種更加現代化的生活方式。他們被告知不要再穿傳統服裝和佩戴傳統飾物，以便融入巴拿馬社會，成為國家公民。儘管庫那人通常是一個特別愛好和平的部族，但他們對這種做法的反應卻是殺死入侵者。巴拿馬政府明智地與庫那人簽署了一項協定，同意給予後者實行地方自治的權利，才避免了一場流血衝突。從理論上講，庫那人是巴拿馬共和國的公民，擁有投票權，但在實踐上，他們保留了所有自己部落的法規和習俗，而且不納稅。這種情況持續至今。

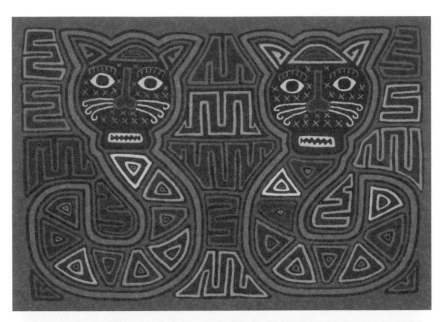

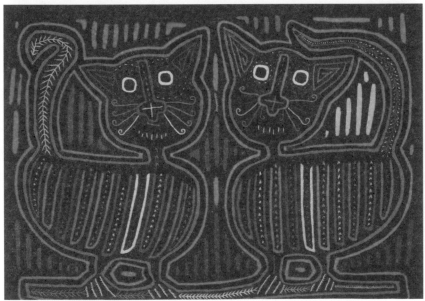

▲上 一件庫那人的莫拉，圖案為兩條長著貓頭的蛇。巴拿馬，二十世紀。
下 一件庫那人的莫拉，圖案為兩隻圓滾滾的、有兩隻腳的貓。巴拿馬，二十世紀。

庫那族的男人平日只穿灰褐色、適合工作的服裝，但在特殊場合，他們中的重要人物會繫上領帶，戴上歐式的帽子，以顯示其高貴身分。相反，庫那族的婦女則每天都穿著全套的傳統服裝。女性服裝中，最重要的元素出現在她們的襯衫上。襯衫的胸部有一個被稱作「莫拉」的矩形裝飾圖案。事實上，一件襯衫上總有一對這樣的圖案，一個在胸部，一個在背部。這一對圖案通常彼此相似，或表現同一主題的兩個不同場景。

　　近年來，莫拉這些充滿想像力的藝術特質在國際上引起了重要反響。它們更像是原創性的繪畫，而不僅是服裝上的裝飾。它們的製作過程很費功夫，也很耗時，運用到了相當的技巧。製作這些圖案的技巧是反面嵌花，需要好幾個星期的專注縫紉才能完成。兩到五層布片被一層層地疊加起來，割出孔洞、狹縫和各種形狀，使下面那些布片的顏色顯露出來。

　　莫拉上出現了多種多樣的動物形象，貓是其中一種。這些貓的形象非同一般，因為牠們的部分特徵與很多世紀前的織物上一些貓的特徵非常類似。比如，納斯卡人、奇穆人和錢凱人設計的貓都有一條螺旋狀、緊緊捲曲起來的尾巴，但沒有一隻真貓會長這樣的尾巴。這種螺旋狀的尾巴是前哥倫布時代織物設計者的一個發明，然而，同樣形狀的尾巴也出現在庫那人在二十世紀製作的一些莫拉上，二者的時間跨度有五百年到一千七百年。更加出奇的是，庫那人的有些莫拉表現了兩條長著貓頭的蛇，這個傳奇形象是兩千多年前帕拉卡斯人的神話中一個重要的構成元素。

　　庫那族織物設計的一個奇怪特徵是，它們的圖案都表現了一種狂野不羈

的想像力，但在技術上又完全遵循傳統。一件莫拉總是很容易就能被認定，從來不會與任何其他藝術形式混淆起來，但是，就一個部落社會的藝術品而言，庫那族女性藝術家的創作手法是極不尋常的　　她們自由編排自己熟悉的主題，以各種令人驚異的方式將其呈現出來。

例如，在一件莫拉上，兩個動物被表現為長著鳥形的身體，只有兩隻腳，卻長著貓的頭和尾巴。將不同的身體部位結合起來，以創造出假想的怪獸形象，這是庫那族婦女在設計中常用的一種方法，其目的是使她們的設計更加出人意料，更加搶眼。

庫那族的莫拉還有另一個怪異之處，那就是當設計者要暗示某一個動物很重要時，她們會借用同族男子所穿的服裝中那些展現高貴身分的細節。比如，她會給牠繫上一條領帶。一件莫拉上有三隻家貓——應該是某個人深愛的寵物——每隻都戴著一個漂亮的蝴蝶領結。從表面上看，這似乎是一種擬人化的做法，設計者把這些貓精心打扮了一番。但實際上並非如此，這是一種透過採用表現高貴身分的元素來實現象徵化的做法，沒有任何暗示說明這些貓在現實生活中會戴著蝴蝶領結。在另一件莫拉上，一條地位重要的魚也被表現為戴著蝴蝶領結，在現實生活中，這是永遠不可能的。

第十三章
東方藝術中的貓

從很早期起，家貓在亞洲和遠東地區就很常見。牠們很幸運，沒有像歐洲的家貓那樣遭到長期迫害。在印度、朝鮮、中國、日本，以及其他東方地區的藝術中，牠們頻繁出現。從風格上講，這些貓的形象與西方貓非常不同：線條、形狀和細節更加精微細緻，不如後者那麼大膽，一眼就能被確認是來自古老東方的繪畫傳統。

✤ 印度 ✤

在十八世紀，印度出現了一部令人驚嘆的圖冊，裡面別出心裁的圖畫是參考十三和十四世紀的作品創作而成的。一幅異乎尋常描繪貓的畫作就出現在其中。這就是為人所知的《歷代奇跡錄》，現藏於蘇格蘭的聖安德魯斯大學。它由裝訂在一起的兩部分組成，第一部分是十四世紀的埃及神學家穆罕默德·達米利所著的《動物生活》的節選——這本書搜羅來自多位作者的素材，講述了《古蘭經》中提到的不同種類的動物，有些是想像出來的奇幻動物，其他則可以被清楚地辨認出來，比如貓。第二部分由帶插圖的段落構成，

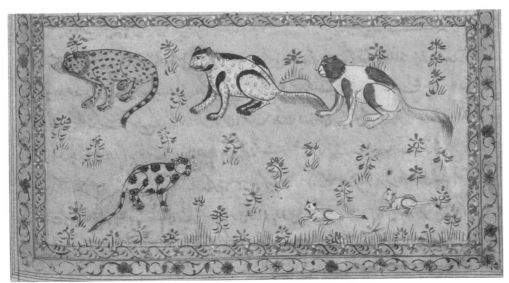

▲早期貓的形象，收錄於《歷代奇跡錄》，藝術家急切地想要展示貓的各種斑紋，
牠們早在十四世紀就已存在。十八世紀。

充滿神話中的奇異動物，摘錄自十三世紀作家扎卡利亞‧卡茲維尼[22] 所著的
《七大洋的奇跡》。卡茲維尼是一位波斯醫生和偉大的旅行者，於 1283 年
去世。這部集結而成的書籍體現了一種嘗試，即對當時所有與生物有關的知
識進行總結。雖然在印度成書，它卻是波斯文的，由阿拉伯文轉譯而來，這
令人困惑。然而，這部書的重要之處在於其引人注目的插圖。

有一幅畫作展現了一隻小斑點的貓、一隻黑白花貓、一隻灰白相間的貓，
以及一隻大斑點的貓。此外，還有兩隻特別小的、灰白相間的貓，可能被特
意表現為小奶貓。那隻身上有小斑點、尾巴上有條紋的，也許是一隻條紋不

22　Zakariya al-Qazwini（1203-1283），一位波斯醫生、作家，也是星象學家和地理學家。

連續的鯖魚虎斑貓。黑白花貓的身上同樣有淺淺的斑點,暗示牠有部分鯖魚
虎斑貓的血統。那隻身上有大斑點的貓則令人困惑,容易讓人覺得這是一隻
野貓,而不是家貓。

　　然而,在一幅早期的印度微型畫[23]中,一位公主與她的一隻寵物貓在一
起,說明在那時的亞洲,寵物貓的花紋經常就是這樣的。看起來,透過悉心
繁育,身上殘留色塊的白貓是可以被培育出來的——這些色塊看上去就像很
大的斑點。莫臥兒王朝時期(1526-1857),微型畫變得極受歡迎,被大量
製作。在這些細節繁複、色彩豔麗的作品中,寵物貓確實時有出現,但絕不
常見。一幅 1630 年繪製的作品中,一黑一白兩隻貓在一個戶外宴席旁邊流
連,顯然希望有人餵給牠們一些食物。牠們都戴著項圈,明顯不是地位卑賤、
用來捕鼠的貓,而是被人接納的同伴——儘管在這一特殊場合下,人們可能
還沒有想到要讓牠們加入宴樂。

　　一幅 1750 年繪製的作品描繪了一場家庭內的騷亂:一隻寵物貓在攻擊
一隻寵物鸚鵡。貓跳起來,咬住了受驚嚇的鳥兒,一個年輕女人設法抓住貓
的後腿,試圖控制住牠。而另一個女人採取了更嚴厲的做法,右手揮舞著一
根細棍子或手杖,朝這兩隻爭鬥的寵物走去。儘管我們很難看出她怎麼才能
在打那隻貓的同時,不殃及那隻鳥。

　　一幅作於 1770 年的莫臥兒王朝較晚期的作品表現了另一個戲劇化的場

23　原文為「Indian miniature」,指細節精緻的小幅畫作,歷史上通常被用作為書籍插圖。

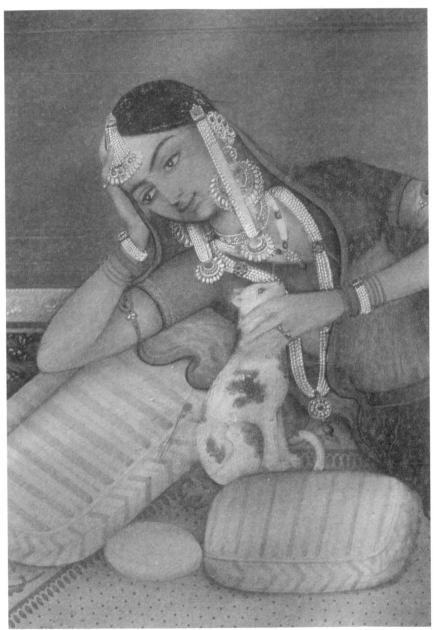

▲一位斜躺著的公主在撫摸她的寵物貓的脖子，她臉上的表情像是在做夢，充滿了渴望。十四世紀。

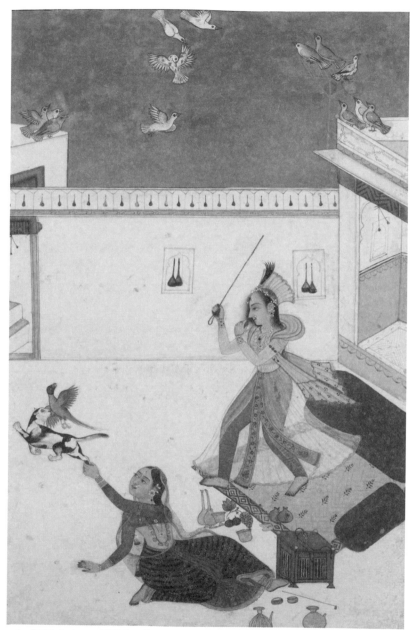

▲《兩位女士、一隻貓和一隻鸚鵡》（局部），1750 年，微型畫，莫臥兒王朝。

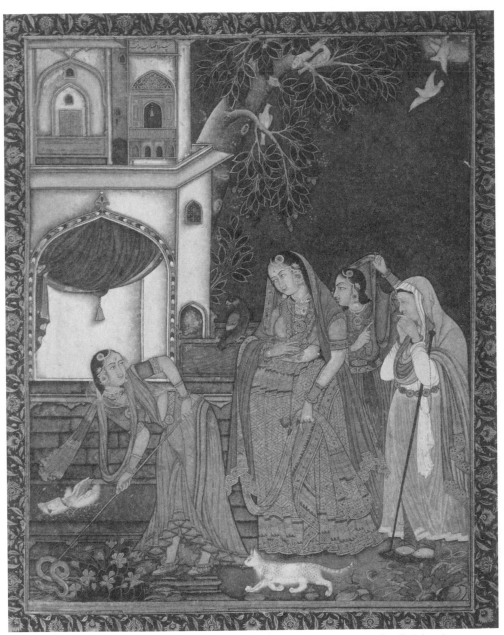

▲一個年輕女人殺死了一條蛇，這家人的貓高興地朝這條蛇跑去。微型畫，莫臥兒王朝。

面。這一次，一個年輕女人在保護三位年紀稍長的女人，身手敏捷地用尖利的棍子刺穿一條毒蛇的頭。這條蛇冒險潛入房子，想捉那隻備受嬌寵的寵物飽餐一頓，但年輕女人行動迅速，將牠挫敗，這顯然讓家裡的貓很歡喜──牠正衝向那條被殺死的蛇，盼望著享用一頓飽餐。

十九世紀時，印度興起了一種新的繪畫風格，被稱為迦梨戈特畫派，其形象要比莫臥兒王朝的微型畫上那些受歡迎的形象更加簡單、也更加大膽。這一風格的繪畫集中在西孟加拉邦，具體說，集中在迦梨戈特的迦梨女神廟的周邊地區。英國人在加爾各答開辦了一所藝術學校，吸引了一些鄉村地區的卷軸畫家──他們將自己遵循的創作傳統與新近的西方教育影響結合在一起。

這種新的繪畫風格變得越來越受人歡迎，很快被確立為一個獨立的繪畫流派。這一派別描繪貓的作品具有極其鮮明的特色，一眼就能被認出來。縱觀整部藝術史，沒有任何貓的形象與迦梨戈特畫派這些奇特的貓類似。一隻貓的嘴裡咬著一隻巨大的蝦，另一隻貓抓著一隻鸚鵡，還有一隻貓咬著一條魚。這些貓長著黑白相間或棕白相間的皮毛，還有毛髮濃密的大尾巴。牠們的形象佔據了畫面上所有可利用的空間。在莫臥兒王朝時期較早的微型畫中，貓的形象只是整個構圖中很小的一部分，然而在這裡，牠們卻完全主導了構圖。畫面中沒有別的，背景一片空白。

▲迦梨戈特畫派的一幅作品，一隻貓嘴裡咬著一條魚。十九世紀，孟加拉。

暹羅

　　在貓的世界中，由於是如今被稱作暹羅貓的那一品種的故鄉，暹羅（今泰國）因而變得有名。在 1350 年至 1767 年的某個時期（也許是十六世紀五十年代），一本題為「貓之詩」的書籍被編撰完成，帶有描繪那時已知的所有家貓品種的插圖。共有二十三種，十七種給人帶來好運，六種給人帶來厄運。這些早期品種中，只有五種存活至今。

　　我們現在所知的暹羅貓最初被稱作「月亮鑽石」。在西方人眼中，牠們曾是一種最讓人過目難忘的貓，在很長時間內，歐洲的繁育者對其一無所知。這種貓長著藍眼睛，四肢是深色的，身材纖長，稜角分明。與毛蓬蓬、圓滾滾的波斯貓相比，牠們看上去瘦削得讓人難受。然而，牠們又具有一種異乎尋常的、幾乎與犬類似的性情，對某些愛貓人士具有強烈的吸引力。在泰國，牠們與皇室聯繫在一起，有時被稱作「皇宮貓」或「皇家暹羅貓」。

　　最早到達歐洲的那些暹羅貓長著狹長的上吊眼和彎曲打結的尾巴，但很快這兩個體徵就在繁育過程中消失了。該品種的奇特之處在於，牠們四肢、頭部、耳朵和尾巴處毛髮的深色是身體降溫造成的。剛出生的奶貓帶著來自母貓子宮的餘熱，暖呼呼，全身都是淺色的。隨著牠們長大，暖熱的身體部位保持著淺色，而較冷的四肢、頭部、耳朵和尾巴則變得顏色較深。如果一個部位保持溫暖（比如一條腿因受傷而被纏上繃帶），那麼這一部位的毛髮顏色就不會變深。這一奇怪的特徵是這個品種所獨有的。如今，在專業養貓人士的世界裡，暹羅貓是一種繁育很成功的純種貓，在世界各地都能看到。

朝鮮

　　十八世紀，在朝鮮王朝（1392-1897）創作絲綢卷軸畫的畫家當中，貓是一個廣受歡迎的主題。這些畫家中，最著名的是卞相璧。他對貓是如此喜愛，以至於被人們取了一個綽號，「卞小貓（Pyon the Cat）」。其最優秀表現貓的畫作《貓雀圖》也顯示了他對鳥類行為的瞭解。兩隻貓中有一隻較小，因此應該是較為缺乏經驗的那一隻──牠正爬上一棵樹，徒勞地試圖捕獲一隻麻雀。這隻麻雀和牠的同伴沒有驚恐地飛走，而是集合起來騷擾這隻貓。

　　當一個掠食者在光天化日下堂而皇之地出現時，鳥兒會表現出這種集體騷擾的行為。這是一種特別的炫耀。牠們聚集在一起，扇動翅膀，盡量大聲地叫著。然後，牠們中最勇敢的會開始俯衝，攻擊掠食者，甚至在飛過時用喙啄對方。當鳥兒們發現一個掠食者，比如貓頭鷹，在大白天在樹上休息時，牠們最有可能做出這種反應。

　　然而，正如卞相璧的畫中所發生的那樣，一隻貓也能導致同樣的反應。這位畫家描繪了六隻歇在樹上的麻雀，就停在爬樹的那隻貓上方。其中三隻頭向後仰，翅膀垂了下來──這是要發動騷擾的鳥兒會表現出的一種姿態。牠們發出的叫聲嚇到了那隻年幼的長著條紋狀皮毛的鯖魚虎斑貓。牠轉過身，向下望著地上那隻較大的黑白花貓，彷彿在問：「現在我該怎麼辦？」

▲《貓雀圖》，約 1750 年，卞相璧，絲綢卷軸畫。

❦ 中國 ❦

　　在十二世紀，歐洲動物寓言集中的貓還被粗略地畫成千篇一律的漫畫形象時，中國藝術家筆下的貓已經得到了微妙細緻、技法純熟的處理。在十世紀至十三世紀的宋代，中國畫的技巧已經發展了千年之久，達到一個畫面細節複雜且精緻的階段。來自十二世紀的一個典型例子中，兩個孩子在一個花園中玩耍，望著一隻短尾巴的黑白小花貓。這條尾巴很重要，因為牠還沒有完全演變成短尾貓那樣的尾巴。宋代，從中國出口到日本的那些貓就長著這樣一條扭曲的短尾巴，而日本短尾貓這一品種就是從這些貓繁育而來。

　　其他描繪貓的繪畫也展示了這種剪短的尾巴，顯然，在早期中國貓的繁育者中，這是一種流行做法，並最終促使短尾貓這一品種的出現。以上那幅畫同時揭示了貓不但可以到處跑，用來控制鼠害，還能被養在家裡，選擇性地繁育出某些特定的體徵。在繪畫中出現時，這些早期的貓全都被表現為置身於優裕舒適的環境中，正在花園裡玩耍，或是被主人愛撫著。

　　十世紀的南唐畫家周文矩[24]描繪了一隻備受嬌寵的貓與牠的女主人一起放鬆休息。在這個美好寧靜的場景中，仕女在花園裡看書，貓則安靜地躺在她腳下。這隻長毛白貓的頭頂上有一塊醒目的黑色毛髮，黑尾巴毛蓬蓬的。在這幅畫中，貓的尾巴沒有被剪短，因此，將貓尾巴剪短的流行做法顯然並沒有被用在所有貓身上。這隻貓看上去被餵養得異常好，乃至超重。牠顯然

24　在英文原書中，作者莫里斯將周文矩誤作宋代畫家。編者在改正畫家所屬朝代的同時，保留了原文的其餘觀點和邏輯。

▲《冬日嬰戲圖》，宋代，絹本設色。從很早期起，中國的卷軸畫就展示了精緻的繪畫技巧。

▲《仕女圖》，五代南唐，周文矩，絹本設色。

▲《仕女圖》，清康熙年間，張震，絹本設色。

得到了充滿愛意的照料，甚至被照料得過分了。

　　與貓之間的這種愉快關係持續了好幾百年。在十八世紀早期，宮廷畫家張震創作的《仕女圖》描繪了一個迷人的場景，展現一隻薑黃色的小貓正被牠的女主人輕輕愛撫著，一隻大一些的白貓則從花園裡嫉妒地望著這一幕。薑黃色小貓扭過頭望著那隻白貓，臉上的神情暗示牠在擔心自己將不得不付出代價，因為牠獨佔了充滿愛心女主人的全部關愛。

　　在現代中國，徐悲鴻是最著名的畫家之一。他運筆大膽而隨意，賦予其作品一種新鮮感和即時感，使它們一眼就能被認出來。這種創作受到了源自西方的影響：1919 年，他曾經在巴黎國立藝術學校學習，目睹了印象派和後印象派在歐洲藝術界掀起的革命。然而，他並不擁護先鋒派最前衛的發展，認為畢卡索和馬蒂斯的藝術是一種退化。對他來說，藝術的職責是在畫面上捕捉到自然。

　　徐悲鴻於 1927 年回到中國，參與到海外巡展的組織工作中。隨著 1949 年中華人民共和國的成立，他在中國藝術界取得了權威的地位，成為中央美術學院院長，並繼續在國際上展出作品。

　　動物是徐悲鴻最喜歡的一個主題。在其多幅作品中，他養的一隻黑白花貓身處許多不同的場景——爬樹，坐在岩石上，捕獵或是休息。他總能精確地捕捉到這隻貓正確的身體姿態和頭部的偏斜角度。

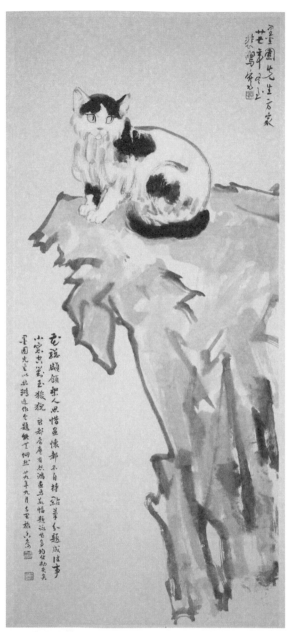

▲《貓石圖》，二十世紀上半葉，徐悲鴻，紙本水墨。

❧ 日本 ❧

六世紀中期，家貓從中國輸入日本，但是直到十一世紀初，才有了關於牠們的細緻記載。那時，正值年輕且受人愛戴的一條天皇在位，中國的一個外交使團帶來了五隻短尾貓，作為送給日本皇室的特殊禮物。天皇將牠們安置在京都的宮殿裡，成為一個熱忱的愛貓人士。他養的一隻母貓被授予內廷首席侍女的官職稱號，地位頗高。這些貓都戴著絲綢製的項圈和牽繩，過著奢侈的生活。

自此以後，貓一直都是日本貴族珍愛的寵物。人們被禁止放任貓亂跑，直到 1602 年一項皇家法令發布後，牠們才被允許自由行動。這麼做有一個很實際的原因：老鼠正在給絲綢業造成重大破壞，也禍害了穀物倉庫。針對這個問題，必須採取一些措施，而讓貓來捕鼠就是一個解決之道。法律禁止私人擁有貓，而那些備受嬌寵的短尾貓突然間發現自己過起了流浪生活，為了生存，被迫開始捕獵。

隨著時間過去，牠們的數量變得越來越多，再次被接納為家庭伴侶，但是這一次，牠們不再屬於上層階級，而是普通大眾的寵物。一個世紀之後的1702 年，一位外國旅行者在一本介紹日本的書籍中寫道：「只有一種貓被人們餵養著。牠們身上長著大塊黃色、黑色和白色的皮毛，短短的尾巴看上去像是被折斷了。牠們根本不想捉老鼠，只想被女人們抱著愛撫。」

當時正值江戶時代（1603-1868），日本人對家貓日益普遍的迷戀使得

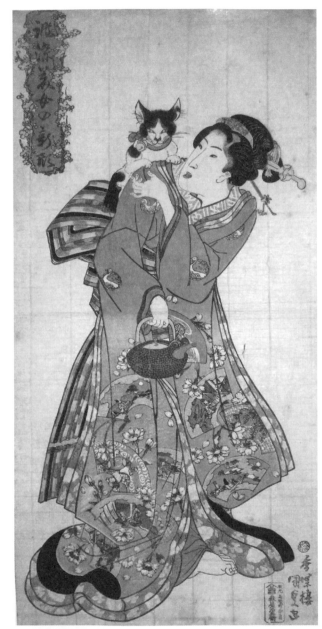

▲《貓與美人》，十九世紀三十年代晚期，歌川國貞，木刻版畫。

那時出現了一些偉大的藝術家。這是一個和平穩定的時期，藝術繁榮興盛。然而，當時的藝術家沒有創作描繪貓的繪畫作品，而是選擇在木刻版畫中表現牠們。這種被稱為「浮世繪」的藝術形式，指的是在一塊木板上雕刻出圖畫，然後將顏料塗在上面，再將這個圖畫蓋印到紙上。很快，它就變成了一種大量製作的藝術品，在日本全境都很受歡迎。

「浮世繪」這一名稱來自佛教觀念，即認為我們生活在一個轉瞬即逝的世界裡。日本富有的中產階級非但沒有因為這個觀念而感到悲傷，相反，他們決定及時行樂，活在當下，享受生活的快樂，鑑賞通俗藝術。高品質的木刻版畫成了那些最富有的人爭相擁有的寶物，用的是品質最高級的紙張和最不易褪色的礦物顏料。隨著時間流逝，那些不是很富有的人也開始收集木刻版畫——以較便宜的紙張和顏料製作，為的是滿足大眾市場的需求。很快，日本國內到處都是這樣的版畫，每個人都忙著建立自己的私人收藏，通常是圍繞一個特殊的主題。有些人收藏風景版畫，有些人更喜歡描繪武士和藝伎的版畫，還有許多人對描繪貓的版畫趨之若鶩。

創作過以貓為主題的浮世繪畫家包括狩野探幽、葛飾北齋、歌川豐國、歌川國貞、歌川廣重和歌川國芳。葛飾北齋一生中有過不下三十個不同的名字，即使對一個日本畫家而言，這個數目也多得非比尋常。他以描繪富士山的系列風景版畫贏得了國際聲譽，其中最著名的是《神奈川沖浪裏》（1832）。他也不時創作表現貓的木刻版畫。在這方面，他最著名的一幅作品描繪了一隻戴著紅項圈的貓，牠蹲坐著，抬頭盯視一隻翩翩飛舞的蝴蝶，好像在估量牠是否值得攻擊。在另一幅版畫中，一隻相當兇猛的黑白花貓戴

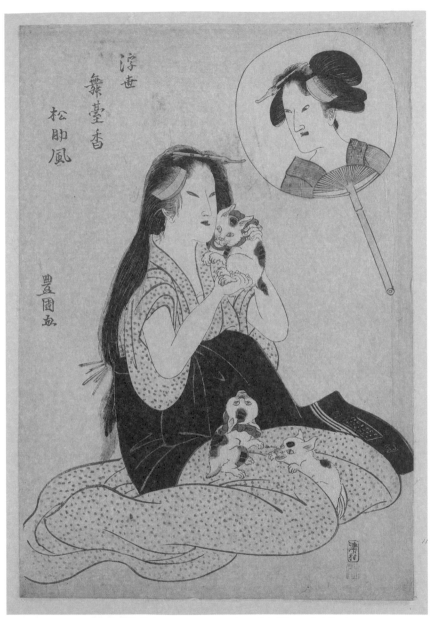

▲《抱著貓的女人》，十九世紀早期，歌川豐國，木刻版畫。
畫中的女子似乎是一窩三隻日本短尾小貓的主人。

▲《貓與蝴蝶》，葛飾北齋，木刻版畫。

著穗狀流蘇的紅項圈，嘴裡緊咬著一隻黑白花紋的老鼠。葛飾北齋在歐洲的
地位很重要，因為他的創作為印象派畫家提供了靈感。克勞德・莫內位於吉
維尼的著名睡蓮花園，依據的是一種日本設計，他還擁有二十三幅葛飾北齋
的木刻版畫——他將它們陳列在房子的各處。這位法國畫家甚至還鼓勵他的
妻子在家時穿著和服。

　　歌川豐國最為人所知的是他表現歌舞伎演員的版畫，以及色情的「春畫」
作品，但他也創作了一些描繪廣受喜愛的日本短尾貓的可愛版畫。例如，在
一幅創作於十九世紀早期的版畫中，一個年輕女人蹲坐在地板上，大腿上有
兩隻小小的短尾貓，還有一隻被她舉到臉頰邊輕柔地呵護著。這三隻小奶貓
中，有兩隻都戴著傳統的紅項圈。歌川豐國沒有被列入最偉大的浮世繪畫家
之列，但仍然因為「裝飾上的富麗宏偉」和「大膽緊致的設計」而備受讚譽。

　　在接下來的一代日本木刻版畫家中，歌川國貞是最受歡迎也最成功的一
位。他在創作上的高產令人驚嘆，是歷史上作品最多的藝術家之一，畢生創

作了約兩萬五千幅作品。兩幅表現一個女人與一隻黑白花的寵物短尾貓的版畫尤為生動傳神。在創作於 1810 年的其中一幅中，這位藝術家完美地表現了這隻貓彆扭的體態：牠被那個女人高高地舉過頭頂，腿在空中晃蕩。這隻貓顯然是被動地在容忍這個遊戲，而沒有真正享受這一經歷。另外那一幅創作於十九世紀三十年代，畫面中，這隻貓正用兩隻前爪來回揉壓女人的肩膀，將爪子扎進她嬌嫩的肉裡。她扭過頭來盯著牠，抬起了左手，手指做出抓撓的動作，好像要去打斷牠的行為，保護自己。

當感覺與主人相處特別愜意時，成年貓有時會做出這種用兩隻前爪來回揉壓的動作。這種舉動來自貓的嬰兒期——在母貓的乳頭上吃奶時，小貓會做出這樣的舉動，以刺激奶水分泌。由於寵物貓被主人精心餵養，所以即使長成了成年貓，在與人類同伴相處時，牠們在心理上也依然處於嬰兒期。其結果是，牠們有時會退化到一種類似小奶貓的狀態，以表示牠們接受了主人假冒的母親身分。歌川國貞完美地捕捉到了一個這樣的時刻。

十八世紀末出生的歌川廣重被認為是最偉大的浮世繪大師之一。他在西方備受推崇，文森·梵谷曾模仿過他的一些構圖。他最著名的描繪貓的作品是《窗臺上的貓》（1858）。不同尋常的是，這幅畫中沒有出現貓的人類同伴，貓佔據了中心舞臺：一隻白色的日本短尾貓正鬱鬱寡歡地弓著背坐在窗臺上，盯著外面下方開闊的鄉村景色。這是一隻備受嬌寵的貓，被動地放棄了本職，被養在戶內，無法捕獵、交配，也無法體驗一隻在戶外捕鼠的貓會經歷的那種充滿刺激的生活。歌川廣重完美地表現了牠被剝奪自由但又養尊處優的生活狀態。

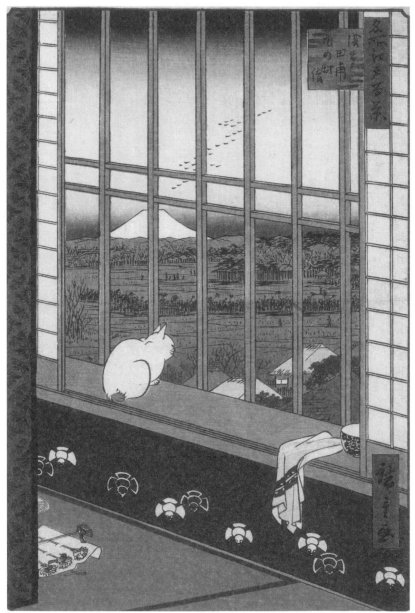

▲《窗臺上的貓》，1858年，歌川廣重，木刻版畫。
一隻被迫生活在室內的貓，流露出無可奈何的鬱悶情緒。

歌川廣重另一幅有趣的作品《貓洗臉》則沒有這麼成功。在這幅版畫中，他放棄了對貓的行為舉動和身體姿態的精確觀察，允許自己在一定程度上自由發揮。畫中描繪的不是一隻貓，而是一個長著貓頭的女孩，她正在洗臉；或說是一隻長著女孩身體的貓正在洗臉。這個無法確定身分的形象正舉起右手——或說右爪——拿著一小塊布。觀者無法分辨出這塊布是在被擰絞，還是在被用來擦拭這個洗臉者的額頭。另一隻手——或說爪子——藏在一個圓形淺水盆的水裡。這個形象的整個姿態，以及牠被定格的動作顯然屬於人類而非貓科動物。這似乎是一個玩笑，用以嘲笑懶得出名的家貓，睡覺的時間是主人的兩倍，唯一的勞動是偶爾捉到一隻老鼠。為了好玩，這位藝術家決定讓這隻貓幹活。從舉止上看，顯然牠對此很不高興。

　　與葛飾北齋同時代的歌川國芳以描繪貓的生動形象而聞名，他似乎對貓著了迷。經常同時有十幾隻貓在他的畫室裡到處跑。在家裡，他為死去的寵物設立了一個佛教的神龕，每當牠們中有一隻死去時，神龕裡便多出一個靈位。他還保存著一本登記冊，用來記錄貓的死亡。

　　在歌川國芳的木刻版畫中，貓身處很多不同的情境中——牠們通常都是日本短尾貓。在其中一幅中，一隻貓在金魚池邊俯首窺探，想著即將飽餐一頓，牠的舌頭不折不扣地從嘴裡掛下來。在另外一幅版畫中，一隻貓的女主人正用手掌抽打牠。此外，還有一些畫滿了各種體態短尾貓的版畫。

　　江戶時代結束後，接下來的一代藝術家繼續創作著貓的形象。這段時期為 1868 年至 1945 年，在日本藝術史上，一般被簡單地稱作「戰前時期」。

▲左 幾隻日本短尾貓在睡覺、蹲坐著、玩耍和招手。1861 年，歌川國芳，木刻版畫。
右 一隻日本短尾貓在被牠的主人抽打。歌川國芳，木刻版畫。

它的第一階段（1868-1912）也被稱作「明治時期」，在該時期的某段時間
裡，日本政府鼓勵年輕藝術家到歐洲旅行，瞭解在那裡發展壯大的藝術新潮
流。隨後，受歐洲影響的畫家與較為保守的傳統畫家之間就開始反覆發生衝
突。總體上說，傳統畫家占了上風，這一時期出現的很多作品都是江戶時代
藝術的一種可愛的延續和發展。

在戰前時期，至少有二十五位重要的畫家在從事創作，但在那些描繪貓

的畫家中，只有五位會在這裡談到。第一位是月岡芳年。江戶時代結束時，他還很年輕，但他的根扎在了江戶時代，因為他曾是歌川國芳的徒弟，並深受他的影響。月岡芳年的主要作品都是在新時期的開端就完成的，他是提倡木刻版畫這一悠久傳統的最後一位主將。

　　儘管對國外藝術發展的新趨勢表現出極大的興趣，但他同時也覺得日本畫家有必要使傳統的技巧和設計風格保持活力。平版印刷這類新近傳入的複製技術與他的創作直接對立，但他堅持不懈。他的晚期作品現在被視為對悠久的偉大傳統的最後呈現，因而受到高度推崇。1888 年，即去世的幾年前，他創作了一幅木刻版畫，一個女孩俯身湊向她的一隻白色寵物貓，將臉頰貼在牠的側臉上。這隻貓戴著常見的紅項圈，上有一個叮鈴作響的鈴鐺。當主人想要知道自己的寵物在哪裡時，這個鈴鐺很有用，然而，他肯定會使貓在捕獵時處於不利地位。這暗示著，這是一些被餵得飽飽的、備受嬌寵的寵物貓，而不是需要努力捕獵、用來捕鼠的貓。

　　儘管創作了這類迷人的圖畫，月岡芳年的私人生活卻遠非寧靜安適。十九世紀七十年代，他與忠貞不二的情人禦琴的生活極度艱難，一貧如洗，乃至於不得不拆下鋪地的木板，用來燃燒取暖。禦琴甚至變賣了自己的衣服，好讓他們能夠活下去。貧困生活的壓力導致月岡芳年經歷了一次精神崩潰，最後，禦琴不得不到妓院賣身，以便在經濟上幫助他——這是無私奉獻的極致。令人震驚的是，當月岡芳年幾年後找了一個新情人時，歷史重蹈覆轍。這個名叫禦樂的藝伎也變賣自己的衣服來支持他，最後賣身給妓院，以便提供足夠的錢讓他活下去。在藝術史上，很少有畫家可以激發如此極端的忠

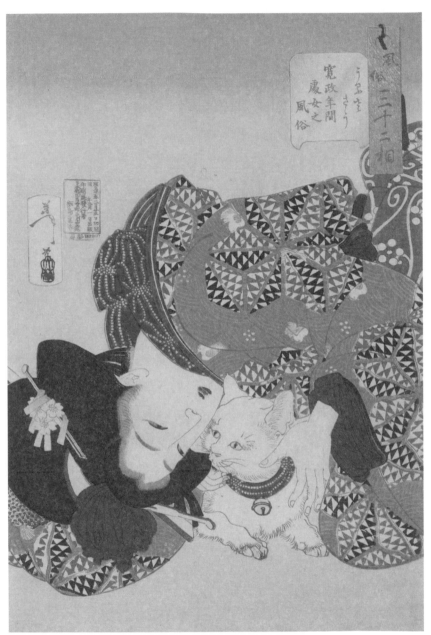

▲一幅木刻版畫的細部，1888 年，月岡芳年。

誠——而且是兩次。

月岡芳年的悲劇人生結束得很古怪。在晚年，他經歷了一個創作高產且成功的階段，但那之後，因為全部錢財在家中被盜，他又再次精神崩潰。他生命的最後一年大多在精神病院中度過，去世時年僅五十三歲。死後，他的聲譽曾一度消歇，但接著又得以復甦。現在，他作為最後一位木刻版畫大師的重要性是無可爭議的。

高橋松亭是一位著名的全才，於 1889 年創立了日本青年繪畫協會。他的創作包括繪畫、雜誌插圖、木刻版畫、平版印畫以及素描。不幸的是，他的五百幅版畫在 1923 年的關東大地震中被毀，但後來他又另外創作了兩百五十幅，從而確立了自己的聲譽。他的作品《在番茄秧周圍潛行的貓》承續了一種悠久的傳統，即將動物形象與某種植物細節聯繫起來。在多數這樣的作品中，動物和植物之間都隔著一段距離，但在高橋松亭的這幅版畫中，兩者在一個複雜的構圖中緊密地交織起來了。

捕獵時，野貓會嫻熟地利用茂密的灌木叢來掩護自己，藏在獵物的視線之外，直到以閃電般的速度躍起的那個瞬間。家貓也還在採用這個策略，甚至在環境沒有提供給牠們適當掩護時也是如此。在這幅版畫中，那隻貓匍匐得很低，扭曲著身子，盡可能地靠近那棵番茄秧，但不幸的是，牠還是一眼就能被看到。

大約在同一時期，高橋松亭畫了一幅素描，題為「脖子上戴著鈴鐺的

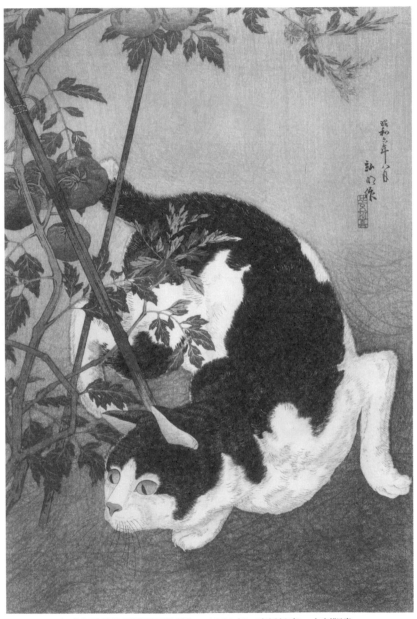

▲《在番茄秧周圍潛行的貓》，1931年，高橋松亭，木刻版畫。
高橋繼承了浮世繪畫家製作彩色木刻版畫的傳統。

黑貓在伸懶腰」。這幅素描想要捕捉一隻貓在睡醒後以一種特殊姿態伸懶腰的那個瞬間，但這是一次失敗的嘗試。雖然他對貓的身體姿態把握得很到位——前腿向前完全伸展開，張開的爪子緊緊按著地面——卻試圖給牠畫上一個打哈欠的表情。正是在這裡他失敗了：這隻貓看上去更像是在發出威脅的嘶嘶聲，而不是迷迷濛濛地打哈欠。其結果是，如果不知道他給作品取的標題，我們不可能猜出他想描繪什麼。

菱田春草在明治時期創立了「日本畫」的風格，並因此獲得聲譽。他也以一個畫貓專家的身分而知名，有很多描繪貓的作品傳世。在二十多歲時，他開始到國外旅行以增長見識，到過歐洲、美國和印度。回國後，菱田春草的作品非常受歡迎，但他後來發展出的一種新風格卻遭到了一些人的嚴厲批評，並被稱為「朦朧派」。他的這種新技巧是用漸層的色彩來取代精確的線條，但他逐漸意識到，只有用於表現晨霧或夕陽等現象時，這種技巧才有用武之地。於是他進行調整，將漸層的色彩與細緻的線條結合起來，為自己創立了一種更加成功的新風格。這種折中的風格，就是我們所知的「日本畫」。

在他的畫作《梅花與貓》中，菱田春草用傳統風格來描繪細節，將其置於他以新風格呈現的色彩漸層的背景上。一幅題為「黑貓」（1910）的畫同樣如此。這幅畫十分受人推崇，1979 年被日本政府用作紀念郵票上的圖案，那是這位畫家去世六十八年後。

木刻版畫家小原古邨來自日本北部，約二十歲時搬到了東京，一直在那裡生活，二戰結束時死在家中。他在東京美術學校任教，生活過得不錯。

▲《貓捉老鼠》，1930 年，小原古邨，木刻版畫。

▲《梅花與貓》，1906 年，菱田春草，絹本設色。

小原古邨的作品在美國尤其受歡迎——事實上，它們很多是為出口而特意創作的，需迎合美國人的審美趣味。他的作品大多都集中在動物，表現小貓捉老鼠或是垂涎地盯著金魚的版畫會讓美國的收藏者一看就喜歡。這種集中針對美國市場的做法，使得他生前在日本沒有受到重視，直到去世很久之後的二十世紀七十年代，他的作品才又引起了人們新一輪的興趣。

藤田嗣治在東京出生，也在那裡學習藝術，直到 1913 年離開日本前往巴黎。他對那時發生在法國首都的藝術革命很感興趣，見到了很多活躍於此的現代畫家，包括畢卡索、費爾南・雷捷 [25]、亞美迪歐・莫迪里安尼、馬蒂斯和胡安・格里斯 [26]。他投身巴黎上層社交圈，教會他跳舞的是傳奇人物伊莎朵拉・鄧肯。他描繪美女與貓的畫作變得聞名遐邇，收入開始超越蒙帕納斯的其他先鋒派畫家——他自己的畫室也在那個街區。1925 年，他被授予法國榮譽軍團勳章（法國最高級別的榮譽勳章）。1930 年，他的二十幅關於貓的作品被結集出版，題為「貓之書」。

第二年，藤田嗣治離開巴黎前往巴西，用三年時間在南美各地旅行，從事創作並舉辦展覽。他的作品在那裡大受歡迎，在布宜諾斯艾利斯舉辦的作品展中，其中一場吸引了多達六萬名觀眾。1933 年，他衣錦還鄉，回到日本，住在那裡直到戰後，接著他回到法國，皈依天主教，七十三歲時在蘭斯大教堂受洗。他從事的最後一項工作，是在八十歲時設計並修建了位於蘭斯的藤田禮拜堂，死後他就埋在那裡。

25　Fernand Leger（1881-1995），法國畫家、雕塑家、電影導演。

26　Juan Gris（1887-1921），西班牙畫家、雕塑家。

藤田嗣治的風格不可避免的是東西方藝術的一種融合。與之前遊歷國外的日本畫家的風格相比，他更多地受到了歐洲藝術中新生事物的影響。他創作的那些貓的肖像傳達了一種隨意而親密的感覺，因此，與前輩畫家通常很拘謹的作品相比，它們更讓人感到溫暖而友善。

　　日本畫家對貓的描繪中，最不同凡響的也許要數川井德寬的作品。他出生於 1971 年，其描繪的貓作品沒有絲毫來自東方繪畫傳統的影響，這使得

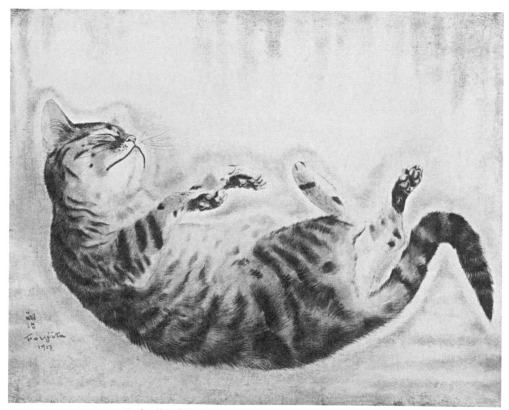

▲《一隻睡覺的貓》，1927 年，藤田嗣治，紙本水墨。

它們如此不同尋常。儘管在東京出生並獲得藝術學位，畢業後也在東京工作，但川井德寬的風格卻完全立足於歐洲傳統。他的技巧細緻入微，筆下的貓的形象是如此精確——要不是畫中出現了小天使和其他幻想的形象，它們可能會被錯認為是攝影作品。

在《大無畏貓咪的妄想》中，一隻黑白花貓在加冕：一個長著翅膀的小天使將王冠放在牠頭上，另外兩個小天使將一件皮毛鑲邊的紅色斗篷披到牠肩上。這位貓王平靜地接受加冕，目光炯炯，眼神中充滿自信。川井德寬筆下這隻貓的品種增強了這幅畫的歐洲風味——不是日本短尾貓，而是蘇格蘭折耳貓——向下折起的耳朵，使人一眼就能辨認出牠的品種。川井德寬描述說，這一場景是要表現「這隻貓一勞永逸地實現了自己渴望統治世界的夢想」。牠頌揚了貓的一種性情，所有貓主人都非常瞭解這種性情，那就是貓拒絕臣服於自己的主人。狗會很高興讓主人做領袖的，貓卻天生習慣獨來獨往，在自己的領地範圍內，牠們想要自己當領袖的。正如一位經驗豐富的貓主人曾經說過的，狗受制於人，而人受制於貓。川井德寬的這幅畫以童話的形式展現了這隻貓睥睨萬物的獨立精神。但是，長翅膀的小天使是義大利文藝復興時期的藝術中風行的一個意象，為什麼一位二十一世紀的日本畫家會選擇採用它呢？其中的原因令人費解。有人稱川井德寬是一位新超現實主義畫家，但是，沒有一位真正的超現實主義畫家會採用一個宗教意味如此強烈的意象。

在川井德寬創作的其他表現貓的畫作中，同樣展示了超現實主義的非理性與傳統宗教意象的一種奇怪融合。比如，在一件作品中，一隻鯖魚虎斑貓

▲《大無畏貓咪的妄想》，2006 年，川井德寬，布面油畫。

坐在一根愛奧尼亞式立柱的頂端，背景中是高大的棕櫚樹。這隻貓剛才在捕獵，可以看到被殺死的獵物仍掛在牠嘴邊。這幅作品的古怪之處在於，貓的獵物不是一隻老鼠或一隻鳥，而是一個天使。

在另一幅奇特的作品中，川井德寬描繪了三隻貓待在一片沙灘上，附近站著一位身材纖瘦、衣著光鮮，打著一把傘的年輕人。他抬頭盯視著遠處的叉狀閃電，那預示雷雨將至。甚至在這裡，宗教元素也出現了：在雲層中，長著鬍鬚的天神揮舞著手杖，一道閃電從手杖頂端冒出來。然而，這幅畫的真正有趣之處在於這三隻貓的行為，每一隻都在打理自己。對貓來說，打理需遵循一個獨具特色的固定方式：

1. 舔嘴唇。
2. 舔一隻前爪的掌面，直到牠變濕。
3. 用這隻前爪濕潤的掌面清理頭部的一側，包括耳朵、眼睛、臉頰和下巴。
4. 以同樣的方式弄濕另一隻前爪的掌面。
5. 用濕潤的掌面清理頭部的另一側。

完成這一系列動作之後，貓會繼續按同樣的方式打理其他部位。在這幅畫中，每一隻貓都被表現為在用一隻前爪洗臉。左邊那隻抬起一隻爪子，要開始行動了；中間那隻在舔一隻爪子的掌心；右邊那隻在清理自己臉部的一側。

▲《暴風雨的前兆》，2003 年，川井德寬，布面油畫。

在這裡，川井德寬對細節的關注令人讚嘆。透過將每一隻貓描繪成處於洗臉動作的不同階段，他呈現了貓洗臉的全過程。這對他來說顯然很重要，同時也說明他瞭解一個古老的說法，即看見貓洗臉，你就知道天要下雨了。他或許也知道，雷雨會導致地球電磁場的紊亂，而貓對此很敏感，因此開始緊張地打理自己。這幅畫中的情景完美地總結了這一現象，並且透露出以下事實：除了技巧高超之外，川井德寬也是一位貓類行為的真正觀察者。我們知道他與兩隻自家養的貓有著深厚的感情，一隻伴隨了他生命最初的十二年，另一隻是他十七歲時開始養的，又陪伴了他十九年。他肯定觀察到牠們在雷雨降臨時的反應，並根據觀察創作了這幅細緻的畫作。

川井德寬也許沒有意識到，他的這幅畫也優雅地證實了一個古老的日本傳說可能是真實的——以前被認為是虛構的，該傳說與日本家喻戶曉的招財貓有關。東京附近有一座名為五德寺的古老寺廟，儘管那裡的和尚非常貧窮，忍饑挨餓，卻依然把食物與廟中養的一隻貓分享。一天，這隻貓坐在廟外的路邊，正好有一隊富有的武士騎馬路過。這隻貓朝他們招手，武士們就跟著牠進了廟裡。剛到廟裡就下起傾盆大雨，他們不得不在那裡暫避，並利用這段時間瞭解佛教的哲學思想。後來，其中的一位武士回到這裡，接受宗教指導，最後將一處很大的地產贈予了這座寺廟。武士全家人都葬在那裡，他們的墳墓附近，建起一座供奉貓的小神龕，用以紀念那隻當初招手的貓。這位武士之所以感恩，是因為那場暴雨帶來的閃電正好擊中他原先所站的地方，而他恰好在前一刻跟著那隻貓進到廟裡。貓救了他的命，他對此銘感於心。

一直以來，人們都認為這是一個沒有事實根據、異想天開的傳說，但如

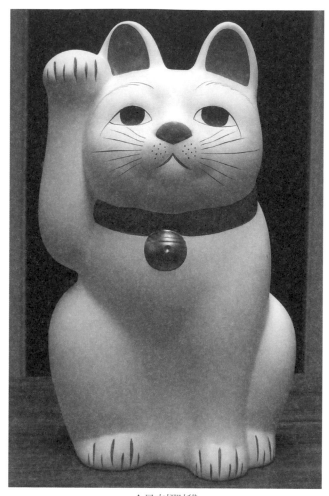

▲日本招財貓

果仔細觀察貓在雷雨將至前緊張打理自己的行為，我們會發現，當牠們將一隻爪子的掌面由上而下擦過臉部的一側時，看上去與日本人招手的典型姿勢驚人地相似，即右臂伸展著，手腕朝下一撇。因此，當那些武士以為那隻貓在向他們招手時，實際上看到的是一隻緊張的貓在雷雨將至時洗臉——這可

能是一件確實發生過的事情。無可置疑的是，在川井德寬的畫作中，右邊的那隻貓看上去確實非常像在招手，這更加證明了這種對招財貓起源的解釋是說得通的。

這座寺廟至今還在運營。如果去那裡遊覽，你可以買一隻陶製的招財貓，牠的右爪舉在頭部的一側。你可以把牠放在那裡的千百隻招財貓當中，給自己帶來好運。據說，這座寺廟是世界上唯一還存在貓崇拜現象的寺廟。這種給人帶來好運的貓在日本廣受歡迎，幾乎每家店鋪或每家公司都會擺上一隻，以祈求財運亨通。一個富於開創性的商人決定將自己的生意擴展兩倍，便引進了成雙成對的貓：一隻保佑生意興隆，另一隻保佑闔家平安；一隻舉起右爪，另一隻舉起左爪。

川井德寬的創作方向或許會讓人以為，日本現代藝術已然全盤放棄過去的傳統，但這是一種誤解。儘管發展良好的先鋒派藝術運動在當今日本很活躍，但仍然有一些畫家在創作中公開尊崇過去的傳統，工藤村正就是其中的一位。

他的作品《貓與黃蜂》營造了一種早些世紀的絲綢卷軸畫所具有的氛圍——儘管它是用金色的金屬箔片和丙烯顏料在油畫布上創作而成。他的構圖中有大量的留白，包含植物的精緻細節，具有江戶時代藝術的典型特徵。這種傳統元素與一種更加現代的爽快感被巧妙地結合在一起。工藤村正從小接受日本書法的訓練，有人說他有著「外科醫生的手腕」，這賦予了他的繪畫筆法一種完美的線條感。

▲《貓與黃蜂》，工藤村正，二十世紀晚期。

第十四章
漫畫藝術中的貓

　　自十八世紀以來，對於政治漫畫家和諷刺畫家而言，貓一直是受歡迎的主題。這些藝術家對當時權威人物的諷刺毫不隱晦，經常帶有粗俗下流的幽默意味。這在較早的幾百年也許會給他們帶來大麻煩，但到十七和十八世紀，言論和表達擁有了較大的自由，諸如湯瑪斯‧羅蘭森和詹姆斯‧吉爾雷這樣的藝術家擁有天馬行空、幽默粗野的想像力，並對之加以充分利用。他們很多作品的主題都與性相關。羅蘭森將一幅漫畫反諷地題為「貓喜歡求愛行為」，畫中，一個純潔的年輕女人遭到了性侵犯，而她的三隻貓對強姦犯群起而攻之，跳到他身上，抓咬他的背部、臀部和大腿。

　　在吉爾雷的《女性的好奇心》（1778）中，一個年老的女僕舉著一面鏡子，以便讓女主人仔細查看自己的屁股——這個身體部位通常都被誇張的服飾遮掩得嚴嚴實實，以至於她都忘了它看上去是什麼樣子。她赤裸的屁股照在鏡子裡，嚇壞了她的一隻寵物貓——牠弓起背，對著那個鏡中的映射發出威脅的嘶嘶聲。

　　這些十八和十九世紀早期的漫畫通常會將一隻貓置於畫中，以表達一個特定的觀點。在吉爾雷的《婚前的和諧》（1805）中，一對相愛的戀人在一

▲在這幅創作於 1760 年的俄國漫畫中出現了角色調換，一群老鼠給一隻貓下葬，
意在諷刺沙皇彼得大帝的葬禮。

起歌唱，一切都和平而寧靜，但在他們身後，一對貓正在地上打得不可開交，
象徵這對戀人結婚一段時間後會發生的狀況。這個故事的訓誡是，上流社會
的女孩子學習音樂以吸引結婚的時髦做法並不能使她們得到教育，做好應對
婚後生活的準備。然而，如果將吉爾雷的這些作品展示在這本以「藝術中的
貓」為主題的書中，會很不妥當，因為在這些漫畫中，貓全都只是構圖中一
個很次要的部分，人類才是吉爾雷真正想表現的主題。要找到一幅將貓作為
中心形象的十八世紀的漫畫，我們必須將視線轉向俄國，在那裡，漫畫最喜
歡表現的一個主題是一群歡欣鼓舞的老鼠給一隻貓下葬。

有人提出，十八世紀俄國的政治漫畫家讓老鼠給貓下葬的民間傳說恢復

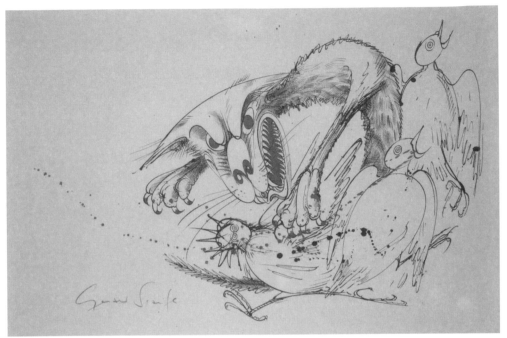

▲《貓災》，傑拉德・斯卡夫。

了生命力，目的是以諷刺手法來嘲笑專橫跋扈的沙皇彼得大帝[27]的葬禮。老鼠照例應該代表那些被沙皇課以重稅的不幸人民，沙皇本人則被表現為那隻死去的貓，不再值得害怕。但最近的研究顯示，老鼠給貓下葬這一主題在長達兩百年的時間內被反覆運用，包涵了一層更加根本的含義，而不僅只是諷刺彼得大帝之死。現在，這個主題被認為是一種普通的表現手法，用以呈現弱勢者從當權者手中奪取權力後的歡欣鼓舞。正如後來所證實的，這個主題也是一種預言，預告了 1917 年的俄國十月革命。

27　Peter the Great（1672-1725），即彼得一世，俄國沙皇，在位期間發動了一系列對外戰爭，並在國內實行改革，使俄國實現了西方式的現代化。

在畫過貓的現代漫畫家中，有三位很突出：傑拉德·斯卡夫、羅納德·塞爾，以及索爾·斯坦伯格。斯卡夫筆下的幾乎所有形象都戲劇性地充滿暴力，使人覺得他要以能想像到的最古怪的方式來讓人震驚。在《貓災》中，他描繪的一隻貓野蠻殘酷到誇張的程度，甚至超出了漫畫的範疇。要不是牠如此極端，觀眾也許很難將注意力集中在牠所表現的題材上，即四處遊逛的家貓對花園中鳥兒的集體大屠殺。這是鳥類學家在情感上難以接受的，也是愛貓人士選擇餵養天生掠食者所必須付出的代價。

與此形成對照的是，塞爾描繪的無數超重的肥貓都很逗趣，讓人覺得是愛貓人士的作品，但這個人同時也尖銳地意識到了牠們多變的情緒和性格上的小缺點。塞爾顯然曾經觀察到以下現象：一隻醜陋的貓因為太不招人喜歡而從未被善待，因此，當冷不防地有人友好地問候牠時，牠誤解了對方的意

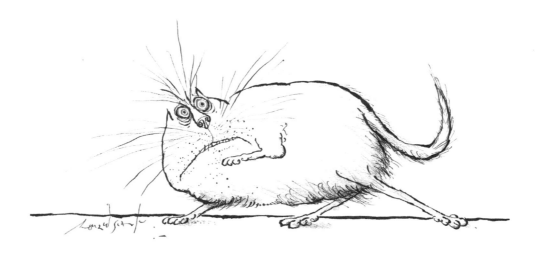

▲《一隻奇醜的貓被關愛的表示嚇了一跳》，1987 年，羅納德·塞爾。

思，緊張地往後躲閃。在一幅題為「一隻奇醜的貓被關愛的表示嚇了一跳」的漫畫中，塞爾捕捉到了這樣的時刻。

在一幅類似的作品中，他呈現給我們一個滑稽的意象，其中暗示了一種對貓的殘酷虐待。有些素食者認為寵物貓也可以吃素食，但這是一個嚴重的錯誤，會導致貓的身體迅速垮掉並縮短壽命。在他令人心酸的漫畫《一隻素食貓凝神望著一盤炒雞蛋》中，塞爾以溫和的方式指出了這一點，抨擊了把肉食性動物當作草食性動物對待的殘忍做法。

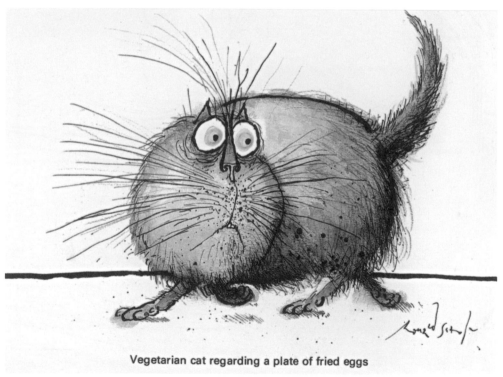

Vegetarian cat regarding a plate of fried eggs

▲《一隻素食貓凝神望著一盤炒雞蛋》，1987 年，羅納德・塞爾。

塞爾筆下的貓全都體重嚴重超標。在他的素描《一隻暴食的「右翼」貓試圖消化一隻雞的左翼》中，他利用肥胖這一體徵譏諷了被稱為「肥貓」的那一類人，即腰纏萬貫、位高權重的右翼政治的支持者。這幅素描可以被歸類為政治漫畫，但事實上，與許多現代漫畫家不同，塞爾沒有很強烈的政治傾向。他追求的主要是讓人會心一笑，而不是去教導人。他創作了幾百個貓

▲一幅典型的索爾·斯坦伯格式怪異風格的漫畫。

的形象，所達到的效果也正是如此。他在畫貓方面十分多產，出版了許多本
作品集，包括《塞爾的貓》（1967）、《更多的貓》（1975）、《大肥貓之書》
（1982），以及《九貓故事集》（2007，與傑佛瑞・阿切爾合著）。

　　身為一位紐約漫畫家，斯坦伯格同樣也癡迷於貓。有幾次，他創作的貓
被用在《紐約客》的封面上——他為這本雜誌工作了將近六十年。斯坦伯格
對線條的運用看似簡單，其中卻暗藏玄機，使他的作品令人難忘。有人評價
他「將通俗平面設計的表達方式提升到了藝術的高度」。這種說法也許稍微

▲《一隻暴食的「右翼」貓試圖消化一隻雞的左翼》，羅納德・塞爾。

有些誇張，但他的風格一眼就能認出來，這使他得以領先於很多二十世紀的漫畫家——後者照理說要為我們呈現貓的滑稽形象，卻沒能創作出任何具有特殊審美價值的作品。令人遺憾的是，作為繪畫題材，貓似乎吸引了多得出奇的二三流藝術家，只是他們的作品不值得被人銘記。

貓的漫畫形象變得廣為人知，或許得益於兒童電影中動畫師的創作。最著名的是長年播放的卡通片《湯姆貓與傑利鼠》，講述的是一隻名叫湯姆的貓與一隻名叫傑利的老鼠之間不斷鬥智鬥勇的故事——湯姆處心積慮地想抓住傑利。對於湯姆來說，很不幸的是，牠對傑利的追殺總以失敗告終，不然這個系列片就會戛然終止。美國米高梅公司在 1940 年出品了《湯姆貓與傑利鼠》的第一集，而最後一集在 2005 年播出。透過這部共有一百六十三集的系列片，湯姆的形象在全世界變得家喻戶曉。

其他深受喜愛的卡通貓包括加菲貓、貓咪萊奧波德（Leopold the Cat）、戴帽子的貓（The Cat in the Hat）、貓咪菲利克斯（Felix the Cat）、費加羅（Figaro）、瘋狂貓（Krazy Kat）以及貓老大（Top Cat）。甚至出現了一部色情動畫片——《一隻名叫弗蘭茨的貓》，1972 年出品。片中的弗蘭茨象徵著上個世紀六十年代那種放蕩不羈、打破一切規則的倫理傾向。像所有的貓一樣，除了捕獵、睡覺和打理自己之外，牠大部分時間都在交配。在令人難忘的一幕中，牠在浴缸裡享受著群交。這些動畫片中的貓給千百萬觀眾帶來愉悅的觀影體驗，但牠們屬於一個特殊類別，超出了本書的範疇。

第十五章
街頭藝術中的貓

　　近幾十年來，繪畫出現在世界各地建築的牆上，有時是官方策劃，有時則是違規的。現代塗鴉藝術在二十世紀六十年代興起於美國，那時，敵對的幫派會在建築的牆上留下自己的標記，以劃定勢力範圍。到了七十年代，這些標記發展成複雜的圖畫，紐約的地鐵中到處都是這樣的塗鴉，讓相關部門十分頭疼。直到二十一世紀，早先粗糙的胡亂塗畫被越來越高超的構圖所取代，也開始在更多國家湧現，一種新的藝術形式由此誕生，即街頭藝術。在法國，街頭畫家「老鼠布萊克」（Blek le Rat）將這種形式推進到新的階段，以相當高明的技巧創作了很多紙模塗鴉作品。後來，他的風格被英國畫家班克斯（Banksy）沿襲，因為其作品所傳達的政治觀點，班克斯的創作引起了很大的反響。

　　在班克斯的一幅令人難忘的塗鴉中，一隻小貓在玩一個金屬線纏繞而成的球。這些金屬線從加薩的街上收集而來——2015 年，班克斯祕密造訪這座城市，目的是向世人指出巴勒斯坦人身處的困境。他通過一系列地下通道進入加薩地帶，在廢墟中一堵殘缺的牆上創作了這幅畫。這堵牆位於拜特漢諾鎮[28]，

28　Beit-Hanoun，位於加薩地帶北部。

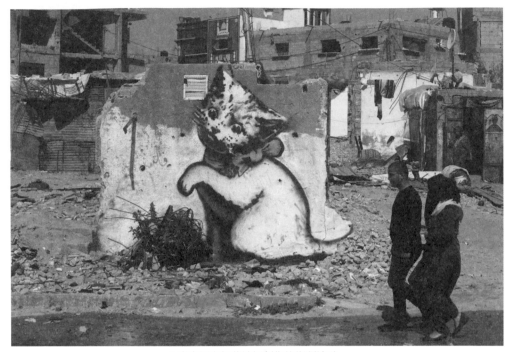

▲班克斯在加薩城裡創作的街頭塗鴉。

是一座被以色列人炸毀後殘留下來的房子。當地人問他為什麼畫了一隻小貓，班克斯答道，「我想在網站上發布照片，向世人展示發生在加薩城裡的大破壞，但是在網路上，人們只會看小貓的照片。」透過這個招人喜愛的形象，他得以吸引人們關注一個重大問題——其嚴重性被中東地區近期的其他事件掩蓋了。他說，這隻畫在一堵殘毀牆面上的小貓提醒我們，「如果我們對當權者和弱勢人群之間的衝突坐視不管，那我們就站到了當權者的一邊，而不是保持中立」。

貓的形象被用在現代街頭藝術中，在世界各地有很多例證，班克斯的小

貓只是其中之一。在臺灣中西部雲林縣一個名叫頂溪的小村裡，兩位當地藝術家進行了一個項目，將村裡的牆面覆滿圖畫，其中很多都描繪了貓。這些都不是粗糙的塗鴉，而是技巧高超、精緻的繪畫，表現了貓處於各種不同的情境中。在其中一幅中，主牆上的那隻貓變成了3D，因為圍繞花圃的一道延伸的矮牆被畫成了牠的一條腿。一個到過此一偏遠小村的加拿大部落客作者寫道：

　　一組壁畫畫在道路兩邊的磚牆和車庫門上，貓的形象在整個牆面有序地分布著。無可挑剔的立體圖像覆蓋了幾個區域，貓是這場展示中的主角……兩位藝術家堅持不懈地並肩創作著另外兩幅立體藝術壁畫。我注意到，每隔

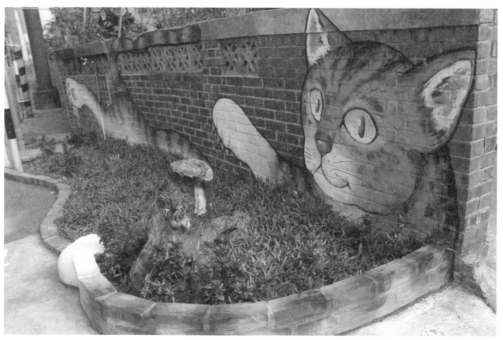

▲位於臺灣雲林縣頂溪村的大型貓咪壁畫。
在其中一例中，一堵低矮的護牆得以利用，成了構圖的一部分。

幾分鐘，他們都會停下筆，向後退幾步，評估創作效果，如果需要就進行修整。他們抽出時間，向我解釋完成後的整體作品看上去會是什麼樣的……其中一個指著建築上空白的畫布說，他們計畫將每一堵牆都畫上圖畫。

當地居民是如何看待他們的建築發生的這種視覺轉變，我們不得而知。

在美國，也有一個小鎮以貓的圖案裝飾，那就是亞利桑那州的邁阿密（請不要與佛羅里達州那個更大也更有名的邁阿密混淆）。亞利桑那州的邁阿密人口不足兩千，是畫家瑪麗安·柯林斯的家鄉。1993 年，她開始著手一個雄心勃勃的計畫，要用一百二十一幅貓的壁畫來裝飾這座小鎮。她每天早晨五點半起床，一直畫到天氣太熱，無法工作為止。

這種按部就班的工作持續了好幾個月。在邁阿密歷史悠久的鎮中心，她在店鋪門面、門道，甚至垃圾桶上都畫上了貓。當被問到為什麼這麼做時，她回答：「我對邁阿密這個小鎮有一種作為居民的責任，想努力給它增添一點活力。」與一些街頭畫家不同——他們在居民不贊成的情況下也照畫不誤——柯林斯在開始繪畫前會徵得每一位居民的同意。每畫一隻貓，她也會要求他們付她二十五美元，而居民們全都同意付錢。

在她開始這個項目十年後，鎮上在老兵公園舉辦了一場以貓為主題的藝術節。在柯林斯的啟發下，後來也有其他藝術家在邁阿密鎮的牆上畫上了他們自己的貓。當地負責抓捕流浪狗的人告訴柯林斯，他知道流浪狗都聚集在何處，因為人們經常看到牠們對著她畫的貓汪汪叫——柯林斯把這話當作一種恭維。

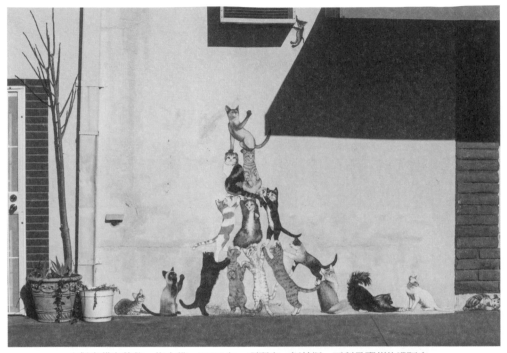

▲很多貓在營救一隻小貓，1993 年，瑪麗安·柯林斯，亞利桑那州的邁阿密。

　　純粹就尺幅大小而言，位於倫敦東區肖爾迪奇的一隻黑貓很難被比下去，這是一位化名為「山姆三」（Sam3）的街頭畫家創作的。儘管這隻貓的形象缺乏細節，也不太精緻，其高度卻彌補了這些缺陷——牠咄咄逼人地凌駕於下方的車輛之上。近年來，這個街區出現了很多街頭繪畫作品，黑貓只是其中之一。

　　在世界的另一端，馬來西亞的檳榔嶼也有一隻巨貓，其高度幾乎是從牠下面經過的行人身高的兩倍。牠位於亞美尼亞人居住的山隘街上，是近年來在檳榔嶼首府喬治城出現的很多街頭壁畫中的一幅。它與城裡其他十一幅關

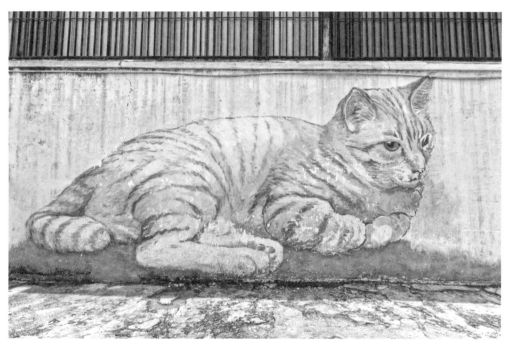

▲本頁 一堵牆上畫著的一隻巨貓，馬來西亞檳榔嶼，喬治城。
右頁 山姆三在倫敦肖爾迪奇創作的巨型塗鴉。

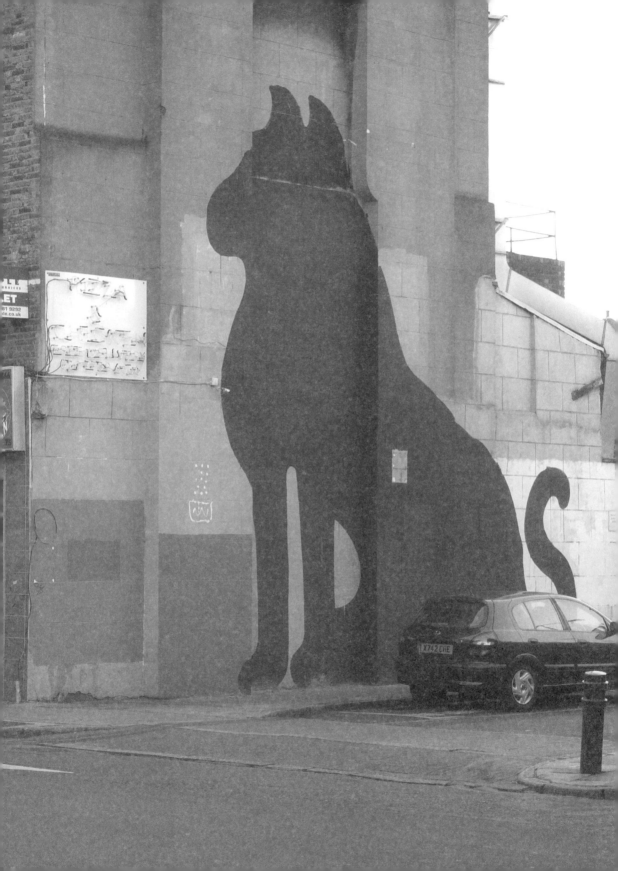

於貓的街頭繪畫作品，都屬於一個名為「一百零一隻走失的小貓」的專案，目的是激發人們保護動物的意識，從而減少城裡流浪貓狗的數量。

這幅畫在 2013 年創作完成，使用的是一種環保顏料，據說只能在牆上附著兩年時間，因此，如果居民們厭倦了這幅畫，牠應該很容易就被清除掉。這背後的理念是，如果這幅畫依然還受人喜愛，那麼牠也可以很容易地重新上色，煥然一新。正如這張照片顯示的，牠開始顯出磨損和顏料剝落的跡象，但之後人們對牠進行了修復。這隻巨貓被當地人稱作「跳跳貓」或「來到檳榔嶼的跳跳貓」，由一個名為「流浪動物藝術家」的團體創作，團體中的畫家都來自泰國和馬來西亞。

這種街頭繪畫的數量在持續增長，形成了人們用來讚美貓的最新的藝術體裁。作為一種視覺形象，貓似乎具有特殊的吸引力——對於畫家和那些喜歡觀賞繪畫的人來說都是如此。

如果有一位畫家描繪了某種其他動物，那麼似乎就會有一百位畫家寧願選擇表現貓。在為寫作這本書而從事研究期間，我查找藝術中描繪貓的例證——從史前時期的岩畫到中世紀的動物寓言集，從古典主義大師精緻的油畫到現代先鋒派更加大膽的表達。可供選擇的作品總是多如牛毛，每選中一幅收入本書，就意味著有數百幅被放棄。

有人曾經引用我說過的一句話：「藝術家像貓，士兵像狗。」這當然是一種過於簡化的說法，其中卻蘊含了一個基本事實：藝術家與貓之間存在著

一種特殊的聯繫，這種聯繫跨越千年，給我們帶來了無數迷人的藝術作品，
為我們提供了無窮的視覺享受。

致謝

如果沒有我的妻子拉蒙娜孜孜不倦地從事研究，這本書將不可能完成。由於以往已經有那麼多有關貓的書籍，這本書的研究就尤其需要投入巨大的工夫，因為我們決心找到以前沒發表過的、令人激動的新圖像。為實現這一目的，拉蒙娜花了大量時間去搜尋少有人知且描繪貓的完美例證。對此，我要特別致謝。

我也要感謝 Reaktion 出版社的邁克爾·利曼，正是他向我提議，作為動物學家和藝術家，我的雙重身分意味著我是寫作這本書的不二人選。我們最開始考慮的是「藝術史中的寵物」這一主題，但這個領域是如此廣闊而豐富，因此我們決定只寫一種寵物，那就是貓。即便是這樣，我也發現自己面對著數不勝數的貓的圖像，不得不做出許多艱難的取捨。

我還要向蘇珊娜·傑伊斯致謝，她所做的版權研究使得我們能將這麼多不同凡響的貓的圖片收錄進本書。我也要感謝西蒙·麥克法登為這本書所做的精彩設計。

在寫作的不同階段，很多人為我提供了好心的幫助。具體來說，保羅·巴恩提供了有關史前時期貓的資訊，凱薩琳·沃爾克-米克爾提供了有關中世紀時期貓的資訊，莎莉·韋爾什曼提供了有關素樸原始主義繪畫的信息。我要向他們致以真誠的謝意。

238

索引

參考資料

Alberghini, Marina, *Il Gatto Cosmico de Paul Klee* (Milan, 1993)

Altman, Robert, *The Quintessential Cat* (London, 1994)

Baillie-Grohman, W. A., and F. Baillie-Grohman, eds,

The Master of Game by Edward, Second Duke of York (London, 1904)

Barber, Francis, *Bestiary* (London, 1992)

Bihalji-Merin, Oto, *Modern Primitives* (London, 1971)

Bihalji-Merin, Oto, and Nebojsa-Bato Tomasevic,

World Encyclopedia of Naive Art (London, 1984)

Brewer, Douglas J., Donald B. Redford and Susan Redford,

Domestic Plants and Animals: The Egyptian Origins (Warminster, 1995)

Bryant, Mark, *The Artful Cat* (London, 1991)

Bugler, Caroline, *The Cat: 3500 Years of the Cat in Art* (London, 2011)

Cahill, James, *Chinese Painting* (Geneva, 1960)

Clair, Jean, *Balthus* (London, 2001)

Clutton-Brock, Juliet, *Domesticated Animals from Early Times* (London, 1981)

Cox, Neal, and Deborah Povey, *A Picasso Bestiary* (London, 1995)

Elio, T. S., *Old Possum's Book of Practical Cats* (London, 1974)

Fireman, Judy, ed., *Cat Catalog: The Ultimate Cat Book* (New York, 1976)

Foucart-Walter, Elizabeth, and Pierre Rosenberg, *The Painted Cat* (New York, 1988)

Foujita and Michael Joseph, *A Book of Cats* (Southampton, 1987)

Fournier, Katou, and Jacques Lehmann, *All Our Cats* (New York, 1985)

Goepper, Roger, and Roderick Whitfield, *Treasures from Korea* (London, 1984)

Grilhe, Gillette, *The Cat and Man* (New York, 1974)

Haverstock, Mary Sayre, *An American Bestiary* (New York, 1979)

Holme, Bryan, *Creatures of Paradise: Animals in Art* (London, 1980)

Houlihan, Patrick, *The Animal World of the Pharaohs* (London, 1996)

Howard, Tom, *The Illustrated Cat* (London, 1994)

Howie, M. Oldfield, *The Cat in the Mysteries of Religion and Magic* (London, 1930)

Janssen, Jack, and Rosalind Janssen, *Egyptian Household Animals* (Aylesbury, 1989)

Johnson, Bruce, *American Cat-alogue: The Cat in American Folk Art* (New York, 1976)

Klingender, Francis, *Animals in Art and Thought to the End of the Middle Ages* (London,1971)

Lang, J. Stephen, *1001 Things You Always Wanted to Know about Cats* (Hoboken, NJ, 2004)

Le Pichon, Yann, *The World of Henri Rousseau* (1982)

Lister, Eric, *Portal Painters* (New York, 1982)

Lister, Eric, and Sheldon Williams, *Naïve and Primitive Artists* (London, 1977)

Loxton, Howard, *The Noble Cat* (London, 1991)

Lydekker, Richard, *A Handbook to the Carnivora: Part 1* (London, 1896)

MacCurdy, Edward, *The Notebooks of Leonardo da Vinci* (London, 1956)

Mery, Fernand, *The Life, History and Magic of the Cat* (London, 1967)

Moncrif, Fracois-Augustin de Paradis de, *Les Chats* (Paris, 1727)

Morris, Desmond, *Cat Lore* (London, 1987)

Morris, Desmond, *Cat World: A Feline Encyclopedia* (London, 1996)

Morris, Jan, *A Venetian Bestiary* (London, 1982)

Morris, Jason, *The Cat in Ancient Egypt*, BA thesis,University of Oxford (1990)

Nastasi, Alison, *Artists and their Cats* (San Francisco, CA, 2015)

O'Neill, John P., and Alvin Grossman, *Metropolitan Cats* (New York, 1981)

Popham, A. E., *The Drawings of Leonardo da Vinci* (London, 1949)

Porter, J. R., and W. M. S. Russell, *Animals in Folklore* (Cambridge, 1978)

Ricci, Franco Maria, *Morris Hirshfield* (Paris, 1976)

Stephens, John Richard, *The Enchanted Cat* (Rocklin, CA, 1990)

Topsell, Edward, *The History of Four-footed Beats and Serpents* (London, 1658)

Toynbee, J.M.C., *Animals in Roman Life and Art* (London, 1973)

Walker-Meikle, Kathleen, *Medieval Cats* (London, 2011)

Walker-Meikle, Kathleen, *Medieval Pets* (Woodbridge, Suffolk, 2012)

Warhol, Andy, *25 Cats Name Sam and One Blue Pussy* (New York, 1954)

Webb, Peter, *Sphinx: The Life and Art of Leonor Fini* (New York, 2007)

White, T. H., *The Book of Beasts* (London, 1955)

Wilder, Jess, and Laura Gascoigne, *A Singular Vision: Fifty Years of Painting at the PortalGallery* (Munich, 2009)

Zollner, Frank, *Leonardo da Vinci* (Cologne, 2003)

圖片版權聲明

國家圖書館出版品預行編目 (CIP) 資料

喵星人美術館／德斯蒙德·莫里斯作
（Desmond Morris）；金莉翻譯 .-- 初版 .--
新北市：大風文創,2021.07 面；公分
譯自：Cats in ART
ISBN 978-986-06227-3-7（平裝）

1. 動物畫 2. 貓 3. 畫冊

947.33 110005154

喵星人美術館

作　　者／德斯蒙德·莫里斯
翻　　譯／金莉
主　　編／林巧玲
封面設計／比比司設計工作室
內頁設計／陳琬綾
編輯企劃／月之海
發 行 人／張英利
出 版 者／大風文創股份有限公司
電　　話／(02)2218-0701
傳　　真／(02)2218-0704
網　　址／http://windwind.com.tw
E-Mail ／ rphsale@gmail.com
Facebook ／ http://www.facebook.com/windwindinternational
地　　址／ 231 台灣新北市新店區中正路 499 號 4 樓

台灣地區總經銷／聯合發行股份有限公司
電　　話／(02)2917-8022
傳　　真／(02)2915-6276
地　　址／ 231 新北市新店區寶橋路 235 巷 6 弄 6 號 2 樓

港澳地區總經銷／豐達出版發行有限公司
電　　話／(852)2172-6513　傳　　真／(852)2172-4355
E-Mail ／ cary@subseasy.com.hk
地　　址／香港柴灣永泰道 70 號柴灣工業城第二期 1805 室

初版一刷／ 2021 年 07 月
定　　價／新台幣 450 元

Cats in Art by Desmond Morris, was first published by Reaktion Books, London,
UK, 2018
Copyright © Desmond Morris 2018
Rights arranged through CA-Link International LLC

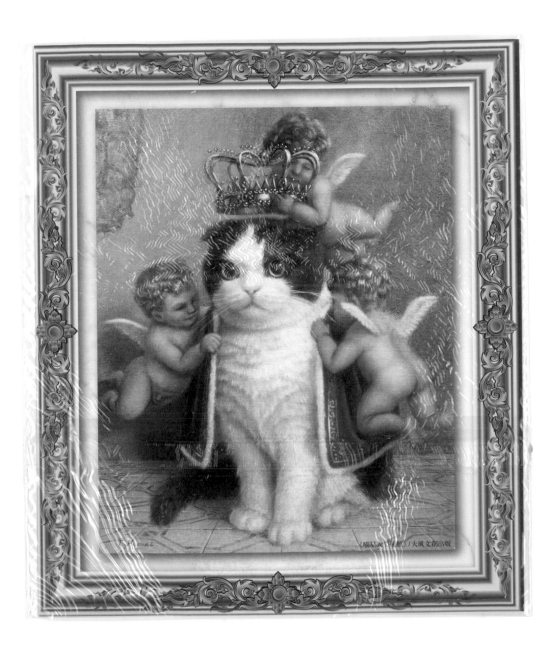

《喵島美學館》/ 大風文創出版

立掛兩用油畫套卡
使用說明

一：立式

① 沿著折線，將左右兩邊折成 90 度的直角。
② 再將中間的紙板往下壓，嵌入兩側的卡榫中。
③ 撕下雙面膠的背膠後，如圖將腳架貼在畫卡的中間底部即可。

二：吊掛

① 依所需吊掛高度準備吊線，將吊線穿過兩側的孔洞後，撕下雙面膠的背膠。
② 如圖將腳架平貼（不用折開）在畫卡的上方即可。